读图观史

考古发现与汉唐视觉文化研究

History through the Lens of Images
Archeological Discoveries and Visual Cultures from Han to Tang

艺术史丛书

贺西林 著

北京大学出版社
PEKING UNIVERSITY PRESS

图书在版编目（CIP）数据

读图观史：考古发现与汉唐视觉文化研究 / 贺西林著. —北京：北京大学出版社，2022.4
　ISBN 978-7-301-32922-1

Ⅰ.①读… Ⅱ.①贺… Ⅲ.①美术史—研究—中国—汉代—唐代 Ⅳ.①J120.9

中国版本图书馆CIP数据核字（2022）第039420号

书　　　　名	读图观史：考古发现与汉唐视觉文化研究 DUTU GUANSHI：KAOGU FAXIAN YU HANTANG SHIJUE WENHUA YANJIU
著作责任者	贺西林　著
策划编辑	赵　维
责任编辑	刘书广
标准书号	ISBN 978-7-301-32922-1
出版发行	北京大学出版社
地　　　址	北京市海淀区成府路205号　100871
网　　　址	http://www.pup.cn　新浪微博：@北京大学出版社
电子信箱	pkuwsz@126.com
电　　　话	邮购部 010-62752015　发行部 010-62750672　编辑部 010-62707742
印　刷　者	天津图文方嘉印刷有限公司
经　销　者	新华书店
	720毫米×1020毫米　16开本　15.75印张　255千字 2022年4月第1版　2023年11月第3次印刷
定　　　价	145.00元

未经许可，不得以任何方式复制或抄袭本书之部分或全部内容。
版权所有，侵权必究
举报电话：010-62752024　电子信箱：fd@pup.pku.edu.cn
图书如有印装质量问题，请与出版部联系，电话：010-62756370

目 录

上编　图像表征与思想意涵　/ 001

天庭之路：马王堆一号汉墓漆棺画与帛画的图像理路及思想性　/ 002

云崖仙使：汉代艺术中的羽人及其象征意义　/ 027

道德与信仰：明尼阿波利斯美术馆藏北魏画像石棺相关问题的再探讨　/ 049

道德再现与政治表达：唐燕妃墓、李勣墓屏风壁画相关问题的讨论　/ 089

中编　图像考辨与知识检讨　/ 121

洛阳西汉卜千秋墓壁画图像考辨　/ 122

洛阳金谷园新莽墓壁画图像释读　/ 138

"祁连山"的迷雾：西汉霍去病墓的再思考　/ 155

汉画伏羲、女娲图像知识的生成与检讨　/ 173

下编　图像传承与文化交融　/187

胡风与汉尚：北周入华中亚人画像石葬具的视觉传统与文化记忆　/188

稽前王之采章　成一代之文物：陕西潼关税村隋墓画像石棺的视觉传统及其与宫廷匠作的关系　/220

后记　/251

上编

图像表征与思想意涵

天庭之路

马王堆一号汉墓漆棺画与帛画的图像理路及思想性

马王堆一号汉墓为西汉前期一座大型竖穴木椁墓（图1、图2），墓主人是长沙相轪侯利苍的妻子辛追，椁中设四重髹漆彩绘套棺，内棺上覆盖着一幅帛画。[1]彩绘漆棺和帛画保存完好，是汉代考古学和艺术史的经典作品，多年来一直备受学界关注。顾铁符、俞伟超、唐兰、商志䨝、陈直、孙作云、于省吾、安志敏、马雍、王伯敏、钟敬文、刘敦愿等老一辈学者就相关问题的讨论开研究之端绪，[2]后续研讨不断。其中帛画是大家讨论的热点，然而多年来对其

[1] 湖南省博物馆、中国科学院考古研究所编：《长沙马王堆一号汉墓》上，文物出版社，1973年。
[2] 顾铁符、俞伟超、唐兰观点见《座谈马王堆一号汉墓》，《文物》1972年第9期，第56—61、68—69页；商志䨝：《马王堆一号汉墓"非衣"试释》，《文物》1972年第9期，第43—47页；陈直：《长沙马王堆一号汉墓的若干问题考述》，《文物》1972年第9期，第30—35页；孙作云：《长沙马王堆一号汉墓出土画幡考释》，《考古》1973年第1期，第54—61页；孙作云：《马王堆一号汉墓漆棺画考释》，《考古》1973年第4期，第247—254页；于省吾：《关于长沙马王堆一号汉墓内棺棺饰的解说》，《考古》1973年第2期，第126—127页；安志敏：《长沙新发现的西汉帛画试探》，《考古》1973年第1期，第43—53页；马雍：《论长沙马王堆一号汉墓出土帛画的名称和作用》，《考古》1973年第2期，第118—125页；王伯敏：《马王堆一号汉墓帛画并无"嫦娥奔月"》，《考古》1979年第3期，第273—274页；钟敬文：《马王堆汉墓帛画的神话史意义》，《中华文史论丛》1979年第二辑（总第十辑），上海古籍出版社，1979年，第75—98页；刘敦愿：《马王堆西汉帛画中的若干神话问题》，湖南省博物馆编：《马王堆汉墓研究》，湖南人民出版社，1981年，第281—291页。

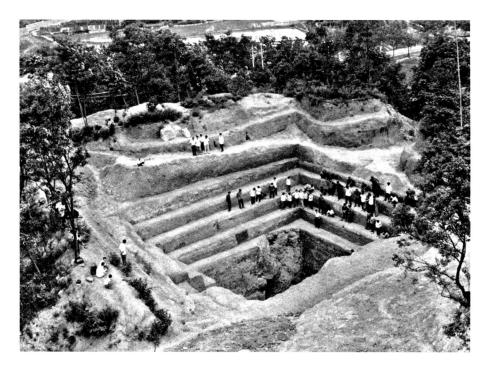

图1　马王堆一号汉墓，西汉，湖南长沙

名称、功能、图像、思想性，则众说纷纭、莫衷一是。以至鲁惟一、谢柏轲曾撰文对帛画能否构成有效讨论提出质疑。[1] 20世纪90年代初巫鸿从艺术史视角

[1] 鲁惟一说："创作这幅画时，不太可能有哪一种持久的、单一的传统神话占统治地位，这幅画与同类文学作品很可能都吸收了一些当时的哲学和神话。因而期望确认某种因素或要求找到连续性都是徒劳的，或许中国传统学者企图在这类材料中找出连续性是一个失败。在一些中国现代出版物中，也存在这种倾向，他们把这幅帛画与文学相联系，有时走得太远或过于理性了。" Michael Loewe, *Ways to Paradise: The Chinese Quest for Immortality*, London: George Allen and Unwin, 1979, pp.17-59. 谢柏轲说："确切的识别和诠释是不可能的，由于具体细节的高度不确定性，把帛画作为一个整体进行图像学解释的尝试要格外谨慎。……我们真能相信如此精美的画面是以散漫不一的文献材料为创作背景吗？难道只有文献是它的来源而不包括口头传说、未记载的实践以及艺术家的习俗和灵感吗？……马王堆是否能在对零散文献漫无目的的查找中找到答案实在值得怀疑。" Jerome Silbergeld,"Mawangdui, Excavated Materials, and Transmitted Texts: A Cautionary Note", *Early China* 8, 1982-1983, pp.79-92.

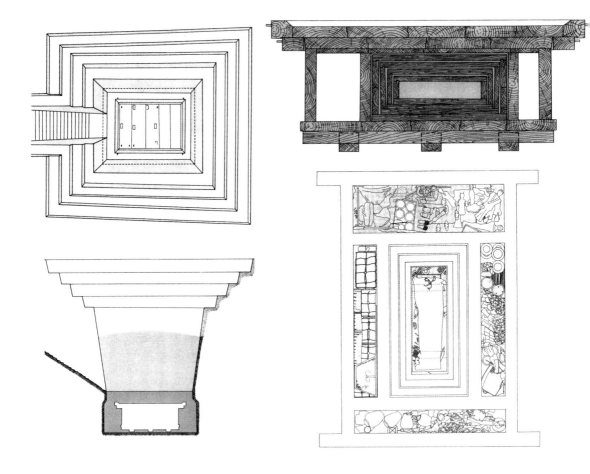

图 2 从左至右为马王堆一号汉墓平面图、纵剖面图、棺椁纵剖面图、棺椁随葬器物分布图,采自《中国文物考古之美 8·辉煌不朽汉珍宝·湖南长沙马王堆西汉墓》,文物出版社、光复书局,1994 年

对马王堆一号汉墓进行了整体释读,开创了该墓研究的新局面。[1] 21 世纪以来,贺西林、汪悦进、李清泉等学者先后推出长篇论文,就马王堆汉墓漆棺画和帛

[1] 巫鸿就马王堆汉墓棺椁和帛画进行了整体解读,认为马王堆汉墓是"多中心"象征结构,集宇宙、阴间、仙境、阴宅于一体,汇聚了设计者对死后世界的不同想象,没有内在逻辑和统一主旨。Wu Hung, "Art in a Ritual Context: Rethinking Mawangdui", *Early China* 17, 1992, pp. 111-144.

画及相关议题进行了深入探讨。[1] 上述成果突显了艺术史理论和方法在马王堆汉墓研究中的价值、意义和贡献。此外，史学和考古学界如姜生、王煜、高崇文等学者就该墓漆棺画或帛画相关问题亦有讨论。[2]

该墓四重漆棺层层套置（图3、图4），与帛画各自独立而又彼此关联，共同建构了一套系统而完整的墓葬绘画图像体系。

最外第一重棺长295厘米，宽150厘米，通高144厘米。为素漆外棺，内涂朱漆，外髹黑漆，表面无任何装饰纹样。

第二重棺长256厘米，宽118厘米，通高114厘米。棺内涂朱漆，外髹黑漆。盖板、头挡、足挡、两侧板四周皆以勾连云纹装饰带为边框，边框以内的黑漆底上，密集分布着灰色和粉绿色云气纹，其间描绘有100多个各式各样的神仙灵异、奇禽怪兽形象，图像有灵异操蛇、灵异衔蛇、灵异射鸟、灵异骑鹿、羽人降豹、羽人骑兽、羽人射猎、羽人对舞、羽人弹琴、怪兽猎兔、怪兽追豹、怪兽搏牛、怪兽噬鸟、怪兽吃蛇、怪兽驾鹤、怪兽舞蹈、大鸟啄鱼、猛豹捕枭，以及羽人、狐、鹤、鸟、鹿、兔、枭、蛇等（图5）。此外，右侧棺板内壁还发现一组奔马和人物图像。

[1] 贺西林：《从长沙楚墓帛画到马王堆一号汉墓漆棺画与帛画——早期中国墓葬绘画的图像理路》，《艺术史研究》第五辑，中山大学出版社，2003年，第143—168页；Eugene Wang, "Why Pictures in Tomb? Mawangdui Once More", *Orientations*, March, 2009, pp.27-34；Eugene Wang, "Ascend to Heaven or Stay in the Tomb? Paintings in Mawangdui Tomb 1 and the Virtual Ritual of Survival in Second-Century B.C.E.China", in *Mortality in Traditional Chinese Thought*, ed. Amy Olberding and Philip J.Ivanhoe, Albany：SUNY Press, 2011, pp.37-84；[美]汪悦进：《入地如何再升天——马王堆美术时空论》，《文艺研究》2015年第12期，136—155页；李清泉：《引魂升天，还是招魂入墓——马王堆汉墓帛画的功能与汉代的死后招魂习俗》，《美术史研究集刊》41, 2016, 第1—60页。

[2] 姜生：《马王堆帛画与汉初"道者"的信仰》，《中国社会科学》2014年第12期，第176—199页；姜生：《马王堆一号汉墓四重棺与死后仙化程序考》，《文史哲》2016年第3期，第139—150页；王煜：《也论马王堆汉墓帛画——以阊阖（璧门）、天门、昆仑为中心》，《江汉考古》2015年第3期，第91—99页；高崇文：《非衣乎？铭旌乎？——论马王堆汉墓T形帛画的名称、功用与寓意》，《中原文化研究》2019年第3期，第65—71页。

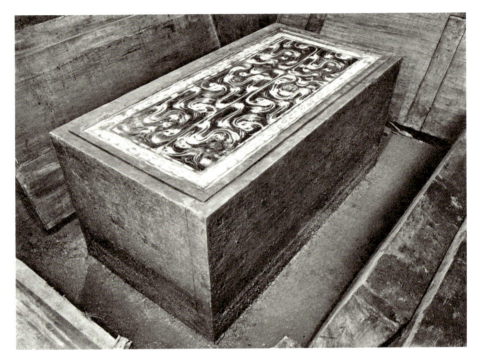

图3 彩漆套棺（外层为黑漆素棺），长沙马王堆一号汉墓出土，湖南省博物馆藏

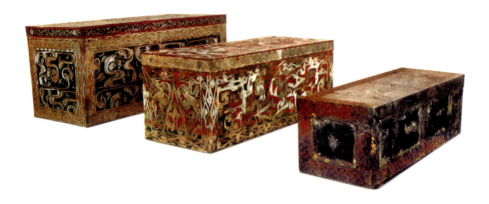

图4 彩绘漆棺（第二、三重棺和内棺），长沙马王堆一号汉墓出土，湖南省博物馆藏

第三重棺长230厘米，宽92厘米，通高89厘米。棺内外均髹朱漆，棺表朱漆地上，分布着由绿、淡褐、藕褐、深褐、黄、白等暖色调绘出的各种图像或装饰纹样。棺表四周亦为勾连云纹装饰带边框。棺盖上绘二龙二虎。头挡正中绘一"山"形符号，山有三峰，两侧各一麒麟。足挡正中央绘璧翣，两侧各一龙，龙穿璧而过，昂首相望。右侧棺板上全部为装饰性很强的勾连云纹。左侧板中间亦见一个"山"形图案，山同样为三峰之状，且峰尖上带有火焰纹。山两侧各绘一龙，龙躯蟠蜿，两龙身体的起伏处绘有一虎、一麒麟、一凤凰和一仙人（图6）。上述画面中均填饰有不同形状的云纹。

　　第四重棺长202厘米，宽69厘米，通高63厘米。为锦饰贴羽内棺，内涂朱漆，外涂黑漆，棺表贴有一层勾连菱纹和菱花纹锦，锦上又贴饰鸟羽，盖板表面构成一个"日"字形图案，其上还有两个柿蒂纹装饰。

　　1973年出版的发掘报告首先对这四重棺做了较为系统的描述，并对部分图像进行了初步考证。[1] 与此同时，孙作云发表了一篇论文，对其具体图像也做了全面考释。[2] 1992年巫鸿在其论文中谈到这套漆棺，并对三重外棺之色彩和图像的象征性进行了深入分析和系统阐释。[3] 其观点颇具开创性，是对以往研究的重要突破。近些年汪悦进[4]、姜生[5] 就该墓漆棺图像程序和象征意义也做了深入阐释。

[1] 湖南省博物馆、中国科学院考古研究所编：《长沙马王堆一号汉墓》上，第13—27页。

[2] 孙作云：《马王堆一号汉墓漆棺画考释》，第247—254页。

[3] [美]巫鸿：《礼仪中的美术——马王堆再思》，陈星灿译，《礼仪中的美术——巫鸿中国古代美术史文编》上，生活·读书·新知三联书店，2005年，第101—122页。

[4] 汪悦进将空间性图像置于汉代季节时序思维模式中考察，认为棺椁并非营造普通意义上的阴宅，而在表达阴阳四季时序。帛画和棺椁处于同一时空律动中，皆在传达墓主人生命循环往复和终极永恒的象征意义。汪悦进：《入地如何再升天——马王堆美术时空论》，第136—155页。

[5] 姜生认为马王堆一号汉墓四重套棺应按从内向外的顺序理解，分别代表冥界、昆仑、九天、大道，依次表达了汉初"道者"坚信的从死后为鬼，到尸解变仙，到升天成神，到混冥合道的完整程序。四重套棺与内棺上的T形帛画一起表达着死后转变成仙"与道为一"的整个过程。姜生：《马王堆一号汉墓四重棺与死后仙化程序考》，第139—150页。

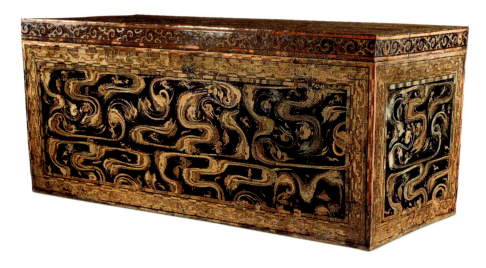

图5 彩绘漆棺（第二重棺），长256厘米，宽118厘米，通高114厘米，长沙马王堆一号汉墓出土，湖南省博物馆藏

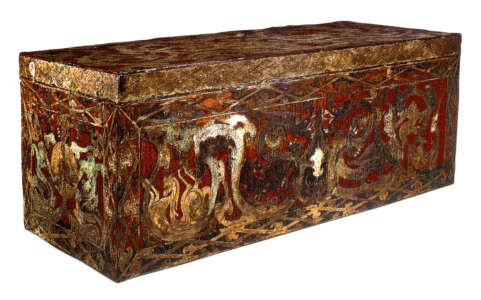

图6 彩绘漆棺（第三重棺），长230厘米，宽92厘米，通高89厘米，长沙马王堆一号汉墓出土，湖南省博物馆藏

笔者总体认同巫鸿对三重外棺的分析阐释。就最外面的第一重黑漆素棺，巫鸿说："黑色的象征意味很明显，在汉代与北方、阴、长夜、水和地下相关，而这一切概念都与死亡联系在一起。""庄重的黑色意味着把死者永远分开的死亡。"对于第二重黑地彩漆棺，巫鸿认为其黑色漆地也是地狱之色，上面的云纹则"暗喻着宇宙中固有的生命之力——气"，其间众多神怪当是"保护者"和"祥瑞之物"。而就头挡出现的一个很小的疑似人物形象，巫鸿认同孙作云的看法，[1] 视其为墓主人的肖像，并说表现了"墓主人刚刚死亡，正在进入地府"。在谈到第三重朱地彩漆棺时，巫鸿说："红色意味着阳、南方、阳光、生命和不死。"并认定三个峰峦的"山"形符号为昆仑，认为画面展现了"其光熊熊"的昆仑仙境和不死之地。总结之，巫鸿认为："马王堆一号汉墓的三重外棺营造了一系列不同的空间。第一重也即最外一重把她与生者分离开来，第二重代表了她正在进入受到神灵保护的地府，第三重一变而为不死之地。"[2] 巫鸿对马王堆一号汉墓三重外棺的总体阐释无疑是精辟的，然而对个别图像似存误读之嫌，其仅言三重外棺，不谈内棺，不仅阻止了漆棺的整体图像逻辑，而且还切断了漆棺与帛画之间的内在联系。

笔者认为四重套棺构成了一个完整而独立的表述系统，其不仅营造了一系列不同的想象空间，同时还隐藏着一个假设的时间流程。黑色的第一重棺代表生与死的分离。第二重棺棺表色彩和图像均表现为死后阴界，其上的云纹即巫鸿所说的"宇宙中固有的生命之力——气"。《说文解字》："云，山川气也。"[3] 汉代人把气看成是生命活力所在，气绝而身亡。仙人吸云气，饮沆瀣，元气不绝，所以不老不死。由此可见，棺上的云气纹当是墓主人生命形态转换之动力象征。[4]

[1] 孙作云：《马王堆一号汉墓漆棺画考释》，第254页。
[2] 巫鸿：《礼仪中的美术——马王堆再思》，第111—115页。
[3] （汉）许慎撰，（清）段玉裁注：《说文解字注》，浙江古籍出版社，1998年，第575页。
[4] 参见［日］林巳奈夫：《中国古代遗物上所表示的"气"之图像性表现》，杨美莉译，《"故宫"学术季刊》（台北）第9卷，第1、2期，1991年，第31—74、31—73页。

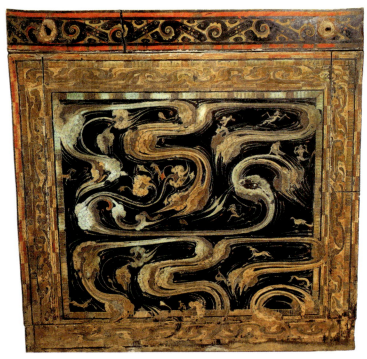

图7 第二重彩绘漆棺头挡

而活跃于云气中的众神怪灵异和羽人则担当着护佑和导引的角色。另据笔者现场近距离仔细观察,孙作云和巫鸿所言头挡上出现的所谓墓主人肖像,并不能认定是人物形象(图7)。此外,该棺右侧板内壁中上部还绘有一组奔马和人物图像,[1] 而这组图像很少有人提及和关注。笔者认为其虽然"笔画草率,勉强成形",但起着联系第二重棺表与第三重棺表图像的关键作用。它很可能是一组赴仙的车马人物,表明在气的作用下,在神仙灵异的导引和护佑下,已复苏的墓主人正在奔赴仙境的路途。通体红色且绘有三峰之山以及龙、虎、凤凰、麒麟、仙人等灵瑞的第三重棺,无疑展现的是"其光熊熊"的昆仑。至此,标志着墓主人已升入仙境,从而达至不死。

[1] 湖南省博物馆、中国科学院考古研究所编:《长沙马王堆一号汉墓》上,第15页。

然而，漆棺的图像逻辑并未至此结束。第四重棺，即内棺不仅自身具有鲜明的象征性，同时还架起了全部四重套棺与帛画之间的桥梁。棺盖上的日字形图案似有阳和生的象征性，其中的柿蒂纹常见于汉代铜镜和棺椁上，20世纪80年代重庆巫山县出土一件东汉柿蒂状棺饰铜牌，表明其是代表四方的一个象征符号。那么，棺上贴附的大量鸟羽又做何解释呢？《左传·成公二年》："宋文公卒，始厚葬。……棺有翰桧。"[1]据此，于省吾考证棺上的羽饰即"翰"。[2]翰之本意为神鸟，《说文解字》："翰，天鸡也，赤羽。"[3]翰又寓高飞之意，《诗·小雅·小宛》："宛彼鸣鸠，翰飞戾天。"[4]显然，内棺上的羽饰具有羽化升天的功能和象征寓意，表明墓主人还将继续飞升。那么，其究竟要飞升何处呢？带着这一疑问，我们把视线转入覆盖于内棺棺盖表面的帛画。

帛画呈"T"形，保存基本完好，顶端裹有竹竿，并系以丝带，画幅通长205厘米，上宽92厘米，下宽47.7厘米（图8）。帛画覆盖于内棺棺盖表面，顶端在南、末端在北，与棺向一致，画面朝下。[5]

关于帛画名称，见画幡说[6]、画荒说[7]、铭旌说[8]、非衣说[9]。画幡、画荒与帛

[1]（晋）杜预：《春秋经传集解》二，上海古籍出版社，1988年，第653页。

[2] 于省吾：《关于长沙马王堆一号汉墓内棺棺饰的解说》，第126—127页。

[3] 段玉裁：《说文解字注》，第138页。

[4]《毛诗正义》，（清）阮元校刻：《十三经注疏》，中华书局，1980年，第451页。

[5] 湖南省博物馆、中国科学院考古研究所编：《长沙马王堆一号汉墓》上，第39页。

[6] 孙作云：《长沙马王堆一号汉墓出土画幡考释》，第54页。

[7] 陈直：《长沙马王堆一号汉墓的若干问题考述》，第31—32页。

[8] 顾铁符观点见《座谈马王堆一号汉墓》，第56页；安志敏：《长沙新发现的西汉帛画试探》，第49—51页；马雍：《论长沙马王堆一号汉墓出土帛画的名称和作用》，第118—125页；金景芳《关于长沙马王堆一号汉墓帛画的名称问题》，《社会科学战线》1978年创刊号，第217—221页；高崇文：《非衣乎？铭旌乎？——论马王堆汉墓T形帛画的名称、功用与寓意》，第65—67页。

[9] 唐兰观点见《座谈马王堆一号汉墓》，第68—69页；商志𩩅：《马王堆一号汉墓"非衣"试释》，第43—47页。

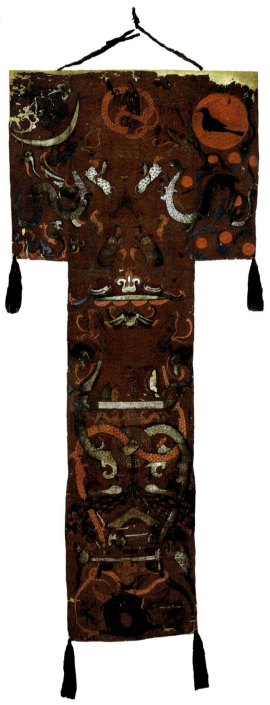

图8 "非衣"帛画，通长205厘米，上宽92厘米，下宽47.7厘米，长沙马王堆一号汉墓出土，湖南省博物馆藏

画不符。[1]帛画似与铭旌略近，但存差异。[2]非衣，未见传世文献记载，遣册中见"非衣一，长丈二尺"和"右方非衣一"。以往说非衣者，皆未给出令人信服

[1] 关于画幡，《史记·封禅书》："其秋，为伐南越，告祷太一。以牡荆画幡日月北斗登龙，以象太一三星，为太一锋，命曰'灵旗'。"《史记》卷二八，中华书局，1982年，第1395页。关于画荒，《礼记·丧大记》："饰棺……大夫画帷，二池，不振容，画荒，火三列，黻三列。"郑玄注："饰棺者，以华道路及圹中，不欲众恶其亲也。荒，蒙也，在旁曰帷，在上曰荒，皆所以衣柳也。……画荒，缘边为云气。……大夫以上，有褚以衬覆棺，乃加帷荒于其上。……画者，画云气。"《礼记正义》，《十三经注疏》，第1583—1584页。

[2] 关于铭旌，《礼记·檀弓下》："铭，明旌也。以死者为不可别已，故以其旗识之。"郑玄注："神明之精。"《礼记正义》，《十三经注疏》，第1301页。《周礼·春官·司常》："大丧，共铭旌。"郑玄注："铭旌，王则大常也。"《周礼注疏》，《十三经注疏》，第827页。《仪礼·觐礼》："天子乘龙，载大旆，象日月，升龙降龙。"郑玄注："大旆，大常也。王建大常，缀首画日月，其下及旒交画升龙降龙。"《仪礼注疏》，《十三经注疏》，第1093页。

的解释，甚至有学者把非衣等同于复衣。[1] 近年赖德霖通过对汉尺的换算研究，认为帛画与遣册所言非衣尺寸完全吻合，当为非衣。[2] 其考证理据充分，足以为信，故不论帛画性质、功能如何，名曰非衣可以肯定。

关于帛画功能，见引魂升天说[3]、招魂复魄说[4]、导魂入墓说[5]、阴阳合气说[6]、镇墓辟邪说[7]、宇宙观说[8]。上述观点孰是孰非，通过对帛画关键图像的释读以及图像理路的分析或能见出分晓。

关于帛画的空间结构，学者多视为三个空间。笔者认为帛画自下而上营造

[1] 俞伟超观点见《座谈马王堆一号汉墓》，第60页。复衣说于汉代礼制不符，《礼记·丧大记》："复衣不以衣尸，不以敛。"《礼记正义》，《十三经注疏》，第1572页。

[2] 赖德霖："一号墓非衣通高2.05米，以每尺0.23米换算为8.9尺，约等于9尺，两侧臂高为通高的1/3，即3尺，通高和臂高相加也为1丈2尺。"并指出："'丈二尺'在此应是一个通高加臂高的形制概念，而一号墓非衣用帛12尺，所以'丈二尺'不仅指形制规格，也指用料长度。"赖德霖：《是葬品主导还是棺椁主导的设计——从马王堆汉墓看战国以来中国木构设计观念的一个转变》，《艺术史研究》第十三辑，中山大学出版社，2011年，第16页。

[3] 湖南省博物馆、中国科学院考古研究所编：《长沙马王堆一号汉墓》上，第43页；孙作云：《长沙马王堆一号汉墓出土画幡考释》，第54页。

[4] 俞伟超观点见《座谈马王堆一号汉墓》，第60—61页。

[5] 李建毛：《也谈马王堆汉墓T形帛画的主题思想——兼质疑"引魂升天"说》，《美术史论》1992年第3期，第97—100页，转96页。李清泉认为"非衣"帛画即传统"旌"的改进形式。绘有墓主肖像和天门的"非衣"帛画，其功能看似"引魂升天"，实则在于诱导墓主亡魂复归棺椁中的魄。同时，作者还表明"非衣"帛画的图像内容，不仅意味着"引魂入墓"的一种策略，同时也意味着对当时"魂归于天"抑或"魂归于墓"观念分歧的调和与相容，意味着一种新的时代关怀正在向传统丧葬礼俗中融泄、渗透。李清泉：《引魂升天，还是招魂入墓——马王堆汉墓帛画的功能与汉代的死后招魂习俗》，第14—26页。

[6] 汪悦进认为马王堆棺绘画首要功能可能并不在于丧葬时向生人展示，而是入葬后的虚拟的演示功用，为死者规划出一个出死入生的步骤与过程。帛画连同漆棺画旨在表现阴阳合气，通过阴阳合气，使墓主达到"出死入生"。汪悦进：《"如何升仙"？马王堆棺绘与帛画新解》，《东方早报》2011年12月19日。

[7] 颜新元：《长沙马王堆汉墓T形帛画主题思想辩正》，《楚文艺论集》，湖北美术出版社，1991年，第130—149页。

[8] 高崇文：《非衣乎？铭旌乎？——论马王堆汉墓T形帛画的名称、功用与寓意》，第67—70页。

了四个不同空间。帛画下段力士托举的平台以下是一个空间，平台以上到婴以下是一个空间，婴以上至华盖以下是一个空间，华盖以上是一个空间（图9）。

帛画下段以平台为界包含两个空间（图10）。平台以下空间，主要图像为两条交缠的大鱼、托举平台的力士、一条蛇。其中两条交缠的大鱼，有鲸说[1]、鳌说[2]、水厌（鳢）说[3]、鲲说[4]、龙鱼说[5]、鱼妇说[6]。托举平

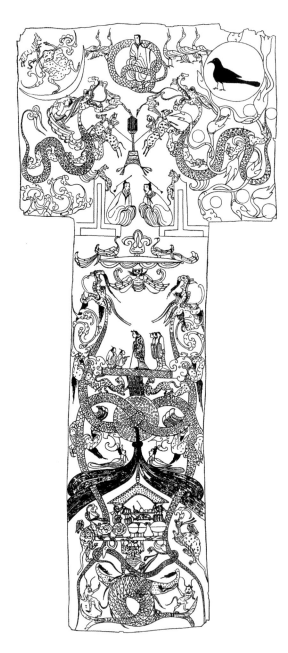

图9 "非衣"帛画（线摹图），采自湖南省博物馆、中国科学院考古研究所编：《长沙马王堆一号汉墓》上，文物出版社，1973年

[1] 孙作云：《长沙马王堆一号汉墓出土画幡考释》，第60页。

[2] 商志𩆜：《马王堆一号汉墓"非衣"试释》，第44页。

[3] 彭景元：《马王堆一号汉墓帛画新释》，《江汉考古》1987年第1期，第75页。

[4] 何介钧、张维明：《马王堆汉墓》，文物出版社，1982年，第146页。

[5] 郭学仁：《马王堆一号汉墓帛画内容新探》，《美术研究》1993年第2期，第66页。

[6] 安志敏：《长沙新发现的西汉帛画试探》，第49页。

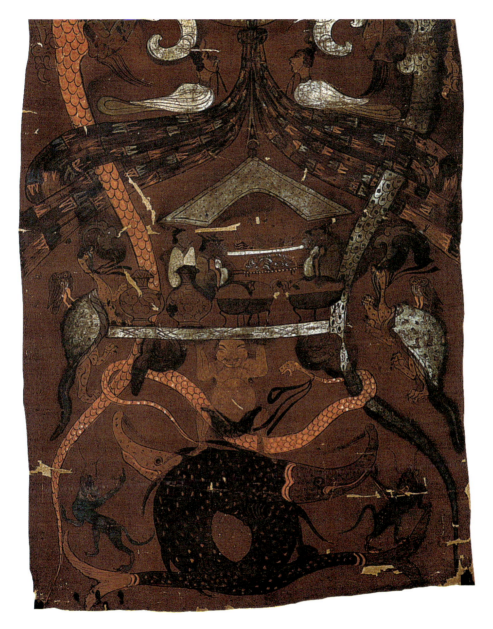

图10 "非衣"帛画下段

台的力士,有禺强说[1]、鲧说[2]、土伯说[3]、句芒说[4]、朴父说[5]。蛇,见玄蛇说[6]。

首先看两条大鱼,《山海经》:"风道北来,天乃大水泉,蛇乃化为鱼,是为鱼妇。"[7]这一段文字透出几个信息,北方,水,蛇变为鱼,曰鱼妇。那么帛画中这两条交缠的大鱼,有没有可能是鱼妇?站在鱼背上双手托举平台的裸身力士,或说禺强,或说玄冥。二神皆为北方神,《庄子·大宗师》:"禺强得之,立乎北极。"[8]《淮南子·天文训》:"北方水也,其帝颛顼,其佐玄冥,执权而治冬。"[9]再看这条蛇,《山海经·海内经》:"北海之内,有山,名曰幽都之山,黑水出焉。其上有……玄蛇。"[10]蛇一定和水、和北方有关,北方神玄武,即龟蛇合体。可见,鱼妇、禺强、玄蛇均为北方神灵,且都与水有关。而北方与黑夜、严冬、幽冥相联系,那么,这些神灵当是"阴"神,并具有"死"的象征性。进而言之,其所处空间当代表阴间水府。力士托举的平台则象征阴与阳、死与生的界线。

然而,北方神灵不仅仅是死亡的代表,同时还有死而复生的象征性。如叶舒宪所言:"作为自然生命周期的终结和万物藏伏的冬季同死亡相联系,但作为新的自然生命周期的准备和万物复苏之基础的冬季,又同生命的孕育相

[1] 商志馦:《马王堆一号汉墓"非衣"试释》,第44页。
[2] 马雍:《论长沙马王堆一号汉墓出土帛画的名称和作用》,第123页。
[3] 俞伟超观点见《座谈马王堆一号汉墓》,第61页。
[4] 郭学仁:《马王堆一号汉墓帛画内容新探》,第66页。
[5] 李建毛:《马王堆一号汉墓帛画新解》,《南方文物》1992年第3期,第84页。
[6] 李建毛:《马王堆一号汉墓帛画新解》,第84页。
[7] 袁珂:《山海经校注》,上海古籍出版社,1980年,第416页。
[8] (清)王先谦:《庄子集解》,第41页,国学整理社《诸子集成》三,中华书局,1954年。
[9] 《淮南子》,第37页,《诸子集成》七。
[10] 袁珂:《山海经校注》,第462页。

联系。因此，北方模式的神话常常以死而复生为突出主题。"[1]具体到帛画，安志敏很早就洞察到帛画下部题材"可能与幻想死后复生的目的有联系"[2]。上述《山海经》言"蛇乃化为鱼，是为鱼妇"，紧接着说"颛顼死即复苏"。[3]可见，此鱼妇不仅体现死亡，同时又有复苏之意涵。那条蛇也暗示出同样的意义，蛇位于两龙之间，并缠绕于龙的尾部，不同颜色两龙似雌雄之别，故寓交尾之意，进而具孕育生命的象征性。综上所述，帛画下段平台以下空间既是死亡之地，又是生命之源，墓主人旧有的肉体生命在此终结，新的生命亦在此孕育和生成。

继之而上，力士托举的平台以上至翣以下为另一个空间，其中陈设有鼎、壶、案，案前置一不可名状之物，两侧分两列坐有六人，站有一人。就此空间的整体内涵，见有厨房场景说[4]、告别仪式说[5]、生前宴饮场景说[6]、阴间待食场面说[7]、祭享场面说[8]。笔者认同"人间祭享"说，画面表现的是死者家属及巫祝正在设祭祈祷，希望死者早日复苏并顺利升天。

在介于阴间水府和人间祭享场面之间的画面两侧，各绘一只背负鸱枭的大龟。王昆吾考证该图像即《楚辞·天问》所言"鸱龟曳衔"，认为鸱枭和龟均扮演的是一种特殊的太阳神的角色，鸱枭象征黑夜的太阳，而龟则是黑夜中运载

[1] 叶舒宪:《中国神话哲学》，中国社会科学出版社，1992年，第93页。
[2] 安志敏:《长沙新发现的西汉帛画试探》，第52页。
[3] 袁珂:《山海经校注》，第416页。
[4] 顾铁符观点见《座谈马王堆一号汉墓》，第57页。
[5] 彭景元:《马王堆一号汉墓帛画新释》，第74页。
[6] 孙作云:《长沙马王堆一号汉墓出土画幡考释》，第58页。
[7] 俞伟超观点见《座谈马王堆一号汉墓》，第61页；安志敏:《长沙新发现的西汉帛画试探》，第48页；李建毛:《马王堆一号汉墓帛画新解》，第84页。
[8] 马雍:《论长沙马王堆一号汉墓出土帛画的名称和作用》，第123页；巫鸿:《礼仪中的美术——马王堆再思》，第109页；张闻捷:《汉代"特牛"之礼与马王堆帛画中的祭奠图像》，《故宫博物院院刊》2017年第2期，第115页。

太阳的神使。进而指出,"它们代表了阴和阳的交通、死和生的交通、短暂和永恒的交通。它们既是太阳死亡的象征,又是太阳复生的象征"[1]。这一认识是有道理的,首先,鸱枭(猫头鹰)作为一种夜行鸟,龟作为一种北方水灵,都与长夜、阴和死亡联系在一起。其次,从鸟与日的关系看,既然阳乌代表白天的太阳,那么,完全有理由推断鸱枭象征黑夜的太阳。若此,再联系帛画中鸱龟图像的空间位置看,这组图像的象征意义就一目了然。禺强或玄冥所托举的平台是夜与昼、阴与阳、死与生两个时空的标界。灵龟负鸱枭跨越这个界线,意味着它在跨越夜和昼,跨越阴和阳,跨越死和生,进而暗示出墓主人的复苏以及新的生命的诞生。

再往上,翣以上至华盖以下为一空间(图11)。以璧为中心,两条巨龙从璧好中叠交而过,分列于画面两侧。璧下是翣[2],翣上对栖两只人面鸟。璧上有一斜柱支撑的平台,台上有六人。最上部中间绘一华盖,下有一展翅的大鸟。

就其中一些图像,学界有不同认识。翣上的两只人面鸟,有羽人说[3]和句芒说[4]。立于平台中间的贵妇人,学者多视其为墓主人,唯王昆吾说是西王母[5]。而人物脚下的平台则少有人论及,个别学者认为它是昆仑天柱[6]。华盖下面的大

[1] 王昆吾:《楚宗庙壁画鸱龟曳衔图》,《中国早期艺术与宗教》,东方出版中心,1998年,第49页。
[2] 《礼记·檀弓上》:"饰棺墙,置翣。"《礼记正义》,《十三经注疏》,第1284页。《礼记·明堂位》:"周之璧翣"。郑玄注:"周又画缯为翣,戴以璧,垂五采羽于其下。"《礼记正义》,《十三经注疏》,第1491页。参见安志敏《长沙新发现的西汉帛画试探》,第47页;熊建华《马王堆一号汉墓的"壁画"、用璧形式及"璧翣"制》,湖南省博物馆编:《马王堆汉墓研究文集》,湖南出版社,1994年,第319—327页。
[3] 孙作云:《长沙马王堆一号汉墓出土画幡考释》,第59页。
[4] 商志馣:《马王堆一号汉墓"非衣"试释》,第44—45页。
[5] 王昆吾:《论古神话中的黑水、昆仑与蓬莱》,《中国早期艺术与宗教》,第94页。
[6] 范震茂:《马王堆汉墓帛画新解》,《朵云》1992年第2期,第41页。

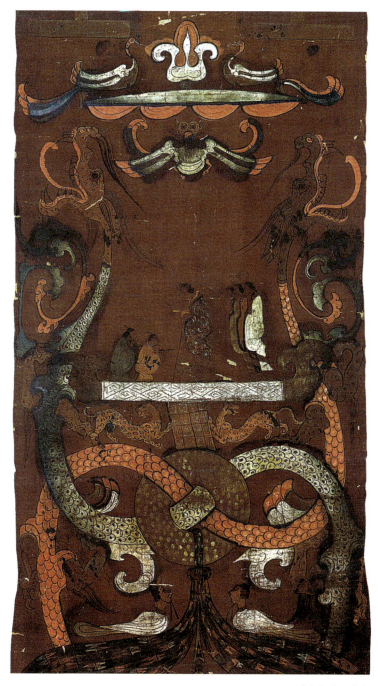

图 11 "非衣"帛画中段

鸟,有飞廉说[1]和枭说[2]。

就两只人面鸟而言,笔者认为是羽人,即仙[3],它的出现显然是在召唤和引导墓主人升仙。那么何谓仙?《释名·释长幼》:"老而不死曰仙。仙,迁也,迁入山也,故其制字人旁作山也。"[4]《说文解字》:"仚,人在山上皃,从人山。"[5]可见,仙与山密切关联。那么仙出现的这个空间,一定会让人联想到某座仙山。汉代与仙相关的两座特定的山即东方蓬莱和西方昆仑。那么这个空间是指昆仑,还是蓬莱?巫鸿认为该墓第三重朱漆套棺及其上三个山峰的符号直指"其光熊熊"的昆仑。[6]倘若如此,帛画上这个空间亦当表现昆仑。

接着再看载有人的平台,这个平台很奇怪,支撑平台的柱子是斜的,极不符合视觉逻辑。这样画一定是特意为之,那么它在表达什么呢?笔者推测它可能是与昆仑相关的一个象征符号,意在表达昆仑的第二个层界,即悬圃。《楚辞·离骚》:"朝发轫于苍梧兮,夕余至乎县圃。"王逸注:"县圃,神山,在昆仑之上。《淮南子》曰:昆仑县圃,维绝,乃通天。"[7]平台的象征性一旦确定,那么位于平台中间者当是墓主人辛追无疑,表明墓主人不仅进入了昆仑,而且登临了悬圃。

华盖下展翅飞翔的大鸟及其上面的图像表明帛画的叙事并未终结。先看华盖下的大鸟,笔者认为它可能是古代传说中的一种神鸟,曰屏翳。《说文解字》:

[1] 杨辛、于民:《西汉帛画初探》,《北京大学学报》(哲学社会科学版)1973年第2期,第109页;郭学仁:《马王堆一号汉墓帛画内容新探》,第65页。
[2] 孙作云:《长沙马王堆一号汉墓出土画幡考释》,第58页。
[3] 山东苍山城前村汉画像石墓题记、四川简阳鬼头山汉墓画像石棺题记以及众多汉代铜镜铭皆明确指示,羽人即仙。
[4] (汉)刘熙:《释名》,中华书局,2016年,第40页。
[5] 段玉裁:《说文解字注》,第383页。
[6] 巫鸿:《礼仪中的美术——马王堆再思》,第112—114页。
[7] (宋)洪兴祖:《楚辞补注》,中华书局,1983年,第26页。

"屏,屏蔽也。""翳,华盖也。"[1]翳,亦为翳鸟,又作鷖鸟。《上林赋》:"然后扬节而上浮……拂翳鸟,捎凤凰。"[2]就图像本身而言,栖有凤凰的华盖下的大鸟自然会让人联想到屏翳。就其功能而论,《史记·司马相如列传》:"召屏翳诛风伯而刑雨师。"张守节《正义》引应劭曰:"屏翳,天神使也。"[3]由此可见,作为天神使者的屏翳出现在悬圃的上方,目的显然在于迎接和引领墓主人继续飞升。

如此看来,即便到了昆仑悬圃,墓主人还要继续飞升。那么她要去哪儿呢?严忌《哀时命》透出些信息:"愿至昆仑之悬圃兮,采钟山之玉英。揽瑶木之橝枝兮,望阆风之板桐。"王逸注:"上昆仑山,游于悬圃,采玉英咀而嚼之,以延寿也。……言己既登昆仑,复欲引玉树之枝,上望阆风、板桐之山,遂陟天庭而游戏也。"[4]由此或可联想,墓主人意欲飞升天庭。

华盖以上的帛画上段为一空间,图像非常丰富(图12)。可见两个柱子构成的门、两位守门者、悬铎、骑兽曳铎的两个神灵、涂有八个红点的树、两条翼龙、乘龙托月的女子、日(内含金乌)、月(内含蟾蜍、玉兔)、七只鹤鸟、人首人身龙尾神等。其中重要图像是门和守门者、乘龙托月的女子、日月、人首人身龙尾神。

大家普遍视此空间为天界,唯少数学者持不同看法[5]。就其中主要图像而言,学者意见纷争。守门者,有阍说[6]、司命说[7]、复者说[8]、神荼郁

[1] 段玉裁:《说文解字注》,第401、140页。
[2] (南朝·梁)萧统编,(唐)李善注:《文选》一,上海古籍出版社,1986年,第373页。
[3] 《史记》卷一一七,第3060—3061页。
[4] 洪兴祖:《楚辞补注》,第260页。
[5] 顾铁符认为门阙象征墓主家的大门,图像展现的是墓主人居家生活的一个片段。《座谈马王堆一号汉墓》,第56—57页。刘敦愿认为全画描绘的皆为地府或阴间景象。刘敦愿:《马王堆西汉帛画中的若干神话问题》,第284页。彭景元认为表现的是仙岛。彭景元:《马王堆一号汉墓帛画新释》,第70—73页。
[6] 湖南省博物馆、中国科学院考古研究所编:《长沙马王堆一号汉墓》上,第41页。
[7] 安志敏:《长沙新发现的西汉帛画试探》,第45—46页。
[8] 俞伟超观点见《座谈马王堆一号汉墓》,第60页。

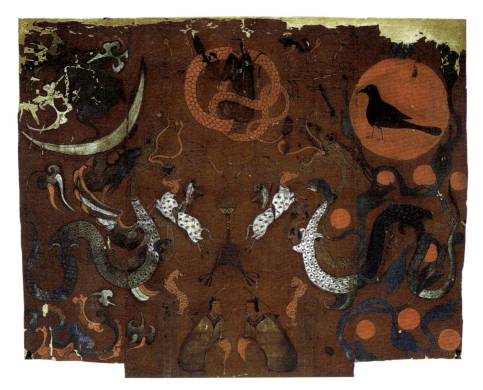

图 12 "非衣"帛画上段

垒说[1]。日下之树木,有扶桑说[2]、桃树说[3]。点缀于树中的红点,有十日说[4]、九阳说[5]、北斗说[6]。乘龙托月的女子,有嫦娥说[7]、常羲说[8]、仙化墓

[1] 彭景元:《马王堆一号汉墓帛画新释》,第72页。
[2] 孙作云:《长沙马王堆一号汉墓出土画幡考释》,第54页;安志敏:《长沙新发现的西汉帛画试探》,第46页。
[3] 彭景元:《马王堆一号汉墓帛画新释》,第71—72页。
[4] 孙作云:《长沙马王堆一号汉墓出土画幡考释》,第54页;安志敏:《长沙新发现的西汉帛画试探》,第46页。
[5] 钟敬文:《马王堆汉墓帛画的神话史意义》,第83—85页;刘晓路:《马王堆帛画再认识:论其楚艺术性格并释存疑》,《文艺研究》1992年第3期,第112—114页。
[6] 罗琨:《关于马王堆汉墓帛画的商讨》,《马王堆汉墓研究》,湖南人民出版社,1981年,第280页。
[7] 郭沫若:《桃都、女娲、加陵》,《文物》1973年第1期,第4—5页;孙作云:《长沙马王堆一号汉墓出土画幡考释》,第55页;安志敏《长沙新发现的西汉帛画试探》,第47页。
[8] 周士琦:《马王堆汉墓帛画日月神话起源考》,《中华文史论丛》1979年第二辑(总第十辑),上海古籍出版社,1979年,第99—100页。

主说[1]、墓主灵魂说[2]、望舒说[3]。人首人身龙尾神,有伏羲说[4]、女娲说[5]、烛龙说[6]、黄帝说[7]、太一说[8]、羲和说[9]、地母说[10]、镇墓神说[11]。七只鸟则有鹤说[12]、鸾凤说[13]和北斗七星说[14]。

两个柱子构成的门,一般认为是天门,即阊阖,那么守门者就应该是阍。《楚辞·离骚》:"吾令帝阍开关兮,倚阊阖而望予。"王逸注:"帝,谓天帝。阍,主门者也。阊阖,天门也。"[15]由此而内,是一个充满想象,远离尘世,自由自在,永生不朽的世界,这或许就是汉代人心目中的天堂。乘龙托月的女子,或可联想到月御望舒,但此画如此对称,一边画月御望舒,另一边为何不画日御羲和呢?似乎说不过去。检索文献,笔者想到玉女。贾谊《惜誓》:"飞朱鸟使

[1] 姜生:《马王堆帛画与汉初"道者"的信仰》,第195页。
[2] 王伯敏:《马王堆一号汉墓帛画并无"嫦娥奔月"》,《考古》1979年第3期,第274页。
[3] 李建毛:《马王堆一号汉墓帛画新解》,第80—81页;谭青枝:《汉画二、三考》,《考古与文物》2001年第5期,第63页。
[4] 孙作云:《长沙马王堆一号汉墓出土画幡考释》,第55页;商志醰:《马王堆一号汉墓"非衣"试释》,第45页;钟敬文:《马王堆汉墓帛画的神话史意义》,第76—81页。
[5] 郭沫若:《桃都、女娲、加陵》,第3—5页;李建毛:《马王堆一号汉墓帛画新解》,第81页;傅举有:《马王堆缯画研究——马王堆汉画研究之一》,《中原文物》1993年第3期,第103页。
[6] 安志敏:《长沙新发现的西汉帛画试探》,第45页;刘晓路:《马王堆帛画再认识:论其楚艺术性格并释存疑》,第114—115页。
[7] 彰景元:《马王堆一号汉墓帛画新释》,第70—71页。
[8] 顾新元:《长沙马王堆汉墓T形帛画主题思想辩正》,第145—147页;郭学仁:《马王堆一号汉墓帛画内容新探》,第63—64页;罗世平:《关于汉画中的太一图像》,《美术》1998年第4期,第75页。
[9] 周士琦:《马王堆汉墓帛画日月神话起源考》,第100—102页。
[10] 刘敦愿:《马王堆西汉帛画中的若干神话问题》,第284页。
[11] 顾铁符观点见《座谈马王堆一号汉墓》,第57页。
[12] 安志敏:《长沙新发现的西汉帛画试探》,第45页。
[13] 罗世平:《关于汉画中的太一图像》,第75页。
[14] 郭学仁:《马王堆一号汉墓帛画内容新探》,第63—64页。
[15] 洪兴祖:《楚辞补注》,第29页。

先驱兮，驾太一之象舆。……建日月以为盖兮，载玉女于后车。"[1]司马相如《大人赋》："西望昆仑之轧沕荒忽兮，直径驰乎三危。排阊阖而入帝宫兮，载玉女而与之归。"[2]王延寿《鲁灵光殿赋》在描述灵光殿壁画时也提到，"神仙岳岳于栋间，玉女窥窗而下视"[3]。汉代画像石和铜镜上皆可见位于仙界或天庭中的玉女。帛画顶部两端的日月是代表阴阳的两个标志性符号。

位居帛画顶端中央的人首人身龙尾神，是帛画中最重要的一个图像，倘若这个神的身份明确，整个帛画的图像理路及思想性就会一目了然。首先，从帛画上下空间关系看，最下面是阴间水府，其上是人间祭享，然后进入昆仑，再升至悬圃。再往上是哪儿呢？《淮南子·地形训》："昆仑之丘，或上倍之，是谓凉风之山，登之而不死；或上倍之，是谓悬圃，登之乃灵，能使风雨；或上倍之，乃维上天，登之乃神，是谓太帝之居。"高诱注："太帝，天帝。"[4]那么，太帝又是谁呢？从文献记载可知，太帝即太一，又曰泰一。《史记·封禅书》："天神贵者太一。"[5]《史记·天官书》："中宫天极星，其一明者，太一常居也。"张守节《正义》："泰一，天帝之别名也。刘伯庄云：'泰一，天神之最尊贵者也。'"[6]由此可见，帛画上段空间即天庭，天庭主神即太一。其次，再看太一的功能，《吕氏春秋·大乐》："太一出两仪，两仪出阴阳。阴阳变化，一上一下，合而成章。……万物所出，造于太一，化于阴阳。"[7]从太一的功能、地位综合观之，可以断定，帛画上端位居天庭中央、列显日月之间、凌驾万物之上的天神非太一莫属。

[1] 洪兴祖：《楚辞补注》，第228页。
[2] 费振刚、胡双宝、宗明华辑校：《全汉赋》，北京大学出版社，1993年，第92页。
[3] 萧统编，李善注：《文选》二，第515页。
[4] 《淮南子》，第57页，《诸子集成》七。
[5] 《史记》卷二八，第1386页。
[6] 《史记》卷二七，第1289—1290页。
[7] 《吕氏春秋》，第46页，《诸子集成》六。

阴阳五行观念在汉代影响非常大，阴阳是什么？阴阳是动力，宇宙自然、人类社会、个体生命的生成、发展、变化之动力皆来自阴阳的相互作用。但阴阳是一种显现的、外在的动力，其背后还隐藏着一种终极动力，而这种神秘的终极动力就来自太一。那么太一是谁？太一就是天的代表，道的化身。为什么说太一是道的化身？《吕氏春秋·大乐》："道也者，至精也，不可为形，不可为名，强为之，谓之太一。"[1]可见，天、道、太一是为同一概念。

　　此外，太一信仰在楚地有传统，早在战国时代，楚人就把太一列于众神之上，尊奉为东皇。《九歌·东皇太一》："吉日兮辰良，穆将愉兮上皇。"王逸注："上皇，谓东皇太一也。"[2]《九歌·东皇太一》五臣注："太一，星名，天之尊神。祠在楚东，以配东帝，故云东皇。"[3]宋玉《高唐赋》："进纯牺，祷璇室，醮诸神，礼太一。"[4]由此可见，在楚人心目中，太一是一位至高无上的大神。汉之长沙国位处南楚故地，其信仰传统一脉相承，于帛画中绘楚天之神太一，于情于理俱在。

　　总结之，帛画以墓主人和各种具有象征性的神灵为母题，自下而上营造了阴府、人间、悬圃、天庭四个空间，通过灵魂复苏、宗庙祭享、仙人召唤、乘龙飞升、天使接引等一系列场景，展现了墓主人从死到成仙不死，直至进入太一天庭，最终回归"天"，即"道"为代表的宇宙自然之本体的全部过程。正如《淮南子·地形训》所言，进入昆仑并登上其首级凉风之山，只能达到不死的目的；再往上，登至悬圃，就能羽化成仙，并呼风唤雨；倘若登临绝顶，进入到太一的天庭，那么将融入天神的行列，从而达到与天帝同在、与日月同辉的终极永恒境界。

[1]《吕氏春秋》，第47页，《诸子集成》六。
[2] 洪兴祖：《楚辞补注》，第55页。
[3] 同上书，第57页。
[4] 萧统编，李善注：《文选》二，第881页。

附记：本文节选自《从长沙楚墓帛画到马王堆一号汉墓漆棺画与帛画——早期中国墓葬绘画的图像理路》，原刊发于《艺术史研究》第 5 辑，中山大学出版社，2003 年。本次收录删去了关于楚帛画的讨论，补充了近年来新的研究成果，修正了部分看法，如漆棺头挡的"墓主肖像"、帛画定名等，基本观点和最终结论与原文同，未有改变。

云崖仙使

汉代艺术中的羽人及其象征意义

汉代艺术中常见一种肩背出翼、两腿生羽、大耳出颠的人物形象。它广泛出现在汉代艺术的各个方面，基本贯穿于汉代艺术的始终，构成一项重要母题。这一形象就是文献中所说的羽人，亦名飞仙。《楚辞·远游》："仍羽人于丹丘兮，留不死之旧乡。"王逸注："《山海经》言：有羽人之国，不死之民。或曰：人得道，身生毛羽也。"洪兴祖补注："羽人，飞仙也。"[1]仙的概念在汉代文献中屡见不鲜，飞仙在汉代思想与信仰世界中更具有特殊的象征意义。

一

羽人的基本造型是人与鸟的组合。这种造型早在商代就已出现，江西新干大洋洲商代晚期墓出土一件羽人玉雕，羽人人身人面，鸟喙鸟冠，腰生翼。[2]战

[1]（宋）洪兴祖：《楚辞补注》，中华书局，1983年，第167页。

[2] 江西省文物考古研究所、江西省博物馆、新干县博物馆：《新干商代大墓》，文物出版社，1997年，第159页，彩版四六。

国时代,画像铜器上出现不少羽人形象。如河南辉县琉璃阁59号战国墓出土的一件狩猎纹壶,器表饰有衔蛇践蛇之鸟、操蛇之神、羽人以及狩猎图像,其中羽人鸟首人身,肩生双翼。[1]江苏淮阴高庄战国墓出土的画像铜器残片上也见有羽人形象,羽人皆鸟首人身,或操蛇,或射猎。[2]湖北荆州天星观二号战国楚墓出土的一件羽人凤鸟彩漆木雕,羽人人首人身,鸟喙鸟爪,身生羽翼(图1)。[3]

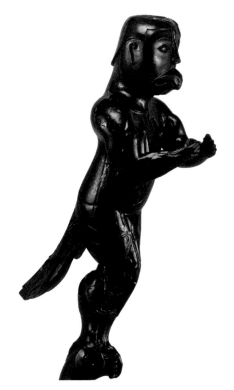

图1 羽人凤鸟彩漆木雕,战国,羽人高33.6厘米,湖北荆州天星观二号楚墓出土,荆州博物馆藏

那么汉代羽人与先秦羽人是否有关呢?有两种观点,徐中舒说:"羽人、飞兽及操蛇之神,皆为西方最早期,即公元前三四千年来,埃及、米诺、巴比伦、希腊、印度等地盛行之雕刻、造象或传说。"认为其于公元前5世纪传至中亚阿姆河流域,然后进入中国。并断言:"画仙人著翼形,必非中国民族固有之想像作风。"说:"观淮南出土之镜,及汉画中仙人,皆高鼻生羽;高鼻明为伊兰以西之人种,其为外来,尤为显然。"[4]孙作云不同意徐氏

[1] 郭宝钧:《山彪镇与琉璃阁》,科学出版社,1959年,第66页,图版玖叁。
[2] 淮阴市博物馆:《淮阴高庄战国墓》,《考古学报》1988年第2期,第189—232页。
[3] 湖北省荆州博物馆编著:《荆州天星观二号楚墓》,文物出版社,2003年,第181—184页。
[4] 徐中舒:《古代狩猎图象考》,《徐中舒历史论文选辑》上,中华书局,1998年,第292、284、232页。(原载《国立中央研究院历史语言研究所集刊》外编《蔡元培先生六十五岁纪念论文集》下册,1933年。)

看法，认为羽人为中国民族固有之传统。说先秦与两汉羽人图像略异，前者形态原始，后者更富人间情趣，但两者基于同一宗教信仰和艺术传统，皆脱胎于《山海经》，思想根源在于东夷族系的鸟图腾崇拜。[1]

笔者认为，战国羽人源于本土还是输自海外，汉代羽人与商代羽人有多大关系，以目前的资料尚难厘清。然而，2000年湖北荆州天星观二号楚墓出土的羽人驭凤鸟雕像，无疑是目前所见与汉代羽人最接近的先秦羽人形象。这一材料为寻找汉代羽人的直接渊源提供了新的线索，表明汉代羽人有可能脱胎于楚文化，与楚羽人一脉相承，其思想根源于战国中晚期楚地渐兴的长生久视之道、神仙不死之术。

大量考古材料展现了汉代羽人丰富的图像，通过梳理这些图像可知，汉代羽人亦多为人鸟组合，偶见人鸟兽组合。与先秦羽人不同的是，汉代羽人大都长着两只高出头顶的大耳朵，可视为一种时代特征。其具体造型大致可见四类：第一类，人首人身，肩背出翼，两腿生羽；第二类，人首，鸟身鸟爪；第三类，鸟（禽）首人身，身生羽翼；第四类，人首兽身，身生羽翼。

四类羽人中，第一类最为常见。如陕西西安南玉丰村汉城遗址出土的西汉羽人小铜像（图2）[2]和河南洛阳东郊东汉墓出土的鎏金青铜羽人小雕像（图3）[3]，造型皆为身生羽翼，大耳出颠，长相怪异，整体面貌似人。陕西咸阳新庄村西汉渭陵陵园建筑遗址出土一件精美的羽人骑天马玉雕，羽人形象也具有上述特征，其手握芝草，执缰策马，腾跃云天（图4）。[4]这种形象与早期文献中

[1] 孙作云：《说羽人——羽人图羽人神话及其飞仙思想之图腾主义的考察》，《孙作云文集——中国古代神话传说研究》下，河南大学出版社，2003年，第561—641页。（原载《国立沈阳博物院筹备委员会汇刊》1947年第1期。）

[2] 西安市文物管理委员会：《西安市发现一批汉代铜器和铜羽人》，《文物》1966年第4期，第7—9页。

[3] 中国青铜器全集编辑委员会：《中国青铜器全集12·秦汉》，文物出版社，1998年，第143页，图版说明第45页。

[4] 咸阳市博物馆：《咸阳市近年发现的一批秦汉遗物》，《考古》1973年第3期，第167—170页；张子波：《咸阳市新庄出土的四件汉代玉雕器》，《文物》1979年第2期，第60页。

图2 羽人铜像,西汉,高15.3厘米,陕西西安南玉丰村汉城遗址出土,西安博物院藏

图3 羽人铜像,东汉,高15.5厘米,河南洛阳东郊汉墓出土,洛阳博物馆藏

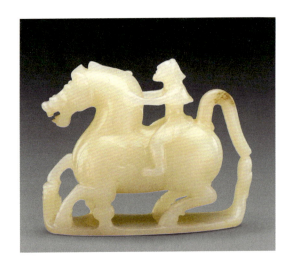

图4 羽人骑天马玉雕,西汉,高6.7厘米,长8.9厘米,宽3厘米,陕西咸阳新庄村出土,咸阳博物院藏

描述的仙人特征基本吻合，如汉诗《长歌行》："仙人骑白鹿，发短耳何长。"[1]《淮南子·道应训》说仙人"深目而玄鬓，泪注而鸢肩，丰上而杀下"[2]。晋葛洪《抱朴子内篇·论仙》说仙人"邛疏之双耳，出乎头巅"[3]。王充《论衡·无形》："图仙人之形，体生毛，臂变为翼，行于云，则年增矣；千岁不死，此虚图也。"[4]

其他三类羽人皆不多见。第二类年代较早的例子见于湖南长沙马王堆一号汉墓帛画，帛画下段画有两个对栖于翣上的羽人，为人首鸽身。[5]类似图像还见于重庆巫山东井坎东汉墓出土的一枚圆形饰棺铜牌上，铜牌下部"天门"两侧均出现有人首鸟身羽人，其中一侧的羽人还是男女双首合体造型。[6]第三类例子在山东嘉祥宋山3号东汉小祠堂西壁上栏可窥见，西王母仙庭中，跪于西王母旁边的一位羽人即为禽首人身形象。[7]第四类例子见于河南洛阳浅井头西汉壁画墓[8]和南阳麒麟岗东汉画像石墓[9]，其中羽人皆人首兽身，身生羽翼。

[1] 逯钦立辑校：《先秦汉魏晋南北朝诗》上，中华书局，1983年，第262页。

[2] 《淮南子》，第204页，国学整理社：《诸子集成》七，中华书局，1954年。

[3] （晋）葛洪著，王明校释：《抱朴子内篇校释》（增订本），中华书局，1985年，第15页。

[4] （汉）王充：《论衡》，第15页，《诸子集成》七。

[5] 湖南省博物馆、中国科学院考古研究所编：《长沙马王堆一号汉墓》上，文物出版社，1973年，第39—45页。

[6] 重庆巫山县文物管理所、中国社会科学院考古研究所三峡工作队：《重庆巫山县东汉鎏金铜牌饰的发现与研究》，《考古》1998年第12期，第77—86页。

[7] 嘉祥县武氏祠文管所：《山东嘉祥宋山发现汉画像石》，《文物》1979年第9期，第1—6页；蒋英炬：《汉代的小祠堂——嘉祥宋山汉画像石的建筑复原》，《考古》1983年第8期，第741—751页。

[8] 洛阳市第二文物工作队：《洛阳浅井头西汉壁画墓发掘简报》，《文物》1993年第5期，第1—16页。

[9] 中国画像石全集编辑委员会编：《中国画像石全集6·河南汉画像石》，河南美术出版社，2000年，第102—116页，图版说明第44—45页。

二

留存至今的羽人图像大都出自墓葬，汉代墓室与享祠建筑、棺椁葬具以及各类随葬品中，几乎随处可见羽人的踪影。

河南洛阳西汉卜千秋墓主室脊顶壁画前端绘一持节引领的羽人。[1]洛阳浅井头西汉壁画墓主室脊顶壁画绘一驭龙飞升的羽人。[2]陕西西安理工大学西汉壁画墓墓室后壁上端见有羽人驭龙图（图5）。[3]陕西定边郝滩东汉前期壁画墓墓室西壁绘赴仙图，画面一侧绘西王母仙庭，见有笋状峰峦和三个蘑菇状高台，西王母端坐中间高台上，两位侍女陪伴两旁。一侧高台上立一羽人，为西王母举华盖；另一侧高台上有一玉兔和一九尾狐，台下有一蟾蜍。画面另一侧下部绘灵异乐舞场面；上部绘赴仙，前一羽人踏云引领，后随云舟以及由鱼、兔、龙骖驾的数辆云车，最后是两个乘鹤者（图6）。[4]陕西靖边一座东汉中期前后壁画墓墓室券顶绘天象神灵，其中见有奔走的羽人以及羽人驭云车图像（图7）。[5]辽宁金州营城子2号东汉壁画墓主室北壁绘升仙图，画面上角见一羽人，其手持芝草，脚踏浮云，正在接引升仙者（图8）。[6]河南密县打虎亭2号东汉晚期壁画墓墓室券顶绘云天灵异，其中见有或骑天马，或乘白鹿，或捧仙药的羽人。[7]

陕西绥德四十里铺永元四年（92）田鲂墓前室后壁横额中间刻乐舞百戏，

[1] 洛阳博物馆：《洛阳卜千秋墓发掘简报》，《文物》1977年第6期，第1—12页。

[2] 洛阳市第二文物工作队：《洛阳浅井头西汉壁画墓发掘简报》，第1—16页。

[3] 西安市文物保护考古所：《西安理工大学西汉壁画墓发掘简报》，《文物》2006年第5期，第7—44页。

[4] 陕西省考古研究院编著：《壁上丹青——陕西出土壁画集》，科学出版社，2009年，第76页。

[5] 徐光冀主编：《中国出土壁画全集6·陕西上》，科学出版社，2012年，第47页。

[6] 内藤寛、森修：『営城子——前牧城驛附近の漢代壁画塼墓』，東京：刀江書社，1934年，15—36頁，圖版第三六。

[7] 河南省文物研究所：《密县打虎亭汉墓》，文物出版社，1993年，第269—312页。

图 5　羽人驭龙壁画，西汉，西安理工大学新校区汉墓出土

图 6　升仙壁画，东汉，陕西定边郝滩汉墓出土

图 7　羽人驭云车壁画，东汉，陕西靖边杨桥畔渠树壕汉墓出土

图 8　升仙壁画，东汉，辽宁金州营城子 2 号汉墓出土

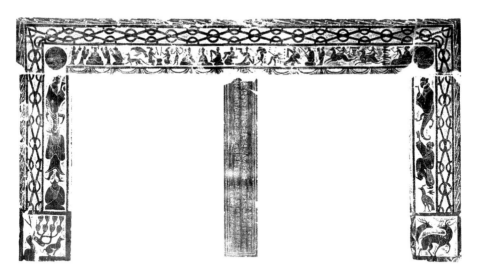

图 9　升仙画像石（拓片），东汉永元四年（92），横额纵 28 厘米，横 265 厘米，陕西绥德四十里铺田鲂墓出土，绥德汉画像石展览馆藏

日、月分列两端，月旁刻仙庭，见有西王母、侍从、九尾狐、三足乌、捣药玉兔；日旁刻赴仙，二羽人骑鹿前导，后随一辆飞鸟骖驾的云车，舆内坐二人，驭者为羽人（图9）。[1] 河南南阳麒麟岗东汉晚期画像石墓室顶刻画羽人戏灵瑞，一灵瑞居中，两侧各一腾云飘舞的羽人，其中一羽人手持芝草和飘带。墓中还见有羽人骑兽、羽人乘龟等图像。[2] 山东安丘董家庄东汉晚期画像石墓前室北壁东端方柱见有羽人；封顶石刻有日、雷公、雨师、风伯、电母、云气、羽人。中室南壁东端方柱和西壁见有羽人；室顶斜坡及封顶石见有或持芝草，或六博，或戏龙的羽人。后室西间西壁刻有大山、龙、虎、鹿、象、鱼、鸟、羽人以及狩猎场面，其中羽人或挥舞嘉禾，或戏灵瑞；北壁横额和室顶南坡见羽人戏凤、羽

[1] 榆林地区文管会、绥德县博物馆：《陕西绥德县四十里铺画像石墓调查简报》，《考古与文物》2002 年第 3 期，第 19—26 页。

[2] 中国画像石全集编辑委员会编：《中国画像石全集 6·河南汉画像石》，第 102—116 页，图版说明第 44—45 页。

图 10 羽人戏灵瑞画像石（拓片），东汉，纵 123 厘米，横 51 厘米，山东沂南北寨村汉墓出土，沂南汉墓博物馆藏

人戏虎。后室东间北壁和东壁见羽人戏虎、羽人戏鹿；室顶西坡刻云车出行，前有羽人骑虎开道，后有羽人骑兽压队。[1] 沂南北寨村东汉晚期画像石墓墓门东立柱刻东王公和两个捣药羽人；中立柱亦刻一羽人。前室西壁北段刻羽人戏灵瑞（图10）；过梁和八角擎天柱及上端斗拱出现有多个羽人。中室东壁横额鱼龙曼延戏中见一驭虎羽人；过梁和八角擎天柱及上端斗拱刻有西王母、东王公以及羽人戏龙、羽人戏凤等图像。[2] 苍山城前村东汉元嘉元年（151）画像石墓墓门左立柱刻西王母、羽人、山峦，图像与题记"堂三柱……左有玉女与抽（仙）

[1] 安丘县文化局、安丘县博物馆：《安丘董家庄汉画像石墓》，济南出版社，1992年，第9—18页。
[2] 曾昭燏、蒋宝庚、黎忠义：《沂南古画像石墓发掘报告》，文化部文物管理局出版，1956年，第12—29页。

人"吻合。后室后壁上栏刻朱雀、凤鸟、白虎、羽人,图像与题记"后当朱爵(雀)对游栗抽(仙)人,中行白虎后凤皇(凰)"对应。[1]

山东嘉祥东汉晚期武氏家族墓地中的武梁祠、前石室、左石室三座享祠两侧山墙锐顶西王母与东王公仙庭中皆出现有羽人。前石室室顶、后壁小龛内两侧壁上栏及后壁上部见有羽人。左石室室顶、后壁小龛两侧下栏及小龛后壁上部也见有羽人。[2]其中前石室顶石天庭图,分四层,下层刻有坐于斗车中的天帝以及拜谒者和奔赴天庭的车马;上三层刻雷公、风伯、雨师、电母以及驭龙、驾车的羽人。嘉祥宋山三座东汉晚期小祠堂两侧壁上栏皆刻画西王母、东王公仙庭,其中皆见羽人。如3号小祠堂西壁,上栏刻西王母仙庭,西王母端坐于中央蘑菇形基座上,两侧有飞鸟、蟾蜍、捣药玉兔和七个羽人。其中一羽人持杯跪于西王母旁,一羽人为西王母举伞盖,其余五个羽人手持嘉禾,奔走跳跃(图11)。2号、3号小祠堂后壁上部也刻有羽人。与这批画像石同出的一块永寿三年(157)题记石上见有:"上有云气与仙人。"[3]

墓室画像砖上也不乏羽人图像。如河南南阳出土的一块汉画像砖,画面中央刻画二龙穿璧,一侧刻画羽人驭虎,一侧刻画一头奔牛和一只张牙舞爪的熊(图12)。[4]四川彭州义和乡征集的一块东汉画像砖,其上浮雕羽人六博图像。[5]彭州九尺镇征集的一块东汉画像砖,刻画一骑鹿升仙者,一羽人随其后,羽人一手托

[1] 山东省博物馆、苍山县文化馆:《山东苍山元嘉元年画象石墓》,《考古》1975年第2期,第124—134页;方鹏钧、张勋燎:《山东苍山元嘉元年画象石题记的时代和有关问题的讨论》,《考古》1980年第3期,第271—277页。

[2] 蒋英炬、吴文祺:《汉代武氏墓群石刻研究》(修订本),人民美术出版社,2014年,第85—105页。

[3] 嘉祥县武氏祠文管所:《山东嘉祥宋山发现汉画像石》,第1—6页;济宁地区文物组、嘉祥县文管所:《山东嘉祥宋山一九八〇年出土的汉画像石》,《文物》1982年第5期,第60—70页;蒋英炬:《汉代的小祠堂——嘉祥宋山汉画像石的建筑复原》,第741—751页。

[4] 中国国家文物局、意大利文化遗产与艺术活动部编:《秦汉—罗马文明展》,文物出版社,2009年,第322—323页。

[5] 中国画像砖全集编辑委员会编:《中国画像砖全集·四川汉画像砖》,四川美术出版社,2006年,第137页,图版说明第77页。

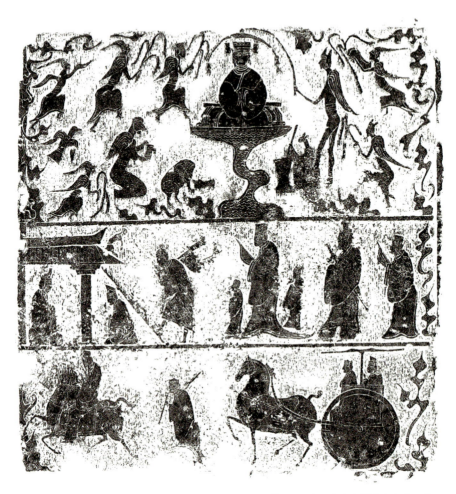

图 11 西王母仙庭画像石（拓片），东汉，纵 69 厘米，横 67 厘米，山东嘉祥宋山出土，山东石刻艺术博物馆藏

图 12 二龙穿璧画像砖，西汉，纵 34 厘米，横 111 厘米，河南南阳出土，新野汉画像砖博物馆藏

图 13　骑鹿升仙画像砖，东汉，纵 25 厘米，横 44 厘米，四川彭州九尺镇征集，四川博物院藏

举药盘，一手前伸，似在递仙药，骑鹿者回头伸手，似在接药（图 13）。[1]

羽人图像还广泛出现在葬具上。湖南长沙马王堆一号汉墓第三重漆棺棺表一侧绘仙山祥瑞图，见有象征昆仑的三峰之山以及龙、虎、麒麟、凤凰、羽人。[2] 长沙砂子塘西汉墓漆棺足挡绘羽人驭虎图。[3] 四川东汉晚期画像石棺上，羽人图像特别丰富。彭山江口双河崖墓石棺棺表一侧刻画西王母仙庭，见有西王母、三足乌、九尾狐、蟾蜍、丹鼎、捧药钵者以及吹奏和抚琴的二仙人（图14）。[4] 郫县新胜乡石棺棺表一侧也刻画西王母仙庭，此外还见山巅仙人六博图像。[5] 简阳鬼头山崖墓石棺棺表一侧刻日神、月神、树、龙、鱼、鸟、车马、

[1] 四川省博物馆：《四川彭县等地新收集到一批画像砖》，《考古》1987年第6期，第533—537页。

[2] 湖南省博物馆、中国科学院考古研究所编：《长沙马王堆一号汉墓》上，第25—27页。

[3] 湖南省博物馆：《长沙砂子塘西汉墓发掘简报》，《文物》1963年第2期，第13—24页。

[4] 中国画像石全集编辑委员会编：《中国画像石全集7·四川汉画像石》，河南美术出版社，2000年，第116—117页，图版说明第48页。

[5] 四川省博物馆、郫县文化馆：《四川郫县东汉砖墓的石棺画象》，《考古》1979年第6期，第495—503页。

图 14　西王母仙庭画像石棺板（拓片），东汉，纵 67 厘米，横 210 厘米，四川彭山江口镇双河崖墓出土，乐山市崖墓博物馆藏

仙人骑、仙人博图像，并题刻有"日月""柱铢""白雉""离利""先（仙）人博""先（仙）人骑"。[1]

羽人图像也习见于随葬器物上。河北定州三盘山 122 号西汉墓出土一件错金银铜管，表面刻画山峦、云气、羽人、龙、虎、鹿、熊、鹤、兔、鸟、凤凰、天马以及胡人骑象、胡人骑驼、骑射狩猎等图像（图 15）。[2] 中国国家博物馆藏西汉"中国大宁"博局镜上见有四神、怪兽、羽人。[3] 故宫博物院藏一枚汉代神仙博局镜上见有西王母仙庭、羽人射虎、羽人驭鱼、羽人驭鸟等图像（图 16）。[4] 江苏扬州平山雷塘 26 号西汉墓出土漆温明、仪征陈集杨庄村詹庄西汉墓出土残漆盾上皆见有羽人形象（图 17）。[5] 河北定州东汉中山穆王刘畅墓出土的一件透雕玉屏上雕有西王母和羽人。[6] 河南南阳出土一件东汉博山铜炉，造

[1] 雷建金：《简阳县鬼头山发现榜题画像石棺》，《四川文物》1988 第 6 期，第 65 页。
[2] 中国历代艺术编辑委员会编：《中国历代艺术·绘画编》上，人民美术出版社，1994 年，第 50 页，第 333 页图版说明。
[3] 中国青铜器全集编辑委员会编：《中国青铜器全集 16·铜镜》，文物出版社，1998 年，第 59 页，图版说明第 20 页。
[4] 故宫博物院编：《故宫藏镜》，紫禁城出版社，2008 年，第 48—49 页。
[5] 扬州博物馆编：《汉广陵国漆器》，文物出版社，2004 年，第 132 页。
[6] 定县博物馆：《河北定县 43 号汉墓发掘简报》，《文物》1973 年第 11 期，第 8—20 页。

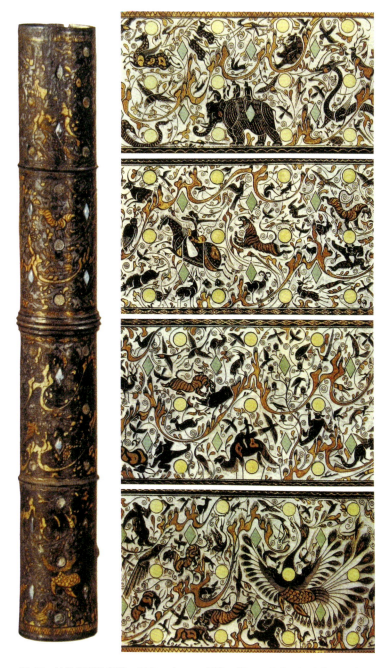

图 15 神仙祥瑞纹铜管，西汉，高 26.5 厘米，径 3.6 厘米，河北定州三盘山 122 号汉墓出土，河北博物院藏

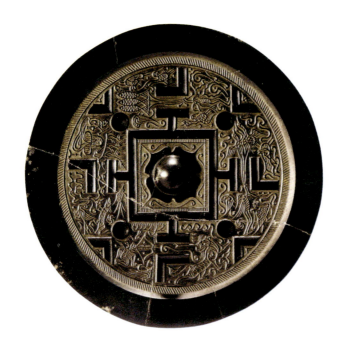

图16 神仙博局铜镜，汉，径16.5厘米，故宫博物院藏

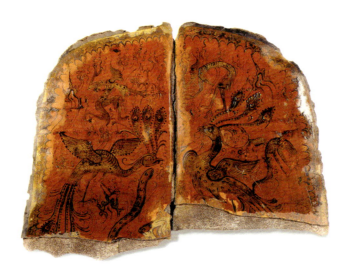

图17 羽人凤鸟漆盾，西汉，残高14.7厘米，宽19.5厘米，江苏仪征陈集杨庄村詹庄汉墓出土，仪征市博物馆藏

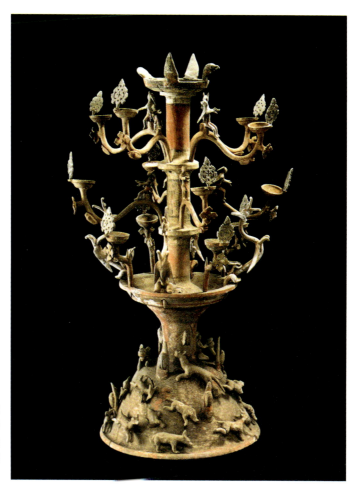

图 18 羽人动物树形陶灯,东汉,通高 92 厘米,河南洛阳涧西七里河汉墓出土,洛阳博物馆藏

型为羽人头顶香炉。[1]洛阳涧西七里河东汉墓出土一件陶树灯,座上塑虎、鹿、猴、兔、蛙、羽人等,树上塑龙、蝉、羽人,羽人或坐于树枝上,或驾驭飞龙(图18)。[2]四川彭山东汉崖墓出土一件陶塑钱树座,上端塑一羽人,羽人手持芝草,驾驭翼羊。[3]

[1] 李国灿:《东汉青铜天鸡羽人炉》,《中原文物》1983年第1期,第69—70页。
[2] 洛阳博物馆:《洛阳涧西七里河东汉墓发掘简报》,《考古》1975年第2期,第116—134页。
[3] 南京博物院编:《四川彭山汉代崖墓》,文物出版社,1991年,第36—37页。

除墓葬系统外，宫殿遗址中也发现有羽人。陕西西安南玉丰村汉城遗址出土的青铜羽人小雕像，据发掘者称，其出土地点"南距长乐宫北宫墙遗址约5米。出土时夹在距地面约0.5米的红烧土和瓦砾的堆积中。从其造型和出土地点看，可能是西汉宫廷内的供物"[1]。另外，王延寿《鲁灵光殿赋》描述西汉鲁恭王刘馀灵光殿壁画中亦绘有神仙羽人，与其共处的还有玉女、胡人、龙、虎、朱鸟、白鹿、玄熊等。[2] 再者，铜镜、博山炉等器物，虽多出自墓葬，但并非都是明器，有些是随葬的"生器"。种种迹象表明，羽人图像同样存在于当时人们的日常生活环境中。

通过上述举证，可归纳出以下几点认识。一、羽人图像存在于现世环境与死后家园两大时空体系中。二、在墓葬与享祠建筑中，羽人通常被刻画在墓室与享祠顶部或四壁上部，以及墓门或墓内各室入口的横额与立柱部位，大多分布于建筑的上层空间。三、羽人常出现在三类图像组合中：[3] 1. 翱翔于云天，与天帝、雷公、雨师、风伯、电母等天庭诸神济济一堂；2. 出没于仙庭，与捣药玉兔、蟾蜍、九尾狐、三足乌等灵瑞一同陪侍在西王母或东王公周围；3. 游戏于祥禽瑞兽中，与龙、虎、鹿、朱鸟、凤凰、熊罴等祥瑞戏舞。三类图像时而独立，时而交汇，全然一种超自然境界。四、羽人的行为状态常见有驭龙、驭虎、骑鹿、骑天马、驭云车（龙、虎、鹿、鱼、鸟等骖驾的车）、戏龙、戏虎、戏凤、戏鹿、侍奉、六博，还见有驾鹤、乘鱼、骑象、驭翼羊、戏天马、戏熊、射猎、抚琴、吹奏、捣药、献药等。

[1] 西安市文物管理委员会：《西安市发现一批汉代铜器和铜羽人》，第7—9页。

[2] 费振刚、胡双宝、宗明华辑校：《全汉赋》，北京大学出版社，1993年，第528—529页。

[3] 羽人偶见有极为特殊的出场。安丘董家庄画像石墓中室室顶北坡乐舞百戏图中见有六博和游走的羽人，场面人神混杂、真幻交织。沂南北寨村画像石墓中室东壁横额鱼龙曼延戏中也见一羽人驭虎图像。《沂南古画像石墓发掘报告》认为此羽人是戏者所扮演的角色。对读李尤《平乐观赋》、张衡《西京赋》，此说当是。

三

山东苍山城前村画像石墓石刻题记、四川简阳鬼头山画像石棺上的题记以及众多汉代镜铭皆明确指示,羽人,即仙。那么何谓仙?《释名·释长幼》:"老而不死曰仙。仙,迁也,迁入山也,故其制字人旁作山也。"[1]仙也作仚,《说文解字》:"仚,人在山上皃,从人山。"[2]可见,仙与山密切关联。《楚辞·远游》:"仍羽人于丹丘兮,留不死之旧乡。"王逸注:"明光,即丹丘也。"[3]《山海经·西山经》:"南望昆仑,其光熊熊,其气魂魂。"郭璞注:"皆光气炎盛相焜耀之貌。"[4]故丹丘,即昆仑丘。另《史记·封禅书》:"自威、宣、燕昭使人入海求蓬莱、方丈、瀛洲。此三神山者,其传在勃海中,去人不远;患且至,则船风引而去。盖尝有至者,诸仙人及不死之药皆在焉。"[5]闻一多认为:"神仙并不特别好海。反之,他们最终的归宿是山——西方的昆仑山。他们后来与海发生关系,还是为了那海上的三山。"并说:"西方人相信天就在他们那昆仑山上,升天也就是升山。"[6]《淮南子·地形训》:"昆仑之丘,或上倍之,是谓凉风之山,登之而不死;或上倍之,是谓悬圃,登之乃灵,能使风雨;或上倍之,乃维上天,登之乃神,是谓太帝之居。"[7]由此可见,即便是太一的天庭,也未脱离云崖之巅。仙与山的结合造就了一个远离尘世、超越生死、自由自在的超凡世界,这就是汉代人心目中的天堂。

仙正是生活在这个超凡世界中的主人,他们不食五谷,吸云气,餐沆瀣,

[1] (汉)刘熙:《释名》,中华书局,2016年,第40页。
[2] (汉)许慎撰,(清)段玉裁注:《说文解字注》,浙江古籍出版社,1998年,第383页。
[3] 洪兴祖:《楚辞补注》,第167页。
[4] 袁珂:《山海经校注》,巴蜀书社,1993年,第53、54页。
[5] 《史记》卷二八,中华书局,1982年,第1369—1370页。
[6] 闻一多:《神仙考》,《神话与诗》,华东师范大学出版社,1997年,第171—172、174页。
[7] 《淮南子》,第57页,《诸子集成》七。

饮玉醴，茹芝草，吃大枣，踏云乘蹻，云游四方。《庄子·逍遥游》："藐姑射之山，有神人居焉，肌肤若冰雪，淖约若处子，不食五谷，吸风饮露。乘云气，御飞龙，而游乎四海之外。"[1]《淮南子·原道训》："昔者冯夷、大丙之御也，乘云车，入云蜺，游微雾，骛怳忽，历远弥高以极往。经霜雪而无迹，照日光而无景。扶摇抮抱羊角而上，经纪山川，蹈腾昆仑，排阊阖，沦天门。"[2] 桓谭《仙赋》："吸玉液，食华芝，漱玉浆，饮金醪。出宇宙，与云浮，洒轻雾，济倾崖。观仓川而升天门，驰白鹿而从麒麟。周览八极，还崦华坛。泛泛乎滥滥，随天转旋，容容无为，寿极乾坤。"[3] 汉镜铭亦见："尚方作竟（镜）真大好，上有仙人不知老，渴饮玉泉饥食枣，徘徊名山采芝草，浮游天下敖四海，寿蔽金石为国保。"[4] 正如顾颉刚总结的：仙的中心观念，即长生不老和自由自在。[5] 羽人作为飞仙，具备仙的一般特性，即不老不死与自由快乐，是永生与自在的典范。

然而汉代艺术中所见羽人，大多似乎并不轻松悠闲，其行迹状态总是忙忙碌碌。这种现象表明，羽人可能是汉代众仙中的一类，其除具备仙的一般特性，即自身长生不老和自由自在外，或许还有更重要的作用与功能。结合图像与文献，可以认为汉代羽人肩负三项神圣使命：一、接引升仙，赐仙药；二、行气导引，助长寿；三、奉神娱神，辟不祥。

前述汉代出土图像资料中，常见羽人驭龙、驭虎、骑鹿、骑天马、驭云车等，其中不少羽人手握延年益寿的仙草，还有些羽人秉持象征王命的符或节。他们穿梭于云崖之巅，导护于赴仙者之列，状态非常紧迫，感觉不是在独享云

[1]（清）王先谦:《庄子集解》，第 4 页，《诸子集成》三。

[2]《淮南子》，第 2—3 页，《诸子集成》七。

[3] 费振刚、胡双宝、宗明华辑校:《全汉赋》，第 248 页。

[4] 故宫博物院编:《故宫藏镜》，第 46—47 页。

[5] 顾颉刚:《〈庄子〉和〈楚辞〉中昆仑和蓬莱两个神话系统的融合》，《中华文史论丛》1979 年第二辑（总第十辑），上海古籍出版社，1979 年，第 35 页。

游的快乐与惬意,而是在奋力接引奔赴天堂的众生。汉诗《长歌行》:"仙人骑白鹿,发短耳何长。导我上太华,揽芝获赤幢。来到主人门,奉药一玉箱。主人服此药,身体日康强。发白复更黑,延年寿命长。"[1]稍晚曹植《飞龙篇》云:"晨游泰山,云雾窈窕。忽逢二童,颜色鲜好。乘彼白鹿,手翳芝草。我知真人,长跪问道。西登玉台,金楼复道。授我仙药,神皇所造。教我服食,还精补脑。寿同金石,永世难老。"[2]可见,接引升仙,赐予仙药是羽人的重要使命。

汉代羽人形象又常出现在龙、虎、鹿、鸟、熊等各种祥禽瑞兽间,或游走跳跃,或屈伸俯仰,或轻举升腾,与众祥瑞嬉戏共舞。在这些图像中,羽人与祥瑞明显存在互动关系,两者似有某种交感与呼应,其举止状态很像所谓的行气导引。《庄子·刻意》:"吹呴呼吸,吐故纳新,熊经鸟申,为寿而已矣。此道引之士,养形之人,彭祖寿考者之所好也。"[3]《淮南子·精神训》:"若吹呴呼吸,吐故内新,熊经鸟伸,凫浴蝯躩,鸱视虎顾,是养形之人也。"[4]《后汉书·华佗传》:"是以古之仙者为导引之事,熊经鸱顾,引挽腰体,动诸关节,以求难老。吾有一术,名五禽之戏:一曰虎,二曰鹿,三曰熊,四曰猿,五曰鸟。亦以除疾,兼利蹄足,以当导引。"[5]晋葛洪《抱朴子内篇·杂应》中提到的导引术有龙导、虎引、熊经、龟咽、燕飞、蛇屈、鸟伸、猿据、兔惊。[6]《抱朴子内篇·微旨》说:"明吐纳之道者,则曰唯行气可以延年矣;知屈伸之法者,则曰唯导引可以难老矣。"[7]羽人与这些祥瑞共舞,很可能是在演示既能巩固自身,亦能帮助众生延年益寿,甚至不老不死的行气导引之法。

[1] 逯钦立辑校:《先秦汉魏晋南北朝诗》上,第262页。
[2] 同上书,第421—422页。
[3] 王先谦:《庄子集解》,第96页,《诸子集成》三。
[4] 《淮南子》,第105页,《诸子集成》七。
[5] 《后汉书》,中华书局,1965年,第2739—2740页。
[6] 王明:《抱朴子内篇校释》(增订本),第274页。
[7] 同上书,第124页。

前述图像中，又多见羽人出现在西王母、东王公仙庭中的景象，尤其是西王母仙庭。羽人侍奉在西王母身边，或撑举华盖，或手持信符，或抚琴，或吹奏，其角色显然是西王母的随从或信使。此外，也常见仙人六博出现在西王母仙庭或其他场合。关于仙人六博，在时代稍晚的诗文中可略见一二，魏曹植《仙人篇》："仙人揽六著，对博太山隅。湘娥拊琴瑟。秦女吹笙竽。"[1] 南陈张正见《神仙篇》："已见玉女笑投壶，复睹仙童欣六博。"[2] 南陈陆瑜《仙人揽六著篇》："九仙会欢赏，六著且娱神。"[3] 从文献中可见，仙人六博有自娱或娱神的含义。另外，汉代镜铭见有："新有善铜出丹阳，和以银锡清且明。左龙右虎掌四彭，朱爵（雀）玄武顺阴阳，八子九孙治中央，刻娄（镂）博局去不羊（祥），家常大福宜君王。"[4] 这表明，作为宇宙式图的博局具有辟邪功能。[5] 由此推知，仙人六博同样具有辟除不祥的象征意义。

生死是人类思想史上的永恒主题，延年益寿乃至长生不死是人类的本能诉求，承认大限但又试图超越之则是这一诉求合乎逻辑的发展，仙正是这一诉求在汉代思想与信仰中的特殊表达。作为飞仙，羽人出没于阴阳两界，既关照生者，又慰藉死者，其不仅是长生久视的榜样，更是引导众生与亡魂飞升仙界的仙使。

附记：原文《汉代艺术中的羽人及其象征意义》，刊发于《文物》2010 年第 7 期。（英译 "The Feathered Being and Its Symbolic Meaning in Han Dynasty Art"，*Chinese Archaeology*，2011.Volume 11。）本次收录补充了考古和文献材料，增加了插图，并就相关壁画墓断代做了修正。

[1] 逯钦立辑校：《先秦汉魏晋南北朝诗》上，第 434 页

[2] 逯钦立辑校：《先秦汉魏晋南北朝诗》下，第 2482 页。

[3] 同上书，第 2539 页。

[4] 孔祥星、刘一曼：《中国铜镜图典》，文物出版社，1992 年，第 266 页。

[5] 周铮："规矩镜"应改称"博局镜"》，《考古》1987 年第 12 期，第 1116—1118 页；李零：《中国方术考》（修订本），东方出版社，2000 年，第 172—174 页。

道德与信仰

明尼阿波利斯美术馆藏北魏画像石棺相关问题的再探讨

美国明尼阿波利斯美术馆（The Minneapolis Institute of Art）藏北魏画像石棺，于20世纪早期发现，传出河南洛阳，现存头挡、足挡、两侧板，不见棺盖和底板。该棺画像丰富，雕刻精湛，备受学界关注（图1）。1939年，日本学者奥村伊九良最早发表《关于镀金孝子传石棺刻画》一文，就其时代及画像风格、内容做了考察。[1] 1948年，理查德·S.戴维斯（Richard S. Davis）在《明尼阿波利斯美术馆通报》上刊发《一具北魏石棺》[2]一文，简要介绍了该棺的状况。1995年，巫鸿在其专著《中国古代艺术和建筑中的纪念碑性》第五章"透明的石头：一个时代的终结"中，就该棺画像视觉模式和空间性进行了透析。[3] 1999年，汪悦进发表了《棺与儒教——明尼阿波利斯美术馆收藏的北魏画像石棺》的专题论文，从图像渊源、思想性、空间结构等方面对其进行了深入探讨。[4] 2007

[1] 奥村伊九良：「鍍金孝子傳石棺の刻畫に就て」，『瓜茄』五，1939年，359—382页。

[2] Richard S. Davis, "A Stone Sarcophagus of the Wei Dynasty", *The Bulletin of the Minneapolis Institute of Arts*, Vol.37, no.23, 1948, pp.110-116.

[3] Wu Hung , *Monumentality in Early Chinese Art and Architecture*, Stanford University Press, 1995, pp.251-280.

[4] Eugene Y. Wang , "Coffins and Confucianism-The Northern Wei Sarcophagus in The Minneapolis Institute of Arts", *Orientations*, Vol.30, no.6, 1999, pp.56-64.

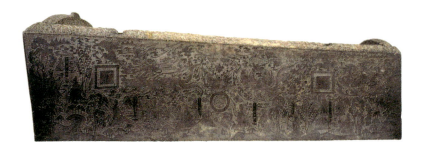
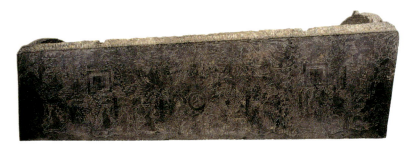

图1　画像石棺，北魏，6世纪早期，侧板长223.5厘米，高61厘米，河南洛阳出土，美国明尼阿波利斯美术馆藏

年，黑田彰在其论著《孝子传图研究》之《再论镀金孝子传石棺——关于明尼阿波利斯美术馆藏北魏石棺》一文中，综合讨论了该石棺。[1] 除上述专题研究外，长广敏雄、加藤直子、林圣智、罗丰、郑岩、贺西林、邹清泉、徐津等学者在相关著作和论文中亦有涉及。[2] 近年来考古新材料和研究新成果不断推出，

[1]　黑田彰：「鍍金孝子伝石棺続貂——ミネアポリス美術館蔵北魏石棺について」，『孝子伝図の研究』，東京：汲古書院，2007年，383—414頁。

[2]　長廣敏雄：『六朝時代美術の研究』，東京：美術出版社，1969年，173—184頁；加藤直子：「魏晋南北朝墓における孝子伝図について」，『東洋美術史論叢』，東京：雄山閣，1999年，113—133頁；林圣智：《图像与装饰——北朝墓葬的生死表象》，中国台湾大学出版中心，2019年；罗丰：《从帝王到孝子——汉唐间图像中舜故事之流变》，《徐苹芳先生纪念文集》，上海古籍出版社，2012年，第637—671页；郑岩：《北朝葬具孝子图的形式与意义》，《美术学报》2012年第6期，第42—54页；贺西林：《北朝画像石葬具的发现与研究》，[美]巫鸿主编：《汉唐之间的视觉文化与物质文化》，文物出版社，2003年，第341—376页；邹清泉：《行为世范——北魏孝子画像研究》，北京大学出版社，2015年；徐津、马晓阳：《美国藏洛阳北魏孝子石葬具墓主身份略考》，《书法丛刊》2020年第1期，第18—24页。

引发出一些新的问题。笔者在原有认识基础上，结合近年来的思考心得，就该石棺的年代及属主、画像功能及思想性、视觉表征及文化资源议题再做探讨。

石棺年代及属主

该石棺系盗掘，出土信息不详。除个别学者存疑外，大多数学者视其为北魏正光五年（524）贞景王元谧石棺，讨论多基于此展开。那么这种认识是如何形成的？成立吗？笔者重新检视了相关材料，梳理了其形成过程，认为这一近乎共识的见解缺乏有效证据，迷雾重重。

1931年春，燕京大学容庚、顾颉刚、郑德坤一行考察了洛阳一些被盗掘的古墓。郑德坤说："我们访古到洛阳时，古董商郭某曾带我们去看被发掘了的大魏贞景王墓，有墓志一方已卖与当地长官了。冢高三丈许，乡人由顶凿穴而入，尽得圹中器物，由边凿穴而出。"[1]文中提到墓志，未言葬具去向。

1939年，日本学者奥村伊九良著文，最早谈及该石棺。说其传出河南，与美国纳尔逊美术馆藏孝子棺前后出现于古董市场，数年前曾有意卖到日本，其他信息不详，现下落不明。此外，奥村氏获悉上海古田福三郎藏有该棺拓片。其似未见石棺原物，听说棺上有金箔痕迹，故称"镀金孝子传石棺"，并断为6世纪中期前后的遗物，未言与元谧有任何关系。[2]

1941年，郭玉堂《洛阳出土石刻时地记》记载，魏使持节征南将军侍中司州牧赵郡贞景王元谧墓志"民国十九年（1930）阴历又六月十六日，洛阳城西东陡沟村东北李家凹村南出土，无冢，与妃冯氏合葬，妃志亦同时出土，后与

[1] 郑德坤、沈维钧：《中国明器》，北平：哈佛燕京社，1933年，第59页。
[2] 奥村伊九良：「鍍金孝子傳石棺の刻畫に就て」，359—361頁。

宁懋墓中所出石房同售之外国"[1]。只字未言石棺。

1948年，戴维斯在《明尼阿波利斯美术馆通报》刊发的《一具北魏石棺》一文中载述，该馆通过邓伍迪（Dunwoody）基金会购得6块浮雕石板，包括墓志、志盖、头挡、足挡和两块侧板，说其出自524年北魏将军贞景王墓，是一套最完整的中国墓葬雕塑组合，文中附有墓志和石棺照片。[2]该文视棺与墓志为一套组合，首次建立起石棺与元谧的联系，但作者没有提供其同出一座墓葬的任何证据。那么，这种关联是如何建立的？依据是什么？我们不得而知。

1966年，明尼阿波利斯美术馆安东尼·M.克拉克（Anthony M. Clark）、塞缪尔·萨克斯二世（Samuel Sachs II）撰写的《明尼阿波利斯美术馆1915—1965》一文也提及该石棺，说该馆中国特藏品包括1946年入藏的524年北魏贞景王石棺雕刻。[3]

1987年，黄明兰《洛阳北魏世俗石刻线画集》也称该棺为元谧石棺，说其"解放前洛阳出土，今下落不明，现只存石棺拓片。拓片封套墨书元谧石棺，其根据待考"[4]。黄氏所说拓片是何时拓本？封套墨书何时、何人所题？拓片及封套现藏何处？以上皆未交代，情况不明。

前述大多数学者，如巫鸿、汪悦进、加藤直子、罗丰、郑岩、邹清泉等在相关讨论中，皆视该棺为元谧石棺，笔者多年来也持此观点。少数学者就此持谨慎态度，1969年，长广敏雄在其《六朝时代美术研究》一书中就该棺表述为"无法确证年代，北魏洛阳时代贵族墓画像石棺，棺盖下落不明"[5]。2008年，

[1] 郑德坤言大魏贞景王墓"冢高三丈许"，而郭言"无冢"，不知孰是孰非。郭玉堂：《洛阳出土石刻时地记》，洛阳：大华书报社，1941年，第28页。

[2] Richard S. Davis, "A Stone Sarcophagus of the Wei Dynasty", pp.110-116.

[3] Anthony M. Clark (director) and Samuel Sachs II (curator), "The Minneapolis Institute of Arts 1915-1966", *Archaeology*, vol.19, no.1, 1966, p.3.

[4] 黄明兰编著：《洛阳北魏世俗石刻线画集》，人民美术出版社，1987年，第118—119页。

[5] 長廣敏雄：『六朝時代美術の研究』，178頁。

宿白在其《张彦远和〈历代名画记〉》一书中表述为"传正光五年（524年）元谧墓所出孝子棺"[1]。另有学者亦觉察有疑问，但仍倾向视其为元谧石棺。2007年，黑田彰在《再论镀金孝子传石棺——关于明尼阿波利斯美术馆藏北魏石棺》一文中，就该棺与元谧关系的建立过程做了梳理和分析，看到其中问题的复杂性，并认识到视其为元谧石棺的依据并不确凿。但黑田氏最后还是说："基于奥村氏的风格分析，并进一步参考美国及中国学者的观点，笔者以为该棺可以看作是正光五年（524）的元谧石棺。虽然我们无法确定元谧墓志和石棺是否同时出土，但中国方面视为证据的拓本封套墨书（笔者未见），确实是有来由的珍贵遗物。"[2] 2015年，林圣智在《北魏洛阳时期葬具的风格、作坊与图像：以一套新复原石棺床围屏为主的考察》一文中，也对该棺的属主做了简要分析。林氏通过该棺与同时代墓志上畏兽形象的比较，认为其具正光年间风格，故推断拓片封套墨书可能信而有征。[3]

笔者也仔细观察了该棺侧板上的畏兽形象以及正光三年（522）冯邕妻元氏墓志、正光五年（524）元谧墓志、正光五年元昭墓志、孝昌二年（526）元义墓志、永安二年（529）笱景墓志、永安二年尔朱袭墓志上的畏兽形象，发现正光至孝昌年前后畏兽造型未见明显变化。该棺山石树木造型与孝昌三年（527）宁懋石室、永安元年（528）曹连石棺画像也都很相似。通过风格样式分析，基本可断定其为正光至孝昌年（520—527）前后的遗物，但仍然无法确证它就是元谧石棺。

奥村伊九良听说该石棺上存有金箔痕迹，故称"镀金孝子传石棺"。据此有

[1] 宿白：《张彦远和〈历代名画记〉》，文物出版社，2008年，第44页。

[2] 黑田彰：「镀金孝子伝石棺统貂——ミネアポリス美术馆藏北魏石棺について」，392—397、408页。

[3] 林圣智：《北魏洛阳时期葬具的风格、作坊与图像：以一套新复原石棺床围屏为主的考察》，《美术史研究集刊》第39期，2015年，第56—59页。

学者认为其似"通身隐起金饰棺"[1]，断言为东园秘器，并及之元谧。[2] 东园秘器代表极高的政治礼遇，受赐者皆为皇室宗亲或勋僚重臣。[3] 元谧，《魏书》《北史》均有传，且存墓志。可知其为赵郡王幹之世子，世宗初袭封，曾任幽州刺史、安南将军等职，正光四年薨，谥曰贞景。《魏书·元谧传》载元谧"正光四年薨。给东园秘器……"[4] 可知元谧葬具确系东园秘器。明尼阿波利斯美术馆北魏石棺雕工精湛，装饰富丽，很可能出自宫廷匠署，视其为东园秘器很有道理，但还是不能说明它一定就是元谧的东园秘器。

郭玉堂《洛阳出土石刻时地记》载述，20世纪早年其所见洛阳出土北魏画像石棺4具，属孝昌年间的两具，即孝昌二年（526）东莞太守秦洪石棺、孝昌三年（527）章武武庄王元融石棺，[5] 其中元融石棺为东园秘器。[6] 也就是说，20世纪早年洛阳出土的正光至孝昌年间的东园秘器不止元谧葬具一件。《洛阳出土石刻时地记》记载，民国二十四年（1935），魏章武武庄王元融墓志及妃穆氏墓志同时出土于洛阳城北。穆氏墓志条云："郑凹南地路西出土，与元融合葬，两志同时出土。……又有石椁一具，满刻花纹，售千八百元，未知彼夫妇谁氏之椁也。"[7] 两

[1]《魏书》卷二七，中华书局，1974年，第664页。

[2] 贺西林：《北朝画像石葬具的发现与研究》，第361—362页；邹清泉：《北魏墓室所见孝子画像与"东园"探考》，《故宫博物院院刊》2007年第3期，第16—39页。

[3] 邹清泉据《魏书》记载统计，北魏一朝诏赐秘器36具，冠东园秘器者28具。邹清泉：《行为世范——北魏孝子画像研究》，第40、229—237页。

[4]《魏书》卷二一上，第544页。

[5] 另两具是太昌元年（532）林虑哀王元文石棺、永熙二年（533）秦洛二州刺史王悦郭夫人合葬墓石棺。郭玉堂：《洛阳出土石刻时地记》，第18、33、46、48页。

[6] 元融，《魏书》《北史》均有传，亦见墓志。知其为章武王彬之子，景明中袭封，曾任青州刺史、车骑将军等职，孝昌二年阵亡，三年葬，谥曰武庄（墓志言武庄，《魏书》《北史》言庄武，采信墓志）。《魏书·元融传》："肃宗为举哀于东堂，赐东园秘器……"《魏书》卷一九下，第514—515页。章武武庄王墓志铭言："给东园秘器……"赵万里：《汉魏南北朝墓志集释》第六册，广西师范大学出版社，2008年，第382页，图版五七五。

[7] 郭玉堂：《洛阳出土石刻时地记》，第18、35页。

人墓志出土不久售之北平，后入藏西安碑林。石棺和墓志盖则下落不明。

本文写作过程中，读到徐津、马晓阳新作《美国藏洛阳北魏孝子石葬具墓主身份略考》一文，就其相关疑问颇有同感。该文简要梳理了20世纪早期洛阳北魏画像石葬具的出土、流传情况，并对现藏美国博物馆部分葬具的属主做了推测。其中就明尼阿波利斯美术馆藏北魏石棺，作者根据棺上榜题文字书风、孝子故事选择，并参照近年洛阳出土的永安元年（528）曹连石棺综合分析，认为称其元谧石棺或许是个错误，它的实际主人可能是元融。[1]

徐津、马晓阳的理据是否有效，结论是否成立，暂且不论，但其问题的提出的确值得省思。笔者无意讨论明尼阿波利斯美术馆北魏石棺与元融的关系，只是想说明当时文物出土、售卖、流传、收藏过程非常复杂混乱，可能存在陷阱。20世纪早期洛阳大量北魏墓遭盗掘，出土众多石刻文物，其中不乏棺椁葬具，而这些葬具大多属主不详，流向不明。从郭玉堂《洛阳出土石刻时地记》的记载看，当时很多文物出土后都是零散售卖到各处不同商人和藏家手中，故不排除盗掘者、古董商把不同墓中出土的文物张冠李戴，打包售卖的可能性。

综上所述，明尼阿波利斯美术馆藏北魏石棺与元谧墓志是否同出一墓，为一套组合，的确存在疑问，仅凭信息不详的拓片封套墨书不足以证明之。其为元谧石棺的可能性是存在的，但也不排除其他可能性，若没有新的有效证据出现，其属主将始终是无法破解之谜。

画像功能及思想性

该石棺画像儒、释、道思想意涵显而易见。需要进一步思考的问题是，为

[1] 徐津、马晓阳：《美国藏洛阳北魏孝子石葬具墓主身份略考》，第18—24页。

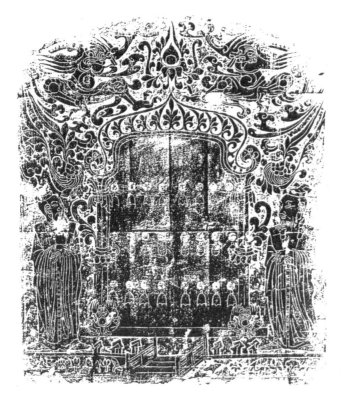

图 2　明尼阿波利斯美术馆藏北魏画像石棺头挡（拓片）

何要把不同思想观念、宗教信仰的图像置于一棺之上？是随意拼凑，还是特别经营？它们之间有关联吗？

我们首先从石棺头挡图像切入。头挡正中雕刻双凤首尖拱大门，门楣上方雕刻摩尼宝珠、莲花、畏兽；两侧门墩处各一畏兽。门下方设一桥，桥下莲花出水，对岸山石林立。门两侧分立执剑门吏。（图2）门和门吏在中古棺椁上经常可见，传统可上溯汉代，四川、重庆出土东汉石棺头挡画像或饰棺铜牌上常见阙门和门吏，偶见"天门"题记（图3、图4），[1] 这种图像与早期神仙道教

[1] 罗二虎：《汉代画像石棺》，巴蜀书社，2002年；重庆巫山县文物管理所、中国社会科学院考古研究所三峡工作队：《重庆巫山县东汉鎏金铜牌饰的发现与研究》，《考古》1998年第12期，第77—86页。

道德与信仰 | 057

图 3 画像石棺头挡（拓片），东汉，高 74 厘米，宽 72 厘米，四川乐山九峰镇汉崖墓出土，乐山市崖墓博物馆藏

图 4 棺饰铜牌（线摹图），东汉，径 25.4 厘米，重庆巫山县土城坡南东井坎汉墓出土，重庆巫山县文物管理所藏。采自重庆巫山县文物管理所、中国社会科学院考古研究所三峡工作队：《重庆巫山县东汉鎏金铜牌饰的发现与研究》，《考古》1998 年第 12 期

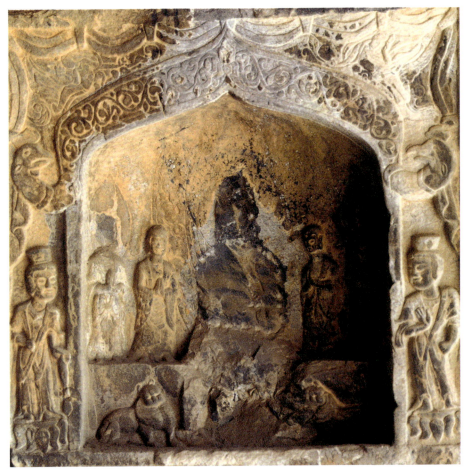

图 5 双凤首尖拱楣龛，北魏，6 世纪早期，高 74 厘米，宽 70 厘米，河南洛阳龙门石窟莲花洞

有关。与汉代不同的是此门非传统汉式阙门，而是北朝佛教石窟中常见的尖拱门，其尖拱两端加饰双凤首的造型见于云冈、龙门、敦煌石窟北魏洞窟壁龛，与同期龙门石窟莲花洞北壁一龛楣极似（图5）。此外，门上方出现了与佛教有关的摩尼宝珠、莲花、畏兽。如此，这座门就变得复杂了。再看门下的桥，桥下河中莲花盛开，这不禁让我们想到四川成都万佛寺遗址出土的一通6世纪早期造像碑碑阴的净土变画像（图6）。比照看，该棺头挡上这座桥似乎具有通往净土世界的意涵。然而桥对面山石林立，似乎又暗示出通往云崖仙境的寓意。

那么，对岸门内的世界是洞天福地，还是天宫净土？耐人寻味，留给人丰富的想象空间。

门内到底是一个怎样的世界呢？让我们把目光转向石棺两侧板（图7）。左棺板上部前段刻青龙，右棺板上部前段刻白虎；青龙、白虎身后各有一只凤凰；再往后靠近棺板尾端还各有两个持节乘凤的仙人。棺两侧雕刻青龙、白虎，是自东汉以来的传统，常见于北魏葬具。青龙、白虎既是方位神，又是护佑神，同时还是登仙之乘骑，就此《抱朴子内篇》多有载述，[1]《神仙传》《列仙传》等文献中也见骖龙驾虎、乘云飞升的情景。可见上述图像皆为本土传统，且与

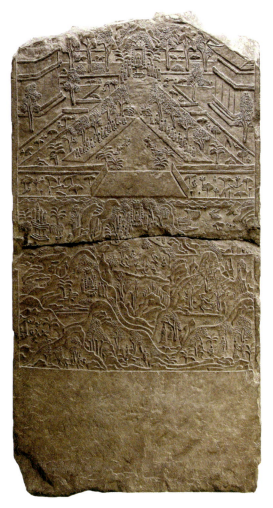

图6 造像碑（碑阴净土变画像），南朝梁，6世纪早期，残高121厘米，宽62厘米，四川成都万佛寺遗址出土，四川博物院藏

神仙道教升仙思想有关。洛阳上窑村北魏石棺、曹连石棺两侧板主题画像皆为仙人驾驭和引导龙虎升仙。[2] 此外，该棺两侧板上部还各雕刻一天人、二畏兽、

[1]（晋）葛洪著，王明校释：《抱朴子内篇校释》（增订本），中华书局，1985年，第76、275、305页。
[2] 洛阳博物馆：《洛阳北魏画象石棺》，《考古》1980年第3期，第229—241页；司马国红、顾雪军编著：《洛阳北魏曹连石棺墓》，科学出版社，2019年。

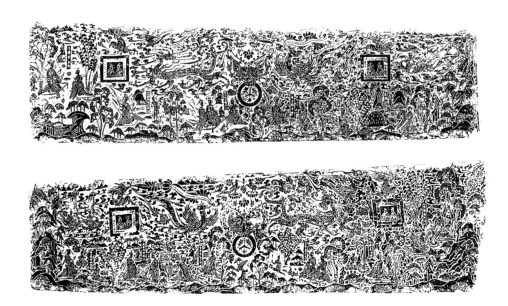

图 7　明尼阿波利斯美术馆藏北魏画像石棺侧板（拓片）

二瑞鸟，空隙处满布纷繁复杂、变幻莫测的云气、莲花、忍冬、蔓草纹样。这些图像和纹样大量出现于北魏石窟，表明其与佛教有关。吉村怜认为北魏石窟中的莲花是构成佛的世界的重要因素，象征超自然的化生，体现了往生净土的思想。并说这种图像和观念影响到北魏墓葬艺术，巧妙地融进了神仙世界的图式中。[1] 另有学者专题讨论了南北朝墓葬中的神仙道教和佛教图像，认为莲花、摩尼宝珠、化生等图像意在营造净土世界氛围。神仙道教图像与佛教图像的结合，反映了升仙与往生佛国净土观念的并行或融合。[2] 在当时人们的观念中，神仙洞天与佛国净土或已混同，江苏南京、丹阳及河南邓县南朝墓砖画把常见

[1]〔日〕吉村怜:《天人诞生图研究——东亚佛教美术史论文集》，卞立强译，上海古籍出版社，2009年，第40、47、337页。

[2] 杨莹沁:《汉末魏晋南北朝时期墓葬中神仙与佛教混合图像分析》，《石窟寺研究》第3辑，文物出版社，2012年，第37—90页；全镇顺:《南北朝时期墓葬美术中的佛教影响》，《考古、艺术与历史——杨泓先生八秩华诞纪念文集》，文物出版社，2018年，第185—207页。

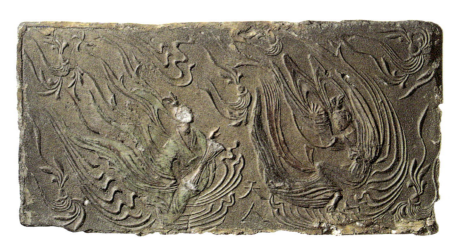

图8 天人画像砖,南朝,纵19厘米,横38厘米,河南邓县学庄出土,河南博物院藏

于佛教造像中的飞天铭为"天人",[1](图8)而浙江余杭小横山南朝墓砖画则把同样的形象铭为"飞仙"。[2](图9)再就是,该棺两侧板上部还各雕刻两个窗框,每框内刻两个半身人像。汪悦进认为窗框连接了两个时空,是从人间窥望仙境的通道,其中的人物是墓主夫妇,既表达了升仙,也留住了记忆。[3]巫鸿认为窗框中的人物是墓主的仆从。[4]那么这一图像的象征性到底为何呢?笔者认为其表现的是进入天堂的墓主夫妇,表达了子孙希望先人夫妻同在天堂的愿望。类似表现汉代已有,陕西绥德一些画像石墓门横额中央屋宇中见有墓主夫妇像,旁边还有骑鹿仙人,表现了升入仙境的墓主夫妇。[5](图10)北魏佛教造

[1] 南京市博物馆总馆、南京市考古研究所编著:《南朝真迹——南京新出南朝砖印壁画墓与砖文精选》,江苏凤凰美术出版社,2016年。

[2] 杭州市文物考古研究所、余杭博物馆:《浙江余杭小横山南朝画像砖墓M109发掘简报》,《文物》2013年第5期,第47—59页;杭州市文物考古研究所、余杭博物馆编著:《余杭小横山东晋南朝墓》,文物出版社,2013年。

[3] Eugene Y. Wang, "Coffins and Confucianism-The Northern Wei Sarcophagus in The Minneapolis Institute of Arts", pp. 60-61.

[4] Wu Hung, *Monumentality in Early Chinese Art and Architecture*, p.324, n.46.

[5] 陕西绥德汉画像石展览馆编:《绥德汉代画像石》,陕西人民美术出版社,2001年,第48—49页。

图 9　吹笙飞仙砖画、刻字砖，南朝，浙江余杭小横山 109 号南朝墓出土（刻字砖出土于墓室填土乱砖中）

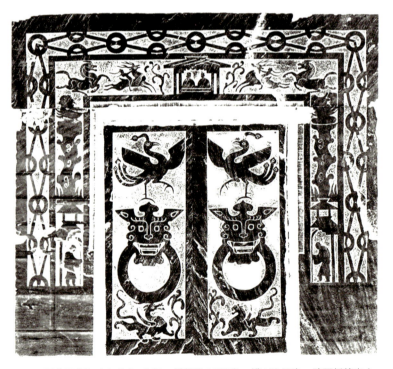

图 10　画像石墓门（拓片），东汉，横额纵 38 厘米，横 186 厘米，陕西绥德出土，绥德汉画像石展览馆藏

图11 天宫造像碑（拓片），北魏永安二年（529），乐陵太守李文迁等造，拓片高73厘米，宽44厘米

像碑亦见之，永安二年（529）乐陵太守李文迁等人造像碑，其上线刻五座庑殿顶建筑，内均有像主，并见"现身天宫"铭记，如"像主李文迁家口夫妻男女现身天宫"，表达了像主往生天宫净土的愿望。[1]（图11）总而言之，该棺两侧

[1] 张总:《天宫造像探析》,《艺术史研究》第一辑，中山大学出版社，1999年，第208—209页。

板上部图像融汇了道教与佛教的极乐世界信仰,展现了与以往不同的天堂景象,表达了时人对死后世界一种全新的理解和想象。

接着再看两侧棺板下部及两边图像,共雕刻10个孝子故事,皆附榜题,背景为山林景致。左侧板5个,题"丁兰事木母""韩伯余母与丈和弱""孝子郭巨赐金一釜""孝子闵子骞""眉间赤妻""眉间赤与父报酬";右侧板5个,题"孝孙弃父深山""母欲煞舜即得活""老莱子年受百岁哭闷""孝子董□与父特居""孝子伯奇耶父""孝子伯奇母赫儿"。关于孝子故事榜题释读、内容情节、图像程序及其与《孝子传》的关系,学者多有探讨,[1]不赘。在此尝试讨论以下问题,即为何北魏一朝孝风大盛,孝子画像大量涌现?石棺上的孝子画像是给谁看的?其创作意图、功能和象征意义何在?孝子为何身处山林?

孝道是儒家思想的核心,是古代中国维系宗族关系的伦常,是稳固封建统治秩序合理性的根本依据。魏晋南北朝时代,《孝经》仍被奉为儒家圣典,甚至成为开蒙必读,很多人自幼诵习。如《南齐书·顾欢传》说欢"八岁,诵《孝经》《诗》《论》"[2]。《梁书·昭明太子萧统传》言太子"三岁受《孝经》《论语》",九岁"于寿安殿讲《孝经》,尽通大义"。[3]北魏林虑哀王元文墓志铭述其"五岁诵《论》《孝》"[4]。甚至有人还要把《孝经》带入坟墓,如《晋书·皇甫谧传》言其下葬时"平生之物,皆无自随,唯赍《孝经》一卷,示不忘孝道"[5]。《魏书·冯亮传》言亮遗诫,"左手持板,右手执《孝经》一卷"[6]。可见孝道思

[1] 奥村伊九良:「镀金孝子傳石棺の刻畫に就て」,374—379页;長廣敏雄:『六朝時代美術の研究』,178—180页;黑田彰:「镀金孝子伝石棺続貂——ミネアポリス美術館蔵北魏石棺について」,387—402页。

[2] 《南齐书》卷五四,中华书局,1972年,第928页。

[3] 《梁书》卷八,中华书局,1973年,第165页。

[4] 赵超:《汉魏南北朝墓志汇编》,天津古籍出版社,2008年,第296页。

[5] 《晋书》卷五一,中华书局,1974年,第1418页。

[6] 《魏书》卷九〇,第1931页。

想根深蒂固，是贵族和士人普遍的道德崇尚。除作为文本的《孝经》外，图像也是传播和弘扬孝道思想的重要媒介。传统的殿堂孝子画像依然存续。[1]另外，藩邸侯门还见有《孝子图》绘本或画幅，《南史·江夏王萧锋传》："武帝时，藩邸严急，诸王不得读异书，《五经》之外，唯得看《孝子图》而已。"[2]《南史·王慈传》言慈"年八岁，外祖宋太宰江夏王义恭迎之内斋，施宝物恣所取，慈取素琴石砚及《孝子图》而已，义恭善之"[3]。

考古材料显示，北魏孝子画像遗存最为丰富和精彩，远远超过同时代和前后王朝。这种现象表明，孝道思想在北魏有着不同寻常的意义。北魏迁洛以后，统治者采取了一系列推行孝道思想的举措，包括敕命把《孝经》翻译成鲜卑语，[4]帝王亲自宣讲或命臣僚宣讲《孝经》。[5]与之相应的是帝王的谥号、年号，王子的名字都不乏用"孝"字的，[6]甚至有藩王迎合皇帝意愿奉献金字《孝经》。[7]北魏政权倡导孝道思想怀有强烈的政治目的，是其推行汉化的重要策略，最终目的是要建立一套同中原王朝一样的宗族礼法制度，从而实现彻底

[1] 《晋书·凉武昭王李玄盛传》载西凉靖恭堂"图赞自古圣帝明王、忠臣孝子、烈士贞女，玄盛亲为序颂，以明鉴戒之义，当时文武群僚亦皆图焉"。《晋书》卷八七，第2259页。《魏书·石虎传》载后赵"太武殿成，图画忠臣、孝子、烈士、贞女，皆变为胡状"。《魏书》卷九五，第2052页。《水经注·㶟水》载文明太后永固堂"帐青石屏风，以文石为缘，并隐起忠孝之容，题刻贞顺之名"。（北魏）郦道元著，王国维校：《水经注校》，上海人民出版社，1984年，第424页。

[2] 《南史》卷四三，中华书局，1975年，第1088页。

[3] 《南史》卷二二，第606页。

[4] 《隋书·经籍志》："魏氏迁洛，未达华语，孝文帝命侯伏侯可悉陵，以夷言译《孝经》之旨，教于国人，谓之《国语孝经》。"《隋书》卷三二，中华书局，1973年，第935页。

[5] 《魏书·世宗纪》记正始三年（506）宣武帝元恪为诸王讲《孝经》于式乾殿。《魏书》卷八，第203页。《魏书·肃宗纪》记正光二年（521）孝明帝元诩幸国子学讲《孝经》。《魏书》卷九，第231—232页。《北史·儒林传上》记正光三年命祭酒崔光讲《孝经》。《北史》卷八一，中华书局，1974年，第2704页。

[6] 邹清泉：《行为世范——北魏孝子画像研究》，第152页，注50。

[7] 《魏书·元琛传》："琛以肃宗始学，献金字《孝经》。"《魏书》卷二〇，第529页。

汉化。[1]可见，北魏孝风大盛，孝子画像大量涌现，是统治集团强力推动的结果。

孝子图像进入墓葬是汉代以来的传统，与此前不同的是，北魏墓葬孝子图主要出现于棺椁或棺床等葬具上。孝子图与丧葬产生关联，其意义通常被理解为颂扬墓主的道德品行，或彰显丧家晚辈的孝行，或两者兼具。加藤直子认为北魏葬具孝子图意在展现墓主人的孝德，她说当时士大夫为维护自身宗族名望，甚至将丧礼和墓葬作为舞台，来展示自己的孝道。将孝子传图和《孝经》放入墓中具有同样的意义，是将自己乃至宗族的道德昭显于世的一种手段。葬具是丧礼中众目的焦点所在，其上的孝子传图好像在向世人夸耀，墓主也拥有与孝子传中人物相同的品德。若同时出现墓主画像，则是对这种意图的进一步强调。[2]林圣智认为北魏葬具孝子图是子孙表达孝心，克尽孝道的图像隐喻，是体现丧家孝行的视觉表征。[3]说孝子传图"既是死者家属所应效法的模范，也是将葬礼中丧家的孝行看作是孝子图的现世的体现。丧家通过孝子图，表明自己对于死者不忘孝道，另外，人们也可以看到，被称作孝子的丧家正扮演着孝子传图中的角色"[4]。罗丰认为："人们将丧葬图像局限在孝子图上，显然是渴望通过图像媒介，以彰显自身孝悌思想，安抚死者亡灵。"[5]郑岩也持类似观点，并详细分析和阐释了生者的观看行为和方式。[6]

不论是昭示墓主品德，还是彰显丧家孝行，上述学者皆把葬具孝子画像的

[1] 康乐：《孝道与北魏政治》，《"中研院"历史语言研究所集刊》第64本第1分，1993年，第51—87页。

[2] 加藤直子：「魏晋南北朝墓における孝子伝図について」，126—130页。

[3] 林圣智：《北魏宁懋石室的图像与功能》，《美术史研究集刊》第18期，2005年，第53—54页。

[4] 林聖智：「北朝時代における葬具の図像と機能——石棺床囲屏の墓主肖像と孝子伝図を例として」，『美術史』154册，2003年，223页。

[5] 罗丰：《从帝王到孝子——汉唐间图像中舜故事之流变》，第671页。

[6] 郑岩：《北朝葬具孝子图的形式与意义》，第42—54页。

观者指向了生者。就墓葬绘画的观者，巫鸿的观点非常明确，他说："中国墓葬文化不可动摇的中心原则是'藏'，即古人反复强调的'葬者，藏也，欲人之不得见也'。"在墓葬语境中，观看依然存在，但"'观看'的主体并非是一个外在的观者，而是想象中墓葬内部的死者灵魂"[1]。基于此，邹清泉认为北魏葬具孝子画像只有与墓主发生联系，才能实现其意义，图像以墓主为中心，而非外在的观者。[2] 巫鸿、邹清泉的观点直接把葬具画像的观者引向了墓主本人。

关于墓葬绘画的观者问题，即墓葬绘画画给谁看，是近年来学界讨论的热点，也是本文无法回避的问题。该问题直接关系到对北魏葬具孝子画像创作动机、意图的理解，以及功能和象征意义的揭示。

笔者不否认葬具孝子画像有昭示墓主品德，彰显丧家孝行的意图和效应，也认同入葬前生者的观看行为，以及入圹后与墓主的视觉关联。但在这些表象背后，是否还潜藏着更深一层的象征性呢？可以想见，进入天堂是每个逝者的愿望，但佛教传入后，天堂、地狱观念同时存在，这就意味着并非人人都能进入天堂，进入天堂要有前提和条件。升天堂或入地狱，取决于死者生前的道德，即善、恶，以及由此导致的报应。《周易·文言》曰："积善之家，必有余庆；积不善之家，必有余殃。"[3]《抱朴子内篇·微旨》："然览诸道戒，无不云欲求长生者，必欲积善立功。"[4]《太真玉帝四极明科经》："善恶因缘，莫不有报，生世施功布德，救度一切，身后化生福堂。"[5] 宗炳说："厉妙行以希天堂，谨五戒以远地狱。"[6] 康僧会言："故行恶则有地狱长苦，修善则有天宫永乐。"[7] 北朝大量佛

[1] 巫鸿：《美术史十议》，生活·读书·新知三联书店，2008年，第86页。
[2] 邹清泉：《北魏画像石榻考辨》，《考古与文物》2014年第5期，第81页。
[3] 《周易正义》，(清)阮元校刻：《十三经注疏》，中华书局，1980年，第19页。
[4] 王明：《抱朴子内篇校释》，第125—126页。
[5] 《道藏》三，上海书店出版社，1988年，第416页。
[6] (梁)释僧祐撰，李小荣校笺：《弘明集校笺》，上海古籍出版社，2013年，第165页。
[7] (梁)释慧皎撰，汤用彤校注：《高僧传》，中华书局，1992年，第17页。

教造像记也都表达了往生天堂、远离地狱的祈愿。[1]可见，儒、道、释三家就此具有共同一致的价值标准。

在以儒家思想为核心的中国传统文化中，"孝"是伦理道德的最高标准，孝子无疑是善行的典范、道德的楷模。魏晋南北朝时代，这一道德价值得到社会普遍认同，道教和佛教也都推崇孝。《抱朴子内篇·对俗》："欲求仙者，要当以忠孝和顺仁信为本。若德行不修，而但务方术，皆不得长生也。"[2]《抱朴子内篇·微旨》："夫天高而听卑，物无不鉴，行善不怠，必得吉报。羊公积德布施，诣乎皓首，乃受天坠之金。蔡顺至孝，感神应之。郭巨煞子为亲，而获铁券之重赐。"[3]康僧会言："夫明主以孝慈训世，则赤乌翔而老人见……善既有瑞，恶亦如之。"[4]孙绰《喻道论》："佛有十二部经，其四部专以劝孝为事，殷勤之旨可谓至矣。"[5]如此，儒家的孝道思想便与道教的长生升仙和佛教的往生天堂思想结合在一起了。

在葬具上刻绘孝子画像，无疑是在标榜和彰显逝者生前崇尚孝道，具备孝慈善良的品德。[6]那么其是否有资格进入天堂，是由谁来裁判呢？上述天堂是由道教和佛教建构的，那么裁判者自然是道教和佛教中的神，如天曹、判官、司命、司录、帝释、天王等。《太平经》《真诰》《四天王经》《洛阳伽蓝记》等

[1] 侯旭东：《五六世纪北方民众佛教信仰——以造像记为中心的考察》(增订本)，社会科学文献出版社，2015年，第176—258页。

[2] 王明：《抱朴子内篇校释》，第53页。

[3] 同上书，第127页。

[4] 《高僧传》卷一，第17页。

[5] 李小荣：《弘明集校笺》，第158—159页。

[6] 事实可能并非如此，或是一种道德伪饰，如同中古墓志、碑铭，多虚妄浮夸。《洛阳伽蓝记》卷二注引赵逸曰："当今之人，亦生愚死智，惑已甚矣。……生时中庸之人耳，及其死也，碑文墓志，莫不穷天地之大德，尽生民之能事；为君共尧舜连衡，为臣与伊皋等迹。牧民之官，浮虎慕其清尘，执法之吏，埋轮谢其梗直。所谓生为盗跖，死为夷齐，妄言伤正，华辞损实。"（北魏）杨衒之著，杨勇校笺：《洛阳伽蓝记校笺》，中华书局，2006年，第83页。

道、释文献，以及《幽明录》《冥祥记》等传奇小说中皆见有诸神及使者察校人民，记录善恶，启示天神的描绘。[1] 由此可见，在墓葬语境中除逝者外还存在一个想象中的观者，即主宰墓主人"命运"的天神。这样看来，石棺孝子画像在不同时空中面对不同观者，表达不同诉求。其中最重要的观者应该是决定墓主人"命运"的天神，最根本的诉求是逝者期望通过其检阅许可，从而进入天堂。这或许是石棺孝子画像创作深藏的动机和意图，也是其功能和象征意义的核心所在。

除孝子画像外，该棺两侧板下部和两端出现有大面积的山林。笔者认为其很可能是与道教和佛教相关的图像隐喻。仙与山结缘于汉代，是神仙思想的核心表征。《释名·释长幼》："老而不死曰仙。仙，迁也，迁入山也，故其制字人旁作山也。"[2]《说文解字》："仚，人在山上皃，从人山。"[3] 在魏晋南北朝道教信仰中，要想成仙，必须入山，入山修炼是成仙过程中不可或缺的环节。《抱朴子内篇》中多处谈到入山修炼，其中《登涉》专讲入山之事。[4] 此外，《列仙传》《神仙传》中也见求仙者隐遁山林，仙化而去的故事。顾恺之《画云台山记》描述的即天师张道陵于云台山试度弟子的道教山水画构思。佛教与山的关系也很密切，山林禅修兴盛，名山佛寺林立，是中古文化一大景观。山林也出现在早期佛经故事画中，如成都万佛寺遗址出土的南朝宋元嘉二年（425）佛教故事造像碑残石，以及6世纪早期的净土变造像碑上均有山林景致。但从宗教义理和实践看，中古佛教与山林的关联，很可能受到道教的影响。许里和说："寺庙与

[1] 参见汤用彤：《汉魏两晋南北朝佛教史》，商务印书馆，2017年，第662—665页；侯旭东：《东晋南北朝佛教天堂地狱观念的传播与影响——以游冥间传闻为中心》，《佛学研究》1999年第8期，第248—252页。

[2] （汉）刘熙：《释名》，中华书局，2016年，第40页。

[3] （汉）许慎撰，（清）段玉裁注：《说文解字注》，浙江古籍出版社，1998年，第383页。

[4] 王明：《抱朴子内篇校释》，第299—322页。

山林之间的密切关系是中国佛教的一大特色。……这种风气无疑源自道家。"[1]魏斌就此有详细讨论，认为山林修道传统要早于山林佛教，道教对神仙洞府的想像和山岳神圣性的建构，对山林佛教产生了相当的影响。并说山林佛教和道教的发展，是六朝山水文化兴起和繁荣不容忽视的推动力量。[2]因此，笔者认为该棺两侧板山林景致非单纯背景，其隐含着道教山林隐逸和佛教山林禅修双重意象。

接着的问题是，孝子何以入山？是一种视觉经营，还是一种意义建构？上述石棺两侧板上部是一方洞天和净土混融的天堂，且只有品德高尚者才能上升，而道教的入山修炼和佛教的山林参禅可以说是通往天堂的重要实践。作为世俗道德楷模的孝子入山，似被赋予了宗教的神圣性，[3]反映了儒家思想与道教和佛教信仰的融通，进而强化了往生（升）天堂的象征意义。

此外，该棺两侧板中央还各雕刻一个硕大的铺首衔环图案。其处于外在观者视线的中心和焦点，位置特别引人注目。铺首衔环通常是门上的装饰，铺首造型凶狠狰厉，故有镇宅作用。该棺铺首衔环虽然没有装饰在门上，但其镇墓辟邪的功能和象征性显而易见。[4]

最后来看该棺足挡图像，正中为一硕大正面畏兽，上下为山石树木，两侧有云纹（图12）。头挡和侧板也出现有不同造型的畏兽。畏兽常见于南北朝墓葬和石窟艺术中（图13、图14）。北魏冯邕妻元氏墓志上刻有18个畏兽，皆附榜题，曰蛤蟆、拓仰、攫天、拓远、乌攗、礔电、攫撮、长舌、捔远、回光、啮

[1]［荷兰］许里和：《佛教征服中国》，李四龙、裴勇等译，江苏人民出版社，1998年，第339页。
[2] 魏斌：《"山中"的六朝史》，生活·读书·新知三联书店，2019年，第175、176、392、405、406、408、415页。
[3] 郑岩认为北朝葬具孝子图中去特征化的人物形象，"可能意在将故事中的人物转化为与神仙无异的角色，陪伴在死者左右，从而使得葬具和墓葬诗化为死者去往仙境的通道"。郑岩：《北朝葬具孝子图的形式与意义》，第52页。
[4] 汪悦进认为此铺首具特殊象征性，体现了门的意象，且在观念上是通往仙境之门。Eugene Y.Wang ,"Coffins and Confucianism-The Northern Wei Sarcophagus in The Minneapolis Institute of Arts", p. 62.

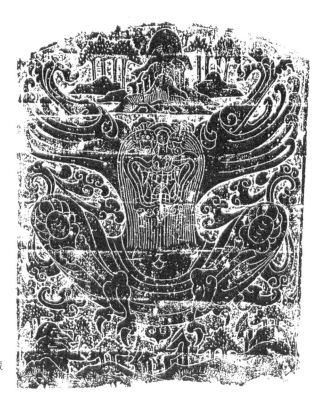

图 12　明尼阿波利斯美术馆藏北魏画像石棺足挡（拓片）

石、攫天、发走、挟石、挠撮、掣电、欢憘、寿福（图15）。[1]"畏兽"一词见于《山海经》郭璞注、《魏书·乐志》。[2]关于畏兽图像的渊源和功能，学界有不同认识。[3]但无论如何，其出现于佛教石窟中肯定是护法神，出现在墓葬中

[1] 赵万里:《汉魏南北朝墓志集释》第一册，卷三，五七。

[2] 《山海经·大荒北经》："……名曰强良。"郭璞注："亦在畏兽画中。"袁珂:《山海经校注》，上海古籍出版社，1980年，第426—427页。《魏书·乐志》载天兴"六年冬（403），诏太乐、总章、鼓吹增修杂伎，造五兵、角抵、麒麟、凤皇、仙人、长蛇、白象、白虎及诸畏兽、鱼龙、辟邪、鹿马仙车……如汉晋之旧也"。《魏书》卷一〇九，第2828页。

[3] 关百益就冯邕妻元氏墓志说："花边上神兽魏刻中屡见而不知其由来。"关百益:《河南金石志图正编》一，开封：河南通志馆，1933年，石图第31—32页。赵万里就此而言："不知何所取义，殆亦形家厌胜之术而。"赵万里:《汉魏南北朝墓志集释》第一册，卷三，五七。长广敏雄认为畏兽源于汉代传统。長廣敏雄:『六朝時代美術の研究』，105—141页。施安昌认为畏兽是中亚粟特人祆教中的火神。施安昌:《火坛与祭司鸟神》，紫禁城出版社，2004年。

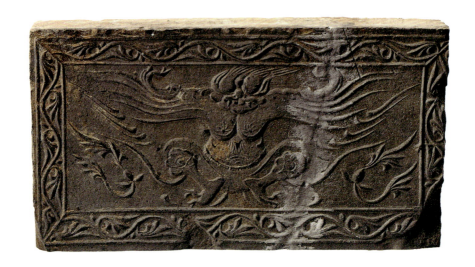

图 13　畏兽画像砖，南朝，纵 19.2 厘米，横 36.5 厘米，湖北襄阳贾家冲 1 号南朝墓出土，襄阳市博物馆藏

图 14　畏兽石浮雕，北魏，河南巩县石窟寺 4 窟

自然是守护神。该棺足挡上的畏兽与同时代石棺足挡上常见的武士驭玄武或神怪驭玄武画像具有同样的功能，即辟邪厌胜、守护墓主。

魏晋南北朝时代，中国思想文化格局发生了重大变化。儒家思想根深蒂固，

图15　冯邕妻元氏墓志石刻画像，北魏正光三年（522），河南洛阳出土，美国波士顿美术馆藏

而道教的勃兴，佛教的繁荣，极大地丰富了中国人的思想和信仰世界。如陆威仪所言："佛教的兴起及其与道教的互相作用，永久性地改变了中国宗教宇宙观的几个特征。……汉代意象比较模糊的死后世界被更为形象、更具体的一层又一层的天堂和地狱所取代……佛教极大地丰富了中国人对死后世界的想象。……它也从根本上将灵魂世界道德化……佛教的一个简单化的愿景就是因果报应，人的现世行为会决定他死后是过得更好还是更坏，会上天堂还是会下地狱，这在南北朝时期及之后的时代成为中国人对死后世界的看法。"[1]

儒、道、释三家既存纷争，又有包容，彼此调和、相互融通构成当时思想文化的主旋律。《世说新语·文学》载晋太尉王夷甫见名士阮宣子，王问："老、庄与圣教同异？"阮答："将无同。"[2]孙绰《喻道论》："周、孔即佛，佛即周、孔，

[1]　[美]陆威仪：《哈佛中国史：分裂的帝国——南北朝》，李磊译，中信出版社，2016年，第208页。

[2]　（南朝·宋）刘义庆撰，（南朝·梁）刘孝标注，龚斌校释：《世说新语校释》（增订本），上海古籍出版社，2019年，第444页。

盖外内名之耳。"[1]主张儒、释一致。张融《门律》："道也与佛，逗极无二；寂然不动，致本则同。"[2]意在通源释、道。其时高僧、帝王、名士周流三教蔚然成风，释慧远"博综六经，尤善《庄》《老》"[3]，言："常以为道法之与名教，如来之与尧、孔，发致虽殊，潜相影响；出处诚异，终期则同。"[4]宗炳濡染三教，其《明佛论》言："是以孔、老、如来，虽三训殊路，而习善共辙也。"[5]梁武帝笃信佛法，尊崇儒术，深谙《庄》《老》。孝文帝"《五经》之义，览之便讲……史传百家，无不该涉。善谈《庄》《老》，尤精释义"[6]。张融遗令"左手执《孝经》《老子》，右手执《小品》《法华经》"[7]。可见，三教融通乃时代潮流。明尼阿波利斯美术馆藏北魏石棺画像正是儒、道、释和光同流思潮在墓葬视觉文化中的反映。

视觉表征及文化资源

5—6世纪的中国，南北互动，中西交通，视觉艺术从内容到形式都发生了重大变化，面貌为之一新。就美国明尼阿波利斯美术馆北魏石棺画像形式和视觉风格，奥村伊九良、长广敏雄、巫鸿、汪悦进皆有深入分析阐释。

奥村伊九良、长广敏雄详细分析了棺两侧板画像风格样式。奥村氏认为画中的场景和物象基本都是罗列，其间缺乏关联，显得很散，只有底部至两侧连绵的山水起到连接作用。物象很容易被拆解成一个个单元并重新组合，像是不

[1] 李小荣：《弘明集校笺》，第151页。
[2] 同上书，第325页。
[3] 《高僧传》卷六，第211页。
[4] 李小荣：《弘明集校笺》，第263页。
[5] 同上书，第107页。
[6] 《魏书》卷七下，第187页。
[7] 《南齐书》卷四一，第729页。

同画稿拼凑在一起的结果。画面未充分考虑到物象之间的远近、大小关系，仅仅是按照对称趋势进行排列，显得很不自然。山石多呈圆形，画法比较幼稚。孝子场景用树木相隔，人物如同并排放置在台座上的偶人，且组合都很雷同，完全没有表现故事情节的意图。画像体现为"古风样式"。[1] 长广氏认为画面上部由各种神灵、云气、忍冬、远山构成的仙界，构图严密有序。下部孝子传人物掩映于大片山水树石场景中，以大树区隔。除床榻外，其他物象并未遵循远近透视法。山石树木似镶嵌入画，体现出较强的装饰性，仅两侧多少透出些远近透视感。[2]

巫鸿、汪悦进着重阐释了两侧棺板画像的空间性。巫鸿认为其强烈的三维效果使石头好像变得透明了，展现了"二元"视角的空间概念，非一般的线性透视原理。下部由孝子和山林组成的画面具有明显的纵深感。上部升仙图像以富有节奏的线条统一画面，其仿佛飘荡在二维画面上，没有丝毫的深入或穿越。悬浮在中央的平面化的铺首，给画面增添了一个新的视觉层面，迫使观者把视线从虚幻世界拉回现实。两侧的窗户引导观者的视线"进入"石棺。[3] 汪悦进认为下部孝子故事画面体现出一种空间的视错觉，包含基本的线性透视原理。山石树木按一定比例依次缩减，形成具有纵深感的背景，最终使人联想到一个焦点。上部仙界的描绘则未采用透视法。人间世界显得极其稳定，而仙界显得非常动荡，两者形成强烈反差，凸显了两个世界的本质区别。中间的窗户连接了两个世界。[4]

综合相关材料，笔者认为该棺画像反映了6世纪早期绘画的总体面貌，既

[1] 奥村伊九良:「鍍金孝子傳石棺の刻畫に就て」, 362—371頁。

[2] 長廣敏雄:『六朝時代美術の研究』, 178—181頁。

[3] Wu Hung, *Monumentality in Early Chinese Art and Architecture*, pp.261-276.

[4] Eugene Y. Wang, "Coffins and Confucianism-The Northern Wei Sarcophagus in The Minneapolis Institute of Arts", pp.60-61.

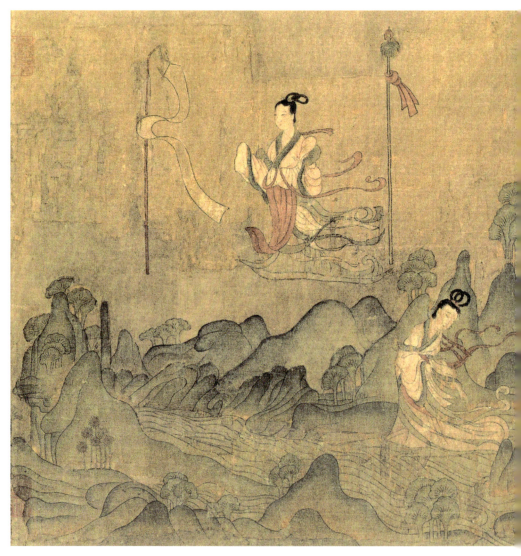

图 16 《洛神赋图》（宋摹本，局部），故宫博物院藏

不那么简单幼稚，也没那么复杂深奥。画面虽然繁杂，但整体仍有章法，非散乱无序，局部拼凑组合感觉明显。山石树木描绘尚不成熟，但基本脱去了装饰性特征，山石多丘峦状，用笔圆转，与《洛神赋图》（图 16）、成都万佛寺遗址出土的 6 世纪早期净土变造像碑以及龙门宾阳中洞萨埵太子本生故事浮雕中的

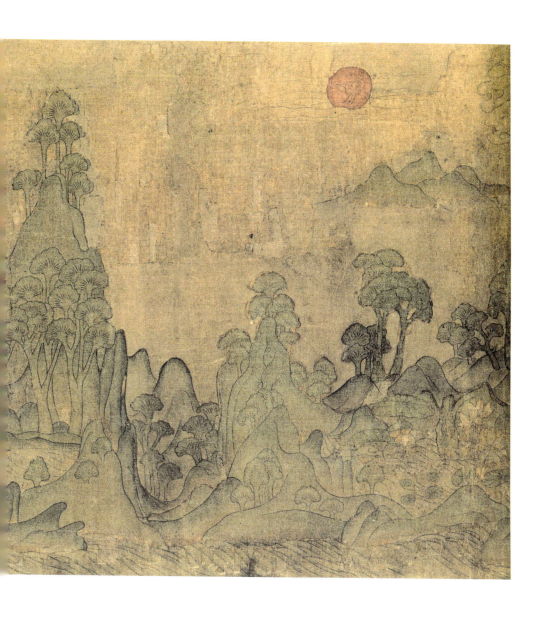

山石树木类似（图17）。画面具有一定的空间感，但效果尚不显著。孝子故事人物造型趋于格套化，且与背景空间关系不甚明晰。其与纳尔逊—阿特肯斯美术馆北魏孝子棺作风完全不同，纳尔逊石棺山石形态陡峭耸立，多用直线，"笔迹劲利，如锥刀焉"，见"冰澌斧刃"之端倪，空间营造自然流畅。风格表明两者

图 17 萨埵太子本生石浮雕（局部），北魏，6 世纪早期，高 160 厘米，河南洛阳龙门石窟宾阳中洞

或前后关系，或出自不同匠作系统。明尼阿波利斯美术馆石棺与洛阳上窑村石棺（图 18）、曹连石棺、宁懋石室以及开封博物馆石棺等北魏葬具画像风格类似，反映了北魏洛阳时代葬具画像的主流风格。前述其虽不能断定为元谧石棺，但极可能是东园秘器，故可推知这种风格或创自宫廷匠署。

北魏东园属将作大匠辖内，司皇家及贵族陵墓营造事务。将作大匠主皇家土木工程，包括宫殿、陵墓、寺院、石窟营建及车舆制作等，其属下画师和工匠兼不同营造，署内粉本、画稿等资源可互通共享。该棺画像中的天人、畏兽、

道德与信仰 | 079

图 18　画像石棺双侧板，北魏，6 世纪早期，长 224 厘米，高 68 厘米，河南洛阳上窑村出土，洛阳博物馆藏

双凤首尖拱门、莲花、忍冬与同时期皇家营造的龙门石窟宾阳中洞、莲花洞以及巩县石窟寺相关图像和纹样非常相似（图19）。另据《魏书·礼志》记载，太祖世"乾象辇：羽葆，圆盖华虫，金鸡树羽，二十八宿，天阶云罕，山林云气、仙圣贤明、忠孝节义、游龙、飞凤、朱雀、玄武、白虎、青龙、奇禽异兽可以为饰者皆亦图焉"[1]。皇家车辇还常见"金薄隐起"或"金银隐起"。[2] 其后孝文帝、孝明帝又相继改正、完备车舆制度。可见该棺与北魏皇家车辇画像内容和装饰风格有很多相似之处。该棺画像所透出的繁杂拼凑现象由此或可理解，其风格创自宫廷匠作亦由此可明。

[1]《魏书》卷一〇八，第 2811 页。
[2] 同上书，第 2812 页。

图 19　天人石浮雕，北魏，河南巩县石窟寺 3 窟

接着要讨论的问题是，上述北魏洛阳时代宫廷匠作画像风格是如何形成的？其文化和视觉资源从何而来？就此似有两条线索可循，一是中原北方汉晋以来的传统，二是东晋南朝的影响。永嘉之乱，中原汉晋文物制度残废不堪，所剩无几，于北魏影响甚微。河西保存的汉晋旧制于平城尚有影响，在洛阳未成气候。当时大量北方士族南渡，中原文物制度转存江左，并发扬光大。南北政治军事对峙，但使节交聘频繁，贸易往来活跃，发达的江南文化源源不断流向北方。故北魏思想文化、视觉艺术的振兴与繁荣，东晋南朝影响是为主导力量。

就南朝对北朝的影响，史学界、考古界、艺术史界多有学者讨论。陈寅恪

从宏观制度层面论之，认为由带有南朝背景的崔光、刘芳、蒋少游、刘昶、王肃输入的南朝前期即宋、齐文物制度，对北魏太和时代新文化的开创及后续鼎盛起到了重要作用。[1] 此外，南朝对北朝的强大影响还突出反映在佛教信仰和造像样式上，如盛于南朝宋、齐的无量寿净土信仰对北魏洛阳时代佛教信仰和造像样式均产生了重大影响。宿白说："南方流行无量寿佛像，不见于北魏都洛以前之窟龛，云冈偶见之例，俱出迁洛之后；龙门出现无量寿龛已属孝明时期，且有与南方情况相同之无量寿弥勒并奉之例。可见中原北方对无量寿之崇敬并非植根于魏土，而是六世纪初期以后，接受流行无量寿信仰南方的影响。"[2] 吉村怜认为龙门石窟典型的"正光样式"是模仿南朝的结果，还说龙门型天人像，并非北魏创造，南齐就已出现，后来影响到北魏并风靡洛阳，这些样式皆来源于南朝中心建康。[3] 与此同时，来自南朝的净土信仰和造像纹样也部分融入到了北魏墓葬美术中。

回到墓葬美术，南朝对北朝的影响也是显而易见的。20 世纪 60 年代江苏丹阳发掘了三座南齐帝陵，即胡桥仙塘湾建武元年（494）齐景帝萧道生修安陵、[4] 胡桥金家村永泰元年（498）齐明帝萧鸾兴安陵、[5] 吴家村天监元年（502）齐和帝萧宝融恭安陵。[6] 三陵墓室两壁砖画除竹林七贤、卤簿仪仗图外，前段上层皆有大幅仙人戏龙图和仙人戏虎图。仙人位于龙虎前端，手持仙草等物，做引

[1] 陈寅恪：《隋唐制度渊源略论稿·唐代政治史述论稿》，生活·读书·新知三联书店，2015 年，第 3—16 页。

[2] 宿白：《南朝龛像遗迹初探》，《考古学报》1989 年第 4 期，第 406 页。

[3] 吉村怜：《天人诞生图研究——东亚佛教美术史论文集》，第 77—78、147—148 页。

[4] 南京博物院：《江苏丹阳胡桥南朝大墓及砖刻壁画》，《文物》1974 年第 2 期，第 44—56 页。

[5] 南京博物院：《江苏丹阳县胡桥、建山两座南朝墓葬》，《文物》1980 年第 2 期，第 1—17 页，图版 2—5。简报推测该墓为永元三年（501）废帝东昏侯萧宝卷墓。曾布川宽认为其为永泰元年（498）齐明帝萧鸾兴安陵。[日] 曾布川宽：《南朝帝陵》，傅江译，南京出版社，2004 年，第 139 页。学界多认同曾布氏说，本文亦从其说。

[6] 南京博物院：《江苏丹阳县胡桥、建山两座南朝墓葬》，第 1—17 页，图版 2—5。

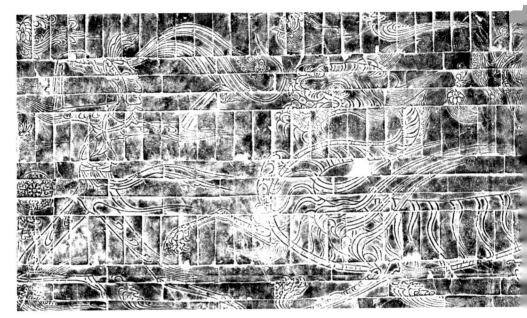

图20　仙人戏虎砖画（拓片），南朝齐永泰元年（498），长240厘米，高94厘米，江苏丹阳建山金家村齐明帝萧鸾兴安陵出土，南京博物院藏

导状。龙虎上方有捧炉鼎、捧果盘、吹笙的天人。画面还散饰莲花、祥云、忍冬等纹样（图20）。砖侧见"大龙""大虎""天人"等题铭。显然，这种图式融汇了道教升仙思想和佛教净土信仰。学者普遍认为其对北魏洛阳石棺画像乃至整个北朝墓葬艺术产生了重要影响。[1] 曾布川宽认为其画样由南齐宫廷画家绘制，并推测可能与陆探微有关。[2] 当时墓葬图像亦见宫廷其他绘画和装饰素材的挪用，《南齐书·舆服志》记载皇家车辇饰金银花兽、攫天、狮子、龙、虎、凤凰、云气等。[3]《南史·齐本纪下》记载东昏侯萧宝卷玉寿殿既画神仙，又绘

[1] 杨泓：《南北朝墓的壁画与拼镶砖画》，《汉唐美术考古和佛教艺术》，科学出版社，2000年，第99页；曾布川宽：《南朝帝陵》，第106页；郑岩：《魏晋南北朝壁画墓研究》（增订版），文物出版社，2016年，第95页。

[2] 曾布川宽：《南朝帝陵》，第133—137页。

[3]《南齐书》卷一七，第333—340页。

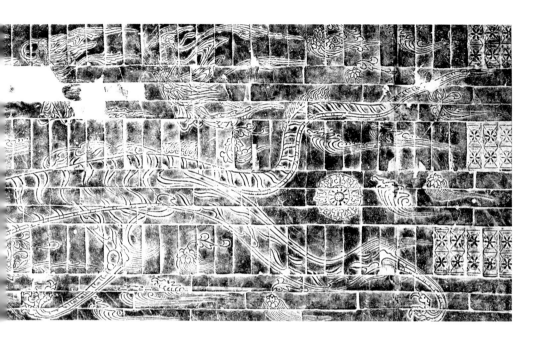

七贤。[1] 南齐宫廷画师创造的图样是通过什么渠道输入北魏的呢？这不禁让我们联想到蒋少游的南齐之行。蒋少游，《魏书》《北史》均列传，《历代名画记》亦见记载，知其"工书画，善画人物及雕刻"[2]，太和十五年（491）假散骑侍郎"副李彪使江南"[3]。可以想见，时兼将作大匠且擅长画刻的蒋少游，此次出使南齐，主要任务虽是考察宫殿规制，[4] 势必也带回了南齐宫廷匠署的艺术风尚，北魏洛阳时代葬具画像主流风格的形成很可能与蒋少游出使南齐有直接关联。蒋少游出使南齐的意义不仅于此，可以说对稍后北魏洛阳时代城市、建筑、

[1]《南史》卷五，第153页。

[2]（唐）张彦远：《历代名画记》卷八，人民美术出版社，1963年，第154页。

[3]《魏书》卷九一，第1971页。

[4]《南史·崔元祖传》："永明九年（491），魏使李道固及蒋少游至。元祖言臣甥少游有班、倕之功，今来必令模写宫掖，未可令反。上不从。少游果图画而归。"《南史》卷四七，第1173页。

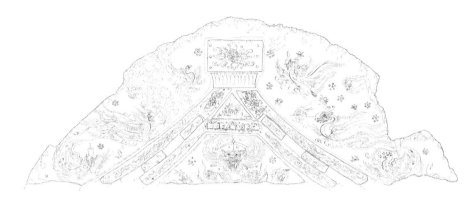

图 21　画像石门楣（线摹图），南朝梁普通七年（526），江苏南京狮子冲昭明太子萧统母丁贵嫔宁陵。图见注 2 发掘简报，左骏绘图

寺院、造像、墓葬等物质文化和视觉文化新风气的开创做了充分的铺垫和准备，产生了重要影响。

 梁武帝朝是南朝最鼎盛和辉煌的时期，"三四十年，斯为盛矣。自魏、晋以降，未或有焉"[1]。与此同时，北魏宣武、孝明朝也相当繁荣。这时南北交流活跃，墓葬美术表现出极大的相似性。2013 年南京狮子冲发现两座萧梁大墓，M1 为中大通二年（530）昭明太子萧统安陵，M2 为普通七年（526）太子生母丁贵嫔宁陵。[2] M1 墓室砖画内容和风格与上述三座南齐帝陵类似。M2 墓室两壁上部见持节天人、莲花、蔓草、祥云等，推测可能是仙人戏龙和仙人戏虎图局部。两墓均见"龙""虎""朱鸟""玄武""天人"等大量图像砖铭。再者，两墓石门门柱和门楣饰有丰富精美的线刻画，见有仙人骑龙、仙人乘凤、畏兽、万岁、千秋以及宝珠、莲花、蔓草、祥云等图像纹样（图 21）。此外，南京梁天监十七年（518）安成康王萧秀墓、普通三年（522）始兴忠武王萧憺墓、普通四年

[1]　《梁书》卷三，第 97 页。
[2]　南京市考古研究所：《南京栖霞狮子冲南朝大墓发掘简报》，《东南文化》2015 年第 4 期，第 33—48 页，彩插 1—3；许志强、张学锋：《南京狮子冲南朝大墓墓主身份的探讨》，《东南文化》2015 年第 4 期，第 49—58 页。

（523）吴平忠侯萧景墓、普通七年（526）临川靖惠王萧宏墓石碑或石柱上也见有双龙、莲花、畏兽。[1]（图22）上述图像和纹样皆见于北魏洛阳时代画像石葬具和墓志上，如正光三年（522）冯邕妻元氏墓志、正光五年（524）元谧墓志（图23）、正光五年元昭墓志上的畏兽、倒双龙、万岁、千秋画像与南朝如出一辙。文献记载和出土画像表明，其为东晋南朝传统毋庸置疑。裴孝源《贞观公私画史》记载隋朝官本中存东晋画家王廙的《畏兽图》。[2]《抱朴子内篇·对俗》亦见"千岁之鸟、万岁之禽"的记载。[3]此外，类似图像见于江苏镇江东晋隆安二年（398）墓画像砖。[4]可以认为，南朝梁武帝时代的墓葬美术继续启导和影响着北魏墓葬美术的风气。

宛洛地区和长江中游汉水流域历年来也发现不少南朝画像砖墓，年代多属齐、梁间，如河南邓县学庄墓[5]、湖北襄阳贾家冲墓[6]、襄阳麒麟清水沟墓[7]。墓中画像砖见四神、骑龙乘虎仙人、凤凰、万岁、千秋、天人、畏兽、孝子故事、莲花、忍冬等，融儒、道、释思想内涵，兼具南北因素，南朝风气更为显著。就邓县学庄墓而言，杨泓认为其视觉因素在北魏太和以后的石窟、墓葬中皆可见到，示意后者受到前者影响。[8]宿白亦说："该墓画像砖中表现的丧葬习俗、孝子故事、天人姿态以及墓中所出陶俑的种类和造型，都与北魏晚期中原地区

[1] 南京博物院编著：《南朝陵墓雕刻艺术》，文物出版社，2006年，第99、102、114、122、137、141、142、143页。
[2] （唐）裴孝源：《贞观公私画史》，于安澜编：《画品丛书》，上海人民美术出版社，1982年，第41页。
[3] 王明：《抱朴子内篇校释》，第47页。
[4] 镇江市博物馆：《镇江东晋画像砖墓》，《文物》1973年第4期，第51—58页。
[5] 河南省文化局文物工作队编：《邓县彩色画象砖墓》，文物出版社，1958年。
[6] 襄樊市文物管理处：《襄阳贾家冲画像砖墓》，《江汉考古》1986年第1期，第16—33页。
[7] 襄阳市文物考古研究所：《湖北襄阳麒麟清水沟南朝画像砖墓发掘简报》，《文物》2017年第11期，第21—39页。
[8] 柳涵（杨泓）：《邓县画象砖墓的时代和研究》，《考古》1959年第5期，第256—257页。

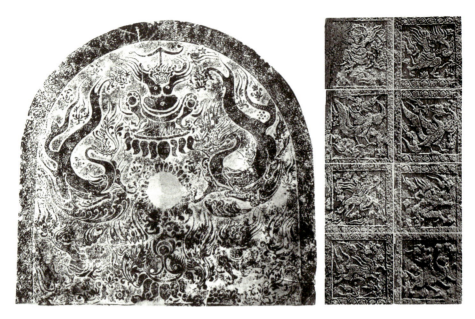

图 22　石碑画像（碑额之阴拓片、碑侧），南朝梁普通七年（526），江苏南京临川靖惠王萧宏墓

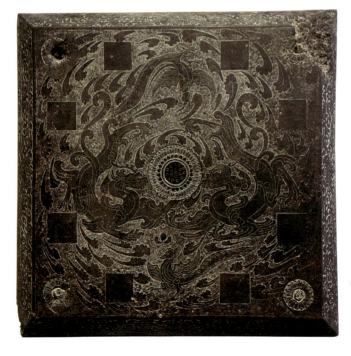

图 23　元谧墓志盖石刻画像，北魏正光五年（524），纵 99.06 厘米，横 101.6 厘米，河南洛阳出土，美国明尼阿波利斯美术馆藏

的同类内容和形象极为相似。反映出齐梁时期宛洛一带和汉水一线，不仅是南北时有军事冲突的区域，同时又是南北文化交流、主要是北朝向南朝学习的重要区域。"[1] 笔者认为，邓县和襄阳地处南北交通要冲，对南北交流肯定有积极作用和影响，但北魏洛阳时代视觉文化新风气的鼎革开创，其核心和主导力量非来自上述两地。南朝齐、梁文化对北魏的影响主要是通过官方使节交往等形式，直接输自首都建康。

再者，具体到孝子图而言，东晋南朝名家不乏创作。《历代名画记》记载东晋至南朝宋谢稚《孝子图》《孝经图》，南齐范怀珍（或作怀桼，或作怀坚）《孝子屏风》，南齐戴蜀《孝子图》。[2]《贞观公私画史》记载隋朝官本中尚存东晋至南朝宋谢稚《孝经图》和南齐范怀贤（或作怀坚）《孝子屏风》一卷，[3] 而北朝则未见任何记载。山西大同北魏太和八年（484）司马金龙墓孝子列女图漆屏风，带有明显的江南画风，说明其或直接输自南朝，或依据南朝粉本绘制。[4] 北魏洛阳时代画像石葬具孝子故事人物造型皆为"秀骨清像"样式，说明画工或依据了来自南朝宋、齐的粉本，或受到南朝画风的影响。

北魏效仿南朝文化可谓用心之极，但有一个现象却令人不解，那就是南朝帝陵及贵族墓标配的竹林七贤与荣启期画像为何不见于北魏洛阳墓葬，取而代之的则是孝子图？前述孝道思想于北魏有着特殊意义，是北魏政权汉化政策强力推动之结果，带有强烈的政治宣示意图，故孝子图进入墓葬完全可以理解。竹林七贤与荣启期画像出现在东晋南朝墓葬中，也有其强大的思想文化动力，

[1] 中国大百科全书考古学编辑委员会：《中国大百科全书·考古学》，中国大百科全书出版社，1986年，第422页。
[2] 张彦远：《历代名画记》卷五、卷七，第121、140、141页。
[3] 裴孝源：《贞观公私画史》，第31、37页。
[4] 山西省大同市博物馆、山西省文物工作委员会：《山西大同石家寨北魏司马金龙墓》，《文物》1972年第3期，第20—29，转64页；杨泓：《北朝文化源流探讨之一——司马金龙墓出土遗物的再研究》，《北朝研究》1989年第1期，第18页。

同样可以理解。[1]然而就现有材料看,令人困惑的是,为何建康高等级墓葬中绝不见孝子画像,洛阳高等级墓葬中绝没有竹林七贤与荣启期画像?这就显得非同寻常且耐人寻味了。由此或可引出另一个议题,留待后续讨论。

附记:原文刊发于《美术研究》2020年第4期。

[1] 韦正:《地下的名士图——南京等地竹林七贤壁画研究》,《将毋同——魏晋南北朝图像与历史》,上海古籍出版社,2019年,第50—89页;郑岩:《南北朝墓葬中竹林七贤与荣启期画像的含义》,《魏晋南北朝壁画墓研究》,第189—211页。

道德再现与政治表达

唐燕妃墓、李勣墓屏风壁画相关问题的讨论

初唐燕妃墓、李勣夫妇墓均为昭陵陪葬墓,两墓围绕棺床三壁皆绘有以女性为主的古装树下人物屏风壁画,其中燕妃墓十二屏(图1),保存尚好,李勣夫妇墓仅存六屏,残毁较甚。两墓屏风壁画题材内容与人物造型、装束不同寻常,遂引起学者关注。陈志谦最早介绍了两墓中的屏风画,并进行了简要考释。[1]其后,李勣墓发掘简报就该墓屏风壁画也有简单描述,并附有线摹图。[2]再后,燕妃墓屏风壁画图片及简介刊发。[3]近年来,林圣智、李溪、巫鸿在相关论文或专著中,皆涉及两墓屏风壁画探讨。[4]本文基于考古材料并参考传世文献和画作,在上述学者研究的基础上,拟讨论燕妃、李勣其人,屏风壁画的视觉

[1] 陈志谦:《昭陵唐墓壁画》,《陕西历史博物馆馆刊》第一辑,三秦出版社,1994年,第117页。

[2] 昭陵博物馆:《唐昭陵李勣(徐懋功)墓清理简报》,《考古与文物》2000年第3期,第10—12页。

[3] 昭陵博物馆编:《昭陵唐墓壁画》,文物出版社,2006年,第179—184、228—229页;罗世平、李力主编:《中国墓室壁画全集·隋唐五代》,河北教育出版社,2011年,第44—46页。

[4] 林圣智:《中国中古时期的墓葬空间与图像》,颜娟英主编:《中国史新论·美术考古分册》,联经出版事业股份有限公司,2010年,第185—199页;李溪:《内外之间:屏风意义的唐宋转型》,北京大学出版社,2014年,第303—307页;[美]巫鸿:《中国墓葬和绘画中的"画中画"》,上海博物馆编:《壁上观——细读山西古代壁画》,北京大学出版社,2017年,第309—311页;巫鸿:《中国绘画中的"女性空间"》,生活·读书·新知三联书店,2019年,第157—162页。

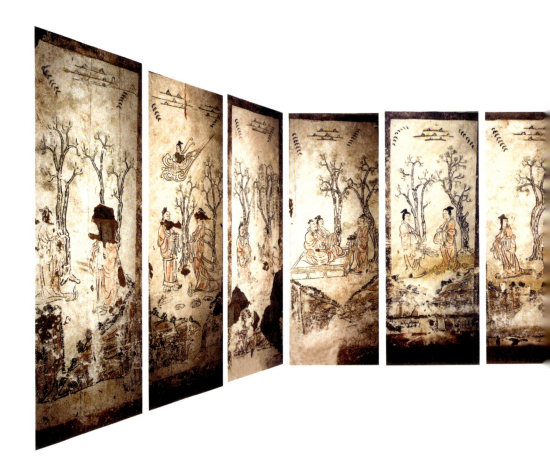

图1 燕妃墓屏风壁画,十二扇围绕棺床南、西、北三壁,每扇高164厘米,宽75厘米。作者据发表图片拼接制作,原图采自昭陵博物馆编:《昭陵唐墓壁画》,文物出版社,2006年

性和屏风壁画的绘制意图三个问题。

燕妃、李勣其人

燕妃,《旧唐书》《新唐书》均未立传,传世文献仅见零星记载,如《旧唐书·高宗纪》《资治通鉴·唐纪》记麟德三年(666)高宗泰山封禅,皇后为亚献,

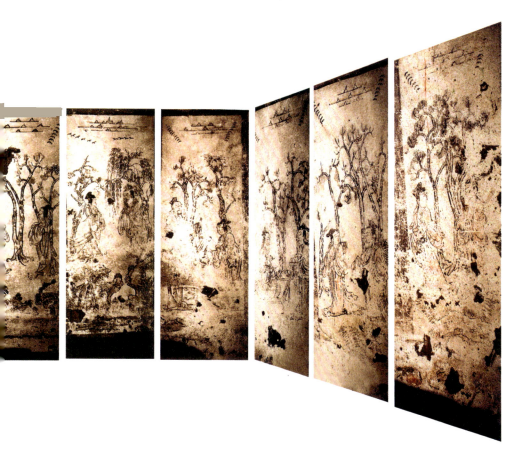

越国太妃燕氏为终献。[1]除此,传世文献再无信息。

燕妃碑清光绪末年出土,时人未甚重视,后又埋没,1964年重新出土。碑额篆题"大唐越国故太妃燕氏之碑铭"。碑文由国史弘文馆学士、上柱国、高阳

[1]《旧唐书》卷五,中华书局,1975年,第89页;《资治通鉴》卷二〇一,中华书局,2011年,第6459页。

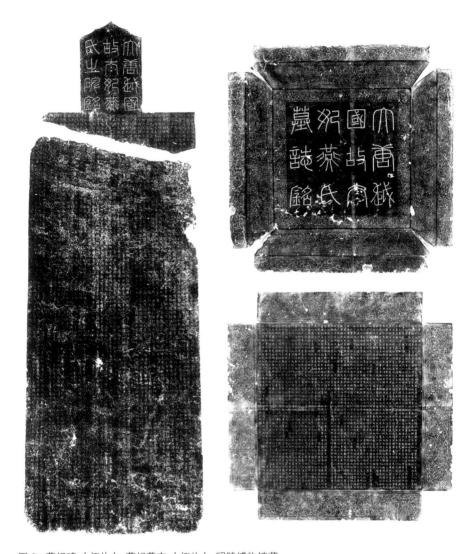

图 2 燕妃碑（拓片）、燕妃墓志（拓片），昭陵博物馆藏

郡开国公许敬宗撰文。[1]燕妃墓志 1990 年出土，志盖篆书"大唐越国故太妃燕氏墓志铭"，志石正书题"大唐故越国太妃燕氏墓志铭并序"。（图 2）[2] 碑与墓

[1] 张沛编著：《昭陵碑石》，三秦出版社，1993 年，第 183—185 页。
[2] 胡元超：《昭陵墓志通释》，三秦出版社，2010 年，第 527—563 页。

志的出土，为了解燕妃的生平事迹提供了重要依据。

中古碑文、墓志撰述流于格套，内容虚实相伴，德操多虚美，生平多实录，故生平载述可取信，德操不可全信，也不可不信。燕妃碑与墓志总体叙述一致，略有出入。可知燕氏[1]为太宗妃，越王贞母，涿郡昌平人，曾祖侃仕西魏，祖荣仕北周和隋，皆为勋僚，父宝寿不仕，母为隋宗室杨雄女，家族显赫。武德三年（620）召入秦王府为妃，贞观初（627）被太宗册封为贤妃，贞观十八年（644）册封德妃，永徽元年（650）被高宗册封为越国太妃。咸亨二年七月二十七日（671年9月5日）薨，享年六十三，同年十二月二十七日（672年2月1日）奉迁灵榇，陪葬于昭陵之近茔。

碑铭、墓志述燕妃道德节操，溢美之辞流于言表。概括之，知燕氏六岁丧父，由母抚养，母杨氏出身名门，"德高孟母，学冠曹妻"。燕氏少时"性理明惠，艺文该博"，年甫十三召入后庭，后为帝妃，"夙陪巾栉，早侍宫闱"。她在后廷遵节礼让，恭俭缉睦，贞观年间先后被太宗册封为贤妃、德妃。永徽初，高宗以燕氏"操履贞正，婉顺腾芳；德范椒宫，声华桂殿"，册封为越国太妃。及居越王藩庭，无遗严诲，教子孙忠孝宽仁之道、兴废存亡之理。

李勣，《旧唐书》《新唐书》均立传，[2]相关纪传亦有述及，《资治通鉴》等文献也见记载。此外，墓前尚存石碑一通，立于仪凤二年（677），碑圭篆书"大唐故司空上柱国赠太尉英贞武公碑"，碑文由高宗李治御制御书，[3]《全唐文》有录。[4]再有，1971年李勣夫妇墓出土李墓志一盒，志盖篆书"大唐故司空公

[1] 燕妃墓志"太妃讳□□，字□□"。讳、字后皆空两格，燕妃碑亦未见其名讳。胡元超：《昭陵墓志通释》，第529页。
[2] 《旧唐书》卷六七，第2483—2493页；《新唐书》卷九三，中华书局，1975年，第3817—3824页。
[3] 张沛编著：《昭陵碑石》，第192—194页。
[4] 《全唐文》卷一五，中华书局，1983年，第186—189页。

太子太师赠太尉扬州大都督上柱国英国公李公墓志之铭",志石正书,署"朝散郎守司文郎崇贤馆直学士臣刘祎之奉敕撰"。(图3)李勣夫人志石不存,志盖断

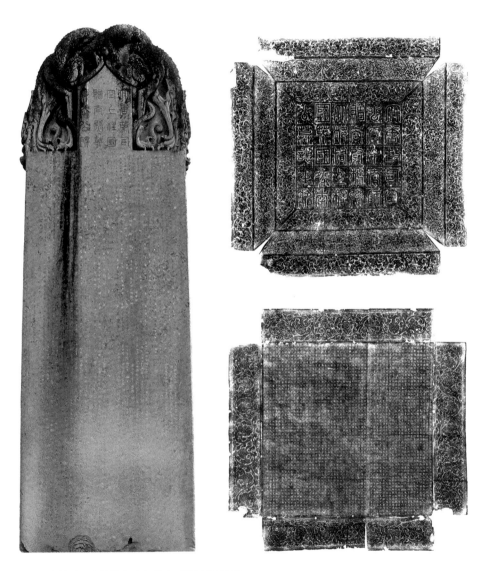

图3 李勣碑、李勣墓志(拓片),昭陵博物馆藏

为数块,残缺不全,篆书"大唐英国夫人墓志铭"[1]。

传世文献、碑铭、墓志总体叙述一致,略有出入。概括可知,李勣本姓徐,名世勣,字懋功,祖上高平著族,寓居济阴(曹州),后徙滑州卫南。曾祖事北魏,祖康事北齐,父盖为唐散骑常侍。勣少怀英略,隋末与翟让、单雄信起兵。高祖武德二年(619)归唐,授黎州总管,封曹国公,赐姓李。太宗朝,历并州都督、通漠道行军总管、光禄大夫、并州长史、兵部尚书、特进、太子詹事、左卫率、辽东道行军大总管、太常卿等,封英国公。高宗朝,历开府仪同三司、尚书左仆射、司空、太子太师等。

李勣为初唐重臣,官高位显,勋烈彪炳,历三朝未尝有过,全德俱美,善始令终。其人孝悌廉慎,文武兼备,"竭诚戴主,倾身奉国",开疆拓土,理朝议政,为创大唐江山,固大唐基业,立下汗马功劳,深得太宗、高宗信任和器重。高宗赞其:"忠贞之操,振古莫俦,金石之心,唯公而已。"贞观十七年(643),太宗以勣勋庸特著,图其像于凌烟阁,并自为赞;永徽四年(653),高宗又命写其形,乃亲为之序。总章二年十二月三日(669年12月31日)薨,享年七十六,赠太尉、扬州大都督等,谥曰贞武,总章三年二月六日(670年3月2日)陪葬昭陵。"所筑坟一准卫、霍故事,象阴山、铁山及乌德鞬山,以旌破突厥、薛延陀之功。"[2]

[1] 胡元超:《昭陵墓志通释》,第400—438页。《新唐书·李勣传附徐敬业传》记载,嗣圣元年(684)勣孙敬业起兵反武,兵败被诛。是年,武则天"削其祖父官爵,毁冢藏"。神龙元年(705)"中宗反正,诏还勣官封属籍,葺完茔冢焉"。《新唐书》卷九三,第3823、3824页。故发掘简报推测说,李勣"墓志盖大、志石小,不相匹配,且志石质较差,远不如夫人墓志盖的石质(夫人志盖当是首葬放入的)。显然,李勣原志石可能毁于'发冢斫棺'时,现志石当是二次衣冠葬时补配的"。昭陵博物馆:《唐昭陵李勣(徐懋功)墓清理简报》,第14页。此说可信,勣子震墓状况类似,可以佐证。李震夫人墓志盖和志石均碎为数块,残损严重,可知该墓嗣圣元年(684)也遭剖坟斫棺,震墓志亦为中宗反正时补刻。胡元超:《昭陵墓志通释》,第355—359页。

[2] 《旧唐书·李勣传》《册府元龟·帝王部·褒功》如是说。《旧唐书》卷六七,第2488页;《册府元龟》卷一三三,中华书局,1960年,第1604页。李勣墓志言以旌平延陀、高丽之功。胡元超:《昭陵墓志通释》,第427页。碑言以旌破北狄、东夷之功。张沛编著:《昭陵碑石》,第193页。《新唐书·李勣传》未及之。《新唐书》卷九三,第3820页。

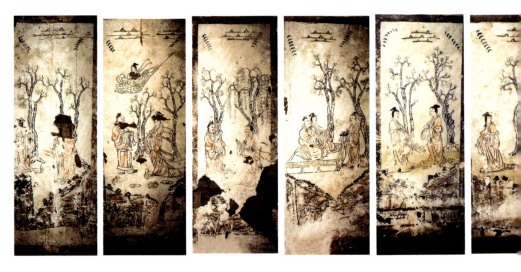

图 4　燕妃墓屏风壁画展开图，作者根据《昭陵唐墓壁画》发表图片拼接制作

屏风壁画的视觉性

陈志谦最早介绍了燕妃墓和李勣夫妇墓屏风壁画，他说，"唐太宗燕妃墓中，棺床北、西、南三面墓室壁上也绘12屏画，保存较好。各屏中均绘近石、远山、树木、雁阵、人物"（图4），"李勣墓棺床北面和西面的墓室壁上残留六幅屏画，原来当为12屏画从三面围绕棺床。6幅屏画中均绘一仕女，鬓发极长，衣带宽松，长裙曳地……她们或坐，或立，或行。人物之外又绘树木，树上有成群的飞鸟"。[1] 其后，李勣墓发掘简报也言及该墓屏风壁画，称："屏风画6幅。均高125、宽60厘米，皆绘树木飞鸟。墓室北壁西段3幅，树下各有一仕女，均穿红色交衽阔袖衫，系白色长裙，或静坐，或行走。……墓室西壁北段3幅，因残缺严重仅可见北边第一幅树下有一仕女，发形、服饰同北壁。"[2]（图5）

[1] 陈志谦：《昭陵唐墓壁画》，第117页。
[2] 昭陵博物馆：《唐昭陵李勣（徐懋功）墓清理简报》，第10页。

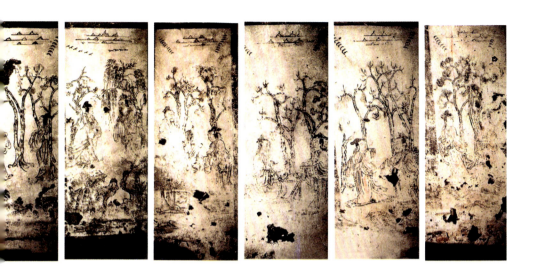

图5　李勣墓屏风壁画线摹展开图，原十二扇，残存六扇，此六扇围绕棺床西壁、北壁，每扇高125厘米，宽60厘米。采自昭陵博物馆：《唐昭陵李勣（徐懋功）墓清理简报》，《考古与文物》2000年第3期

图片、线图和文字描述显示，两墓壁画包含几个基本概念和视觉要素，即屏风、屏风画、屏风壁画、树下人物、古装女子。本文讨论的"树下古装女子屏风壁画"正是这些概念和视觉要素之套叠和综合体现。

关于屏风、屏风画、屏风壁画，近年学术界多有讨论，综合性专门讨论见杨泓、张建林、李力、陈霞、菅谷文则、李溪、韦正、杨爱国、板仓圣哲、巫

鸿等的论文或专著。[1] 学者们分别就屏风、屏风画、屏风壁画的渊源与发展、内容与形式，以及空间与媒材等进行了多维梳理和探讨。关于树下古装人物的专门讨论集中围绕"树下古装老人屏风壁画"展开，见赵超文。[2] 上述讨论皆与本议题有关，兹不赘述。

燕妃墓、李勣墓"树下古装女子屏风壁画"，未见个案专题研究成果发表，相关论述见于早年刊发的陈志谦文、李勣墓发掘简报，以及近年林圣智、李溪、巫鸿在相关论文、著作中的探讨。

陈志谦最早注意到两墓壁画的造型特征与表现主题，指出燕妃墓"画中人物的造型与顾恺之《列女传仁智图》中的人物极似，似乎是反映贞节与孝道的人物故事画"。他认为，李勣墓屏风壁画中的人物"与顾恺之《女史箴图》中的女史形象很近似"[3]。其后，李勣墓发掘简报亦有类似表述。[4] 或许是由于材料的局限，此议题很长时间无人接续讨论。随着燕妃墓壁画图片的发表，时隔数年，林圣智重温旧题。在述及壁画人物造型和表现主题时，林文基本沿袭陈志谦的

[1] 杨泓：《"屏风周昉画纤腰"——漫话唐代六曲画屏》《山东北朝墓人物屏风壁画的新启示》，《逝去的风韵——杨泓谈文物》，中华书局，2007年，第39—45、214—217页；张建林：《唐墓壁画中的屏风画》，《远望集——陕西省考古研究所华诞四十周年纪念文集》，陕西人民美术出版社，1998年，第720—729页；李力：《从考古发现看中国古代的屏风画》，《艺术史研究》第一辑，中山大学出版社，1999年，第277—294页；陈霞：《唐代的屏风——兼论吐鲁番出土的屏风画》，《西域研究》2002年第2期，第86—93页；[日] 菅谷文则：《正仓院屏风和墓室壁画屏风》，《宿白先生八秩华诞纪念文集》，文物出版社，2002年，第231—253页；李溪：《内外之间：屏风意义的唐宋转型》，第303—307页；韦正：《北朝高足围屏床榻的形成》，《文物》2015年第7期，第59—68页；杨爱国：《汉墓中的屏风》，《文物》2016年第3期，第51—60页；[日] 板仓圣哲：《复原唐代绘画之研究——以屏风画为焦点》，邱函妮译，颜娟英、石守谦主编：《艺术史中的汉晋与唐宋之变》，北京大学出版社，2016年，第239—260页；巫鸿：《中国墓葬和绘画中的"画中画"》，第304—333页。

[2] 赵超：《"树下老人"与唐代的屏风式墓中壁画》，《文物》2003年第2期，第69—81页；赵超：《关于伯奇的古代孝子图画》，《考古与文物》2004年第3期，第68—72页。

[3] 陈志谦：《昭陵唐墓壁画》，第117页。

[4] 昭陵博物馆：《唐昭陵李勣（徐懋功）墓清理简报》，第10页。

认识，认为燕妃墓、李勣墓屏风人物衣袍宽厚，葆有南北朝遗风，具有古样的要素，主题均可能与《列女传》有关。[1]此议题的最新讨论，见于巫鸿的相关成果。巫鸿首先注意到了燕妃墓屏风壁画的四个特点，再把它与5世纪后期的司马金龙墓漆屏画和传为顾恺之的《列女仁智图》详细比对，发现三者之间有相当接近的构图样式和服装画法，甚至人物与树木也以类似的方式搭配，进而认为其很可能是有意模仿一架古代的列女屏风（图6）。[2]

上述几位学者注意到燕妃墓、李勣墓屏风壁画与传为东晋顾恺之的《女史箴图》《列女仁智图》以及北魏司马金龙墓列女古贤漆屏画的相似性，并认为其表现的是古代列女。上述判断无疑是正确的，但尚须细究的是，列女图屏风的传统及沿革如何？燕妃墓、李勣墓屏风壁画的古样、古意表现在哪里？它们模仿或参照了何朝何代的列女图范本？它们与古代列女屏风有没有不同之处？这些问题或许还有讨论的空间。

图绘列女事迹肇自西汉，刘向始开端绪。《汉书·刘向传》记载："向睹俗弥奢淫，而赵、卫之属起微贱，逾礼制。向以为王教由内及外，自近者始。故采取《诗》《书》所载贤妃贞妇，兴国显家可法则，及孽嬖乱亡者，序次为《列女传》，凡八篇，以戒天子。"[3]此外，《汉书·艺文志》录刘向著述篇目见《列女传颂图》[4]，可知该传正文分母仪、贤明、仁智、贞顺、节义、辩通、孽嬖七篇，另加颂一篇，同时还附图。另据《初学记·屏风》载录刘向《七略别录》曰："臣向与黄门侍郎歆所校《烈女传》，种类相从为七篇，以著祸福荣辱之效，是非得失之分，画之于屏风四堵。"[5]可见，刘向《列女传》在西汉已被绘于屏风上。

[1] 林圣智：《中国中古时期的墓葬空间与图像》，第189、193—194页。
[2] 巫鸿：《中国墓葬和绘画中的"画中画"》，第310—311页。
[3] 《汉书》卷三六，中华书局，1962年，第1957—1958页。
[4] 同上书，第1727页。
[5] 《初学记》卷二五，中华书局，2004年，第599页。

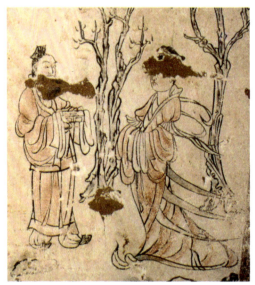 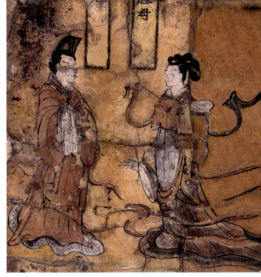

图6 燕妃墓壁画与东晋北朝绘画人物造型、装束比较
a.燕妃墓屏风壁画（局部）；b.山西大同北魏太和八年（484）琅琊康王司马金龙墓漆屏画（局部）；
c.燕妃墓屏风壁画（局部）；d.传东晋顾恺之《列女仁智图》（宋摹本，局部），故宫博物院藏

东汉亦见之，《后汉书·宋弘传》："弘尝宴见，御坐新屏风，图画列女，帝数顾视之。"[1] 此外，《历代名画记》载，东汉蔡邕也画过《小列女图》。[2]

刘向《列女传图》及列女图屏风未传存至今，状况、画风如何？不得而知。但从出土遗存可知，列女图在汉代非常流行，汉画像石和墓室壁画皆不乏之。山东嘉祥东汉武梁祠刻有8个列女，均有榜题，即梁高行、鲁秋胡妻、鲁义姑姊、楚昭贞姜、梁节姑姊、齐继母、京师节女、钟离春。[3] 内蒙古和林格尔新店子东汉壁画墓中室更是绘有多达43个列女，皆附题记，可见秦穆姬、齐桓卫姬、鲁师春姜、魏芒慈母、齐田稷母、鲁之母师、邹孟轲母、楚子发母、鲁季敬姜、齐女傅母、

[1]《后汉书》卷二六，中华书局，1965年，第904页。
[2]（唐）张彦远：《历代名画记》卷四，人民美术出版社，1963年，第101—102页。
[3] 蒋英炬、吴文祺：《汉代武氏墓群石刻研究》（修订本），人民美术出版社，2014年，第87—88页。

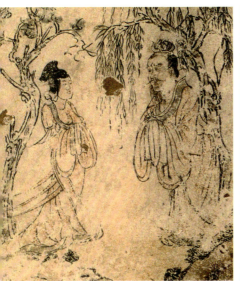 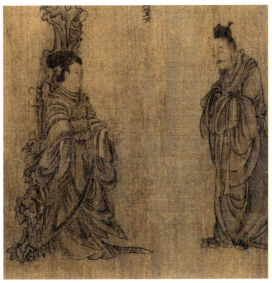

卫姑定姜、武王母大姒、齐王母大任、王季母大姜、契母简狄、后稷母姜原、代赵夫人、盖将之妻、楚昭越姬、鲁孝义保、梁节姑姊、楚昭贞姜、晋范氏母、晋阳叔姬、鲁臧孙母、孙叔敖母、曹僖氏妻、许穆夫人、周主忠妾、秋胡子妻、鲁漆室女等。据黑田彰研究，上述列女图像基本遵循刘向《列女传》的编排顺序。[1]

两晋南北朝时期，列女图创作如何？从画史中可窥见一斑。《历代名画记》载，从西晋至南齐有 8 位画家画过列女图，录有 20 多件作品，如西晋明帝司马绍《列女》《史记列女图》，西晋荀勖《大列女图》《小列女图》，西晋卫协《史记列女图》《小列女图》，西晋王廙《列女仁智图》，东晋至宋谢稚《列女母仪图》《列女贞节图》《列女贤明图》《列女仁智图》《列女传》《列女辩通图》《列女图》《列女画》《大列女图》，宋濮道兴《列女辩通图》，南齐王殿《列女传》《母仪图》，南齐陈公恩《列女贞节图》《列女仁智图》。同时还记载东晋顾恺之论画时也提及《小列女》《大列女》。[2] 此外，唐裴孝源《贞观公私画史》记载

[1] 陈永志、[日] 黑田彰：《和林格尔汉墓壁画孝子传图辑录》，文物出版社，2009 年，第 10—13 页。
[2] 张彦远：《历代名画记》卷五至卷七，第 107—153 页。

隋宫廷收藏中尚见前代三位画家创作的4幅列女图，即卫协《列女图》、王廙《列女传仁智图》、陈公恩《列女传仁智图》和《列女传贞节图》。[1]可见，这一时期列女题材绘画同样兴盛。传世《列女仁智图》《女史箴图》以及北魏司马金龙墓出土的列女古贤漆屏画即可佐证。

《女史箴图》据西晋张华《女史箴》绘，为宫廷妇女道德箴鉴图，传为东晋顾恺之画。大英博物馆藏唐摹本[2]，原12段，现存9段，每段之间附题记，绘冯媛当熊、班姬辞辇、修容饰性、同衾以疑、静恭自思、女史司箴等故事。《列女仁智图》内容取自西汉刘向《列女传·仁智》，传为东晋顾恺之画。故宫博物院藏宋摹本，共8段，每段以题记相隔，绘楚武王夫人邓曼、许穆夫人、曹僖负羁妻、孙叔敖母、晋伯宗妻、卫灵公夫人、鲁漆室女、晋羊叔姬。司马金龙墓列女古贤漆屏画，所绘列女有帝舜二妃、周室三母、鲁师春姜、班姬辞辇等，皆有榜题。[3]

志工、杨泓、巫鸿等学者认为这三件作品题材内容、人物衣冠、生活器用、局部构图都有相似之处，且存古意，说明它们可能源自同样底本。也就是说，两晋南北朝时，西汉刘向《列女传图》或列女传图屏风很可能有画稿或范本流传于世。[4]杨新重点讨论了《列女仁智图》，认为其虽为南宋摹本，但保存古意

[1] （唐）裴孝源：《贞观公私画史》，于安澜编：《画品丛书》上，上海人民美术出版社，1982年，第23—43页。

[2] 此画时代存争议，巫鸿认为是5世纪下半叶的绘画原作。巫鸿：《重访〈女史箴图〉：图像、叙事、风格、时代》，梅玫译，《时空中的美术——巫鸿中国美术史文编二集》，生活·读书·新知三联书店，2009年，第301—322页。杨新认为是北魏宫廷绘画原本。杨新：《从山水画法探索〈女史箴图〉的创作时代》，《杨新书画鉴考论集》，文物出版社，2010年，第33—56页。方闻认为是6世纪南朝宫廷画作。[美]方闻：《传顾恺之〈女史箴图〉与中国古代艺术史》，《文物》2003年第2期，第82—96页。

[3] 山西省大同市博物馆、山西省文物工作委员会：《山西大同石家寨北魏司马金龙墓》，《文物》1972年第3期，第24—26页。

[4] 志工：《略谈北魏的屏风漆画》，《文物》1972年第8期，第57页；杨泓：《北朝文化源流探讨之一——司马金龙墓出土遗物的再研究》，《北朝研究》1989年第1期，第18页；巫鸿：《重访〈女史箴图〉：图像、叙事、风格、时代》，第302—304页。

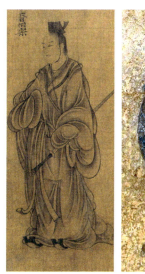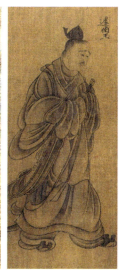

图 7　汉晋绘画人物造型、装束比较
a.《列女仁智图》(局部); b. 山东东平汉墓壁画(局部); c.《列女仁智图》(局部); d. 河南荥阳苌村东汉墓壁画(局部)

最浓,多处与考古发掘所见东汉图像吻合,如男女皆着汉服,男子所戴三梁无帻进贤冠为汉代典型,有些妇女的发式、服装、姿势、神态与河南荥阳苌村汉代壁画墓中女子形象如出一辙;进而认为《列女仁智图》祖本应出自东汉画工之手,甚至有可能是西汉末宫廷传本。[1]

我们没有理由否认早期画稿或范本的存在,更没有理由怀疑上述三件作品与汉代列女图的传承关系。但它们是依据汉代流传下来的画稿或范本忠实摹绘的吗?与汉画完全一致吗?笔者表示怀疑。三幅画中均不设背景,与汉画基本相同。男子或戴三梁无帻进贤冠,或戴莲花冠,皆符合汉代旧制,为汉代典型,可以图像印证(图7)。女子发式多堕马髻,亦皆汉代常见(图8)。但衣带后扬飘举的女子形象,汉画中则几乎不见,当为时尚造型(图9)。女子头饰步摇,汉代虽有,或并不流行。这些现象表明,当时画家所绘列女图虽然依据了流传

[1]　杨新:《对〈列女仁智图〉的新认识》,《杨新书画鉴考论集》第 1—32 页。

下来的画稿或范本,但并非完全照抄,而是或多或少融入了当代因素。

回头再看唐燕妃、李勣墓屏风壁画。画中的古样、古意表现在哪呢?其所

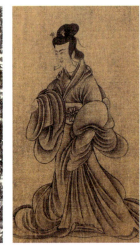

图8 汉晋绘画人物造型、装束比较
a.传东晋顾恺之《女史箴图》(唐摹本,局部),大英博物馆藏;b.内蒙古和林格尔东汉墓壁画列女图(局部)c.《列女仁智图》(局部);d.荥阳苌村东汉墓壁画(局部)

图9 汉晋南北朝绘画人物造型、装束比较
a.《女史箴图》(局部);b.《列女仁智图》(局部);c.司马金龙墓漆屏画(局部);d.河南邓县南朝墓画像砖(局部);e.内蒙古和林格尔新店子东汉墓壁画列女图(局部);f.河南洛阳"八里台"西汉墓壁画列女图(局部),波士顿美术馆藏

参照或依据的画稿或范本是什么时代的呢？笔者以为壁画中古样、古意最显著处在于人物造型，包括某些服饰装束。男子或戴三梁无帻进贤冠，或戴莲花冠（图10）；女子梳堕马髻，衣带宽松，长裙下垂曳地，这些特征见于存世东晋南北朝画迹或摹本，并可上溯汉代墓葬美术图像。衣带后扬飘举的女子造型，为东晋南北朝流行样式，似不能上追汉代（图11）。汉代列女图鲜见背景，偶见建筑或帷幔，即便个别图中绘有树木等，也与故事情节有关，如秋胡戏妻图。以山石树木为背景的图式或取自东晋南北朝，如高士图、孝子图一样，当时或有列女图也采用类似表现手法。

那么，燕妃、李勣墓列女屏风壁画与此前列女图有无不同之处呢？表现在哪儿？当然有，最明显处是每扇屏风上部表现远景的几座小山头和八字形雁阵。这种画法此前未见，似始于唐。如山西太原金胜村武周时期六号墓、太原开元十八年（730）温神智墓、[1]太原乱石堆开元二十四年（736）墓"树下老人"屏风壁画，都有同样表现，吐鲁番阿斯塔那217号唐墓花鸟屏风壁画亦见之，类

[1] 山西省文物管理委员会：《太原市金胜村第六号唐代壁画墓》，《文物》1959年第8期，第21—22页；常一民、裴静蓉：《太原市晋源镇果树场唐温神智墓》，陕西历史博物馆编：《唐墓壁画国际学术研讨会论文集》，三秦出版社，2006年，第210—211页。

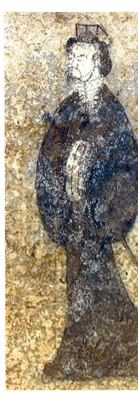

图 10　燕妃墓壁画与汉晋绘画人物造型、装束比较
a. 燕妃墓屏风壁画（局部）；b.《列女仁智图》（局部）；c. 东平汉墓壁画（局部）；d. 燕妃墓屏风壁画（局部）；e.《列女仁智图》（局部）；f. 荥阳苌村东汉墓壁画（局部）

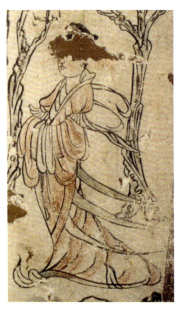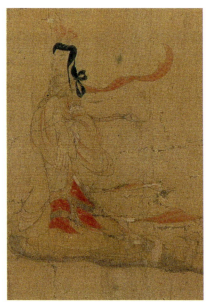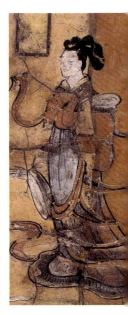

图 11　燕妃墓壁画与汉晋北朝绘画人物造型、装束比较
a. 燕妃墓屏风壁画（局部）；b.《女史箴图》（局部）；c. 司马金龙墓漆屏画（局部）；d. 燕妃墓屏风壁画（局部）；e.《列女仁智图》（局部）；f. 荥阳苌村东汉墓壁画（局部）

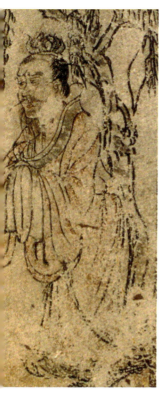 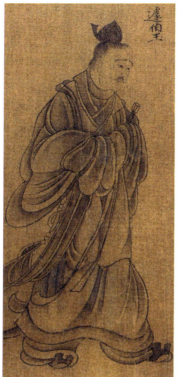 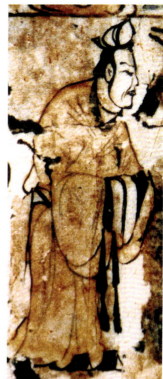

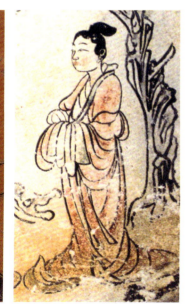 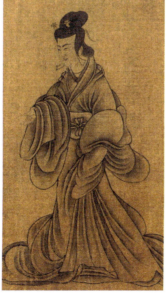 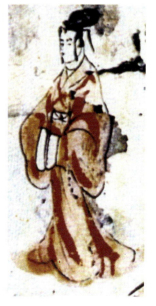

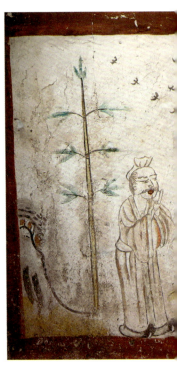

图 12　燕妃墓壁画与唐代壁画样式、画法比较
a. 燕妃墓屏风壁画（局部）；b. 燕妃墓屏风壁画（局部）；c. 山西太原乱石堆唐开元二十四年（736）壁画墓"树下老人"屏风壁画（局部）；d. 新疆吐鲁番阿斯塔那 217 号唐墓花鸟屏风壁画（局部）；e. 甘肃敦煌莫高窟初唐 209 窟壁画（局部）；f. 陕西富平唐景云元年（710）节愍太子李重俊墓壁画（局部）

似画法还见于敦煌莫高窟初唐 209 窟南壁西侧上部山水人物以及 217 窟北壁东侧《十六观》壁画中。树木、山石画法也不同以往，两墓壁画中皆见枯树，类似画法出现在山西、宁夏、陕西初唐至盛唐墓葬"树下老人"屏风壁画中。[1] 此

[1] 山西省考古研究所：《太原市南郊唐代壁画墓清理简报》，《文物》1988 年第 12 期，第 52—56 页；宁夏固原博物馆：《宁夏固原唐梁元珍墓》，《文物》1993 年第 6 期，第 5—6 页；陕西考古所唐墓工作组：《西安东郊唐苏思勖墓清理简报》，《考古》1960 年第 1 期，第 36 页，图版五，1。

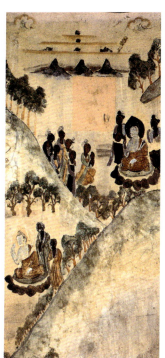

外，一荣一枯两树也很特别，似不见于前代。燕妃墓壁画中山石的处理手法，更为精细，与神龙二年（706）懿德太子墓、景云元年（710）节愍太子墓壁画中的山石表现有类似之处（图12）。画中所见壶门坐榻是唐代流行坐榻，虽可上追西晋，但早不到汉，亦未见于前代列女图中。

通过上述分析，笔者认为燕妃墓、李勣夫妇墓屏风壁画的绘制，很可能依据了创作于南北朝时期的带有汉代古样和遗风的列女图、列女图屏风画稿或范本。画工在绘制这两处壁画时，并非完全模仿某架古代列女屏风，而是参照和借鉴了古代列女图或列女屏风画中的基本样式，尤其是人物造型，同时融入了初唐绘画的某些表现形式。至此，可以肯定地回答，两墓屏风壁画为具有一定

古样和古意的列女图屏风壁画。[1]遗憾的是，其具体表现了哪些列女事迹，由于缺乏榜题和相关线索，不可考证。正如巫鸿所言："有些图像似乎隐含某种叙事内容，但由于缺乏伴随的榜题而不得其详"。[2]榜题的缺位，或许是有意淡化和消解壁画的具体内容和故事情节，强化和突出女德的整体象征意义。

屏风壁画的绘制意图

接下来要讨论的问题是，为何这两座唐墓选择古列女题材壁画，其绘制动机和目的是什么？

列女图出现在墓葬中，我们首先会考虑与女性墓主有关，其次会考虑与当时女教盛行的社会风气有关，再次还会考虑墓主人的道德操守和道德理想。

就燕妃墓壁画而言，林圣智认为："燕妃既为宫中的女性，在其墓室中描绘列女图屏风，无论就其身份或性别而言均颇为合宜。以列女图作为棺床的屏风画，除了表现燕妃所奉行的儒家女德规范之外，同时也具有嘉美燕妃传颂其德

[1] 初唐"列女"为广义概念，燕妃、李勣墓屏风壁画仍属传统"列女图"范畴。关于"列女"概念及其演变，高世瑜有详尽讨论，她认为刘向《列女传》七篇，"传中所设前六类皆出于褒扬之意，后一种则是作为反面典型以示贬斥批判。其'列女'之意同于男性'列传'，是中性称谓，并无褒奖之意"，"从《后汉书·列女传》始，摒弃了'孽嬖'类反面人物，但采择标准与刘《传》类同，'但搜次才行尤高秀者，不必专在一操而已'，所以仍是各类人物并存。"而后《列女传》则都是树立正面楷模，表彰德行才识，不再将反面人物列入，'列女'于是便蕴含了褒扬之义，宋、金以后《列女传》中贞节、节烈人数逐渐增多，《列女传》逐成了《烈女传》，'列女'也就与'烈女'几乎成了同义语"。高世瑜：《〈列女传〉演变透视》，邓小南等主编：《中国妇女史读本》，北京大学出版社，2011年，第13、19页。就此刘静贞也有讨论，见刘静贞：《性别与文本——在宋人笔下寻找女性》，李贞德主编：《中国史新论·性别史分册》，联经出版事业股份有限公司，2009年，第245—253页。

[2] 巫鸿：《中国墓葬和绘画中的"画中画"》，第310页。

行的意义。"[1]

自西汉刘向撰《列女传》以来，后世历朝历代女教著作撰述不绝，蔚成风气，对古代女性，尤其是上层贵族妇女的日常生活和道德修养产生了巨大而深远的影响。西汉刘向《列女传》开传记体女教端绪，班昭《女诫》开训诫体女教先声，南朝范晔《后汉书》开正史为女性列传之先河，此后，大多朝代正史都设《列女传》。[2]汉唐时期女教著述非常丰富，据《隋书·经籍志》《旧唐书·经籍志》《新唐书·艺文志》记载，自汉迄唐，共涌现出几十种女教著述。[3]

古代后妃、贵族妇女历来重视女德、女教，不仅诵读女教著作，还阅览列女图，并常置之于身侧，以为箴诫镜鉴。《汉书·孝成班婕妤传》录其《自悼赋》曰："陈女图以镜监兮，顾女史而问诗。"[4]《后汉书·顺烈梁皇后纪》称梁皇后"常以列女图画置于左右，以自监戒"。李贤等注："刘向撰《列女传》八篇，图画其象。"[5]《北史·废帝皇后宇文氏传》记载，西魏宇文氏"幼有风神，好陈列女图，置之左右"[6]。《隋书·炀帝萧皇后传》录其《述志赋》："综箴诫以训心，观女图而作轨。……慕周姒之遗风，美虞妃之圣则。"[7]《新唐书·文德长孙皇后传》："后喜图传，视古善恶以自鉴。"[8]唐长乐公主墓志载述，公主"行归柔顺，因得伯姬之心；德备幽闲，有蹈贞姜之节；发言垂范，动容应图"[9]。唐新城长公

[1] 林圣智：《中国中古时期的墓葬空间与图像》，第195页。
[2] 高世瑜：《〈列女传〉演变透视》，第12页；高世瑜：《中国妇女通史·隋唐五代卷》，杭州出版社，2010年，第268页。
[3] 《隋书》卷三三，中华书局，1973年，第978页；《旧唐书》卷四六、卷四七，第2002、2006、2026页；《新唐书》卷五八，第1486—1487页。
[4] 《汉书》卷九七下，第3985页。
[5] 《后汉书》卷一〇下，第438页。
[6] 《北史》卷一三，中华书局，1974年，第508页。
[7] 《隋书》卷三六，第1112页。
[8] 《新唐书》卷七六，第3470页。
[9] 中国文物研究所、陕西省古籍整理办公室编：《新中国出土墓志·陕西[壹]》下，文物出版社，2000年，第27页。

主墓志载述,公主"□行而合图史,置言而成表缀"[1]。

燕妃墓志记载,燕氏年少即泛观子史,击赏名教,褒尚贞良,陈研训诫。入宫则有"辞辇尊克让之风,当兽徇忘生之节",操履贞正,母仪载阐,"德范椒宫,声华桂殿"。及至越王藩庭,无遗严诲,教子孙忠孝宽仁之道、兴废存亡之理。

作为皇室贵族妇女的越国太妃燕氏,生前饱览训诫,忠孝立身,贞正垂范,故死后于墓中绘制古列女屏风,完全合其道德操守,既突显其道德理想,亦表达子孙敬意,情理俱在。

列女屏风壁画之于燕妃墓可以理解,但绘于开国元勋、三朝重臣李勣墓就显得非同寻常了。林圣智就此早有观察,说:"综观李勣生平功勋彪炳,再来看墓室中所绘列女图屏风,则颇令人感到不解。"[2]其初步分析和推测认为:"就墓葬营造的状况来看有三个可能性,分别是显庆五年(660)高宗赐陪葬昭陵、李勣夫人殁时,或是总章三年(670)李勣初次埋葬之时。李勣夫人卒年不明,不过由麟德二年(665)李勣长子李震的墓志铭可知李震'听随其母陪葬昭陵',李勣夫人卒年当早于麟德二年。由于李勣夫人先亡,似乎不能完全排除列女图壁画是为李勣夫人而非李勣所绘的可能性。"[3]

《旧唐书·高宗纪》载,显庆五年赐英国公勣墓茔一所。[4]《旧唐书·李勣传》记载,勣长子震先卒。[5]李震墓志记载,震麟德二年薨,同年"听随其母陪葬昭陵"旧茔,即祔其母茔陪葬昭陵,[6]可知李勣夫人卒于显庆五年至麟德二年间。

[1] 胡元超:《昭陵墓志通释》,第293页。
[2] 林圣智:《中国中古时期的墓葬空间与图像》,第197页。
[3] 同上书,第198页。
[4] 《旧唐书》卷四,第81页。
[5] 《旧唐书》卷六七,第2490页。
[6] 胡元超:《昭陵墓志通释》,第365页。

李勣墓志和碑铭记载，李勣总章三年陪葬昭陵。[1]那么壁画应该绘于显庆五年至麟德二年间李勣夫人下葬时，或总章三年李勣下葬时。而列女图壁画不论绘于夫人下葬时，还是李勣下葬时，其肯定是为夫人绘制的，意在表达夫人的道德理想、道德诉求以及家人的敬意。遗憾的是，李勣夫人不见任何文献记载，墓志毁于嗣圣元年剖坟斫棺，仅存残损志盖，篆书"大唐英国公夫人墓志铭"，生平事迹一概不知。

据画史记载，东汉至南朝列女图创作久盛不衰，张彦远《历代名画记》提到9位画家绘过列女图，共录作品20多件，但所录北朝隋唐画家则不见画列女图者。[2]朱景玄《唐朝名画录》也不见记载。[3]现有考古材料也证实了这一点，已发掘的几十座唐代壁画墓中，唯燕妃墓、李勣墓绘有古列女题材壁画，甚不寻常。如果仅从上述墓主女德角度分析，似不能完全解释这一现象。那么，原因何在呢？

林圣智重点分析了李勣墓屏风壁画，同时兼及燕妃墓。他从当时的政治文化因素综合考量，首先提出两墓中出现列女图很可能与武则天当政有关。林文就燕妃墓认为："燕妃熟读诗书并参与政事，颇符合武则天所宣扬的女性人物的模范。武则天积极借用各类象征性的手段来宣扬女德，彰显女性的地位，以伸张其政治权势。燕妃墓中采用列女图像，应该与武则天有关。"就李勣墓，林圣智认为："李勣墓列女图屏风画的制作，不论出自李勣家族的选择或是遵循朝廷指示，显然符合当时武则天宣扬女德的政治目的。进一步而言，就显庆至总章年间武则天当政的政治情势来看，列女图可能又隐含了另一层李勣或其家族服从于武后女德的政治意涵，成为效忠武则天的政治隐喻。"[4]

[1] 胡元超：《昭陵墓志通释》，第427页；张沛编著：《昭陵碑石》，第193页。
[2] 张彦远：《历代名画记》卷四至卷一〇，第80—205页。
[3] （唐）朱景玄：《唐朝名画录》，于安澜编：《画品丛书》上，第63—88页。
[4] 林圣智：《中国中古时期的墓葬空间与图像》，第195、199页。

林圣智的分析具洞见，有道理。陈弱水的研究表明，武则天自永徽六年（655）立后至天授元年（690）称帝，其间采取了一系列彰显女性形象、提高女性地位的行动，其多具个人政治目的。[1] 提倡女教即为其一，武后曾主持组织编撰多部女教著作。《旧唐书·经籍志》《新唐书·艺文志》录有《列女传》一百卷、《孝女传》二十卷、《古今内范》一百卷、《内范要略》十卷、《保傅乳母传》七卷、《凤楼新诫》二十卷。[2]

　　武后当政，提倡女教政治背景清楚，燕妃为皇亲国戚、李勣为勋僚重臣史实明确，但仅就此说明两人墓中绘列女图，并与武后有关，推论似过于简单。当时其他皇亲国戚、权臣勋僚墓中为何不见列女图？如乾封元年十二月末（667）陪葬昭陵的韦贵妃墓，为何不绘列女图？贵妃韦珪最得太宗宠幸，"冠宠后庭，誉高同列"，为纪国太妃时，亦深得高宗、武后尊重和礼遇，武后常书信于贵妃，汇报讨教。[3] 故，燕妃、李勣墓选择绘列女图一定有更特殊、更深层的原因，这或许可从燕妃、李勣与武则天非同一般的个人关系、家族亲情、政治利益以及当时某些具体历史情景中窥见。

　　先说燕妃，其与武后关系非同寻常，就此李溪有初步讨论。[4] 燕妃墓志载述，其母杨氏为隋观王杨雄之女。[5] 长安二年（702）武三思撰顺陵碑文、《新唐书·杨恭仁传》记载，武则天母杨氏为隋观王杨雄弟杨达之女，[6] 就此陈寅恪

[1] 陈弱水：《初唐政治中的女性意识》，邓小南主编：《唐宋女性与社会》，上海辞书出版社，2003年，第661—676页。

[2] 《旧唐书》卷四六，第2006页；《新唐书》卷五八，第1487页。

[3] 《大唐太宗文皇帝故贵妃纪国太妃韦氏墓志铭并序》："及之藩之后，逾荷慈遇，每降神翰，或为启为咨，顾待之隆，莫之比也。"胡元超：《昭陵墓志通释》，第392页。

[4] 李溪：《内外之间：屏风意义的唐宋转型》，第307页。

[5] 《大唐故越国太妃燕氏墓志铭并序》："太夫人即随太尉、观王杨雄之第三女也。"胡元超：《昭陵墓志通释》，第539页。

[6] 《大周无上孝明高皇后碑铭并序》："父，郑恭王，讳达。……即司徒雍州牧、观德王之季弟也。"《全唐文》卷二三九，第2418页。《新唐书·杨恭仁传》："武后母，即恭仁叔父达之女。"《新唐书》卷一○○，第3928页。

有详细考述。[1]由是可知，燕妃母杨氏与武则天母杨氏皆弘农华阴隋杨宗亲，且两人为堂姐妹，燕妃与武后则是表姐妹。

麟德三年（666），燕妃随"二圣"泰山封禅，皇后为亚献，太妃燕氏为终献。此次盛典，越国太妃燕氏替补纪国太妃韦氏获殊荣担任重要角色，[2]或与武后提议有关。咸亨二年（671）皇后武则天母杨氏薨，太妃燕氏亲赴东都洛阳吊唁，途中患疾，不幸薨亡于郑州。燕妃薨亡，"圣上中宫，览表哀恸"。皇后武则天敬为造无量寿、释迦牟尼绣像两铺，广崇净业，并亲笔书铭，绣于座下。"在殡之辰，顿遣宫官，将口敕及皇后墨令就殡所宣读，祭讫焚之。"可见，燕妃丧事，高宗、武后高度重视，予以殊礼。[3]

此外，燕妃碑由许敬宗撰文也可一说。许敬宗两《唐书》均立传，为高宗朝宰相、国史弘文馆学士、上柱国、高阳郡开国公。在高宗废王皇后立武后过程中，力排众议，极力支持高宗和武氏，为武氏立后立下汗马功劳。[4]此外，显庆四年（659）诏改《氏族志》为《姓录》，许敬宗刻意拔高、虚美武氏本望，亦功不可没。[5]武后当政，言听计从，深得武后赏识和信任，威宠当朝，是武后

[1] 陈寅恪：《武曌与佛教》，《金明馆丛稿二编》，生活·读书·新知三联书店，2015年，第161—162页。

[2] 《大唐太宗文皇帝故贵妃纪国太妃韦氏墓志铭并序》："皇驾将临日观，驻跸东周，太妃从至伊瀍，严装伫从。"及薨，帝"遣中史谓临川长公主、纪王慎曰：'往者为妃造鞍辔衣服，拟相随东封，不意幽明顿隔，情甚伤感，今并赐妃，可致灵座。'"胡元超：《昭陵墓志通释》，第390、392页。由此推知，麟德三年高宗泰山封禅，原本应是地位、声望更高的韦贵妃相随并担任重要祭奠，只是其突然病故，未能成行，故由燕妃代之。

[3] 胡元超：《昭陵墓志通释》，第544—548页；张沛编著：《昭陵碑石》，第184页。

[4] 《旧唐书·许敬宗传》："高宗将废皇后王氏而立武昭仪，敬宗特赞成其计。"《旧唐书》卷八二，第2763页。《新唐书·许敬宗传》："帝将立武昭仪，大臣切谏，而敬宗阴揣帝私，即妄言曰：'……天子富有四海，立一后，谓之不可，何哉？'帝意遂定。"《新唐书》卷二二三上，第6336页。《旧唐书·高宗纪》记载，显庆二年"礼部尚书、高阳郡公许敬宗为侍中，以立武后之功也"。《旧唐书》卷四，第77页。

[5] 《资治通鉴》卷二〇〇，第6429—6430页；《唐会要》卷三六，上海古籍出版社，2012年，第775页。

最重要的一位政治盟友。[1]许敬宗咸亨三年（672）卒，年八十一，[2]燕妃咸亨二年薨，撰燕妃碑时，敬宗已年逾八旬。燕妃碑由当朝老臣、武后亲信许敬宗撰文，不排除皇后授意。

就个人关系而言，越国太妃燕氏与皇后武则天两人互为表亲，情笃意深。就政治格局考量，武后以母族贵，其当政之时，弘农华阴杨氏宗亲以外戚荣宠，"一家之内，驸马三人，王妃五人，赠皇后一人，三品以上官二十余人，遂为盛族"[3]。由于母族之关系，燕妃与武后存在共同家族和政治利益，是为同一阵营。燕妃咸亨二年薨，正是武后临朝辅政，[4]大力倡导女教之际，因此，燕妃墓内绘制列女屏风壁画，除体现墓主人道德操守和理想外，很可能与武后的政治诉求有关。不论是燕妃遗愿，还是家属选择，抑或武后授意，其表达政治立场的动机和意图不言而喻。

李勣为朝廷勋臣，三朝元老，深得太宗、高宗信任，君臣情义深厚。此外，他与武后关系也不一般。《新唐书·李勣传》记载，永徽六年，高宗欲废王皇后立武氏为后，朝臣反对，"帝后密访勣，曰：'将立昭仪，而顾命之臣皆以为不可，今止矣！'答曰：'此陛下家事，无须问外人。'帝意遂定，而王后废。诏勣、志宁奉册立武氏"[5]。足见武氏立后，勣功不可没。正如陈寅恪言："故武氏之得立，其主要原因实在世勣之赞助。……然则武瞾之得立为皇后乃决定于世勣之一言。"[6]正因此，皇后武则天临朝当政之时，非常信任并重用李勣。

[1] 《新唐书·许敬宗传》："敬宗于立后有助力，知后钳庚，能固主以久己权，乃阴连后谋逐韩瑗、来济、褚遂良，杀梁王、长孙无忌、上官仪，朝廷重足事之，威宠炽灼，当时莫与比。"《新唐书》卷二二三上，第6336页。

[2] 《旧唐书》卷五、卷八二，第97、2764页。

[3] 《旧唐书》卷六二，第2384页。

[4] 《旧唐书·则天皇后纪》："帝自显庆已后，多苦风疾，百司表奏，皆委天后详决。自此内辅国政数十年，威势与帝无异，当时称为'二圣'。"《旧唐书》卷六，第115页。

[5] 《新唐书》卷九三，第3820页。

[6] 陈寅恪：《记唐代之李武韦杨婚姻集团》，《金明馆丛稿初编》，生活·读书·新知三联书店，2015年，第278页。

此外，陈寅恪亦言，废后立后之争，并不只是皇室家事，而是政治集团之间的较量。他说："高宗将立武曌为皇后时，所与决策之四大臣中，长孙无忌、于志宁、褚遂良三人属于关陇集团，故为反对派，徐世勣一人则为山东地域之代表，故为赞成派。""而世勣所以不附和关陇集团者，则以武氏与己身同属山东系统，自可不必反对也。""然详察两派之主张，则知此事非仅宫闱后妃之争，实为政治上社会上关陇集团与山东集团决胜负之一大关键。"[1] 由此推知，李勣与武后的利益是捆绑在一起的，两人当为政治同盟。

麟德三年，"二圣"东封泰山，勣为封禅大使，从驾前往。途中，皇后亲临勣旧闾，慰问勣姊。[2] 勣总章二年薨，天子抚床沫泣，"中宫悼切宗臣，事均于吴汉"[3]。总章三年，李勣陪葬昭陵，高宗御撰御书碑铭，以光粹烈。光宅元年（684），诏勣配享高宗庙庭。由此可见，高宗、武后与李勣情义甚深，关系非同一般。

李勣墓志铭署"朝散郎守司文郎崇贤馆直学士臣刘祎之奉敕撰"[4]。刘祎之，两《唐书》均有传，可知其人至孝奉忠，有文采，被高宗、武后赏识，曾被武后召入禁中，参与编撰《列女传》《臣轨》《百僚新诫》等书。后言辞冒犯武后，垂拱三年（687）被赐死，年五十七。[5] 撰写志文时，刘祎之乃"二圣"亲近臣僚，故不排除武后指定。

综上可知，李勣与武后关系非同一般。故李勣夫妇墓中绘制古列女屏风壁画，同燕妃墓类似，无论是夫人遗愿，武后授意，还是家属附和，在道德诉求之外，表达政治立场的态度和意图不言自明。

[1] 陈寅恪：《记唐代之李武韦杨婚姻集团》，第276—277、278、273页。
[2] 《旧唐书》卷六七，第2487页。
[3] 胡元超：《昭陵墓志通释》，第426页。
[4] 同上书，第405页。
[5] 《旧唐书》卷八七，第2846—2848页；《新唐书》卷一一七，4250—4252页。

巫鸿就燕妃、李勣墓屏风壁画之间的联系提出一个初步判断，认为："二人的墓葬都是昭陵的陪葬墓，由同一宫廷礼仪部门监修，甚至可能被同一批画家绘制。"[1] 此说为进一步思考壁画与武后可能的关系提供了一条线索。据文献可知，高宗朝皇亲国戚、勋僚重臣丧事，皆由皇帝诏命高官担任监护，安排协调鸿胪寺（同文寺）等部门负责丧葬礼仪、赠襚赏赐、陵墓营建、棺椁葬具、墓志碑碣等。就此，或可追问：燕妃、李勣丧事诏命监护人是谁？身份背景如何？是否与武后有特殊关系？

燕妃墓志与碑铭载述，咸亨二年燕妃薨亡，丧事"仍令工部尚书杨昉监护，率更令张文收为副"[2]。《旧唐书·李勣传》记载，总章二年李勣薨，丧事"令司平太常伯杨昉摄同文正卿监护"[3]。《册府元龟·帝王部·褒功》亦言丧事为杨昉监护。[4] 然而李勣墓志载述，丧事"仍令司礼大常伯驸马都尉杨思敬、司稼少卿李行诠监护"[5]。孰是孰非？[6]

另据《册府元龟·宰辅部·褒宠》记载，李勣薨亡，高宗"仍令司平太常伯杨昉监护丧事，司礼太常伯杨思敬持节赍玺书吊祭"[7]。可见，杨昉、杨思敬两人均受高宗诏命，参与李勣丧事。高宗朝皇亲国戚丧事不乏诏命数位高官主持监护，韦贵妃丧事"诏司稼正卿杨思谦监护丧事，特赐东园秘器，赠襚吊祭，

[1] 巫鸿：《中国墓葬和绘画中的"画中画"》，第311页。
[2] 胡元超：《昭陵墓志通释》，第548页；张沛编著：《昭陵碑石》，第184页。
[3] 《旧唐书》卷六七，第2488页。《资治通鉴·唐纪》记载，龙朔二年（662）诸司及百官更名，改工部尚书为司平太常伯，咸亨元年（670）复旧。李勣总章二年薨，时言司平太常伯；燕妃咸亨二年薨，时言工部尚书。《资治通鉴》卷二〇〇、卷二〇一，第6440、6480页。
[4] 《册府元龟》卷一三三，第1604页。
[5] 胡元超：《昭陵墓志通释》，第426—427页。
[6] 通常情况，在传世文献和出土墓志间，多取信墓志载述，墓志虽有虚美浮华之辞，但于主人生平则多实录，故取信之。但李勣墓志不同，前述其非总章三年下葬时原墓志，而是神龙元年（705）补刻的，前后时隔35年。原墓志已毁，依据什么材料补刻，似为问题。补刻墓志虽仍署刘祎之撰，但内容与原墓志是否略有出入，存疑。
[7] 《册府元龟》卷三一九，第3771页。

有优恒典。又遣司平大夫窦孝慈监护灵輴还京。及还日戒期,复令司稼正卿李孝义、司卫少卿杨思止监护丧事"[1]。燕妃丧事除工部尚书杨昉监护,率更令张文收为副外,"仍令京官四品一人摄鸿胪卿监护,五品一人为副"[2],亦为两批官员监护。就此可以推知,李勣丧事,杨昉、杨思敬皆受命主持监护。相关文献显示,杨昉、杨思敬两人均与武后有着特殊而密切的关系。

杨昉、杨思敬,两《唐书》均无传,零星信息散见于相关文献。综合可知,杨昉,本望为弘农华阴杨氏越公房脉,户部尚书、长平公杨纂从子,官至尚书右丞(肃机)、工部尚书,谥曰恪。[3]杨思敬,本望为弘农华阴杨氏观王房脉,特进、观国公杨恭仁弟子,隋观王雄孙,尚安平公主,拜驸马都尉,官至太子左中护、礼部尚书。[4]可见,两人皆为朝廷正三品高官,本望都出自弘农华阴隋

[1] 胡元超:《昭陵墓志通释》,第390页。
[2] 同上书,第548页。
[3] 《新唐书·宰相世系表一下》杨氏越公房条:"昉,尚书右丞、工部尚书。"《新唐书》卷七一下,第2369页。《新唐书·杨弘礼传附杨纂传》:"纂从子昉,武后时为肃机。……终工部尚书。"《新唐书》卷一〇六,第4047页。《新唐书·东夷传》载总章二年讨高丽,帝"遣司平太常伯杨昉绥纳亡介"。《新唐书》卷二二〇,第6197页。《通典·凶礼》《唐会要·谥法下》记载,工部尚书杨昉谥曰恪。《通典》卷一〇四,中华书局,2016年,第2718页,《唐会要》卷八〇,第1740页。《通典·职官》记载龙朔二年改左、右丞为肃机,言及右肃机杨昉。《通典》卷二二,第598页。
[4] 《旧唐书·杨恭仁传》《新唐书·诸帝公主》《唐会要·公主》《册府元龟·外戚部·选尚》皆记载,杨思敬尚高祖女安平公主。《旧唐书》卷六二,第2382页;《新唐书》卷八三,第3644页;《唐会要》卷六,第73页;《册府元龟》卷三〇〇,第3531页。《册府元龟·帝王部·命使》记载乾封二年,帝遣朝廷官员外出考察、赈给,太子左中护杨思敬在列。《册府元龟》卷一六一,第1948页。《旧唐书·杨恭仁传》记载,恭仁弟道师兄子玄挺,"玄弟思敬,礼部尚书"。《旧唐书》卷六二,第2384页。《新唐书·宰相世系表一下》杨氏观王房条:"思敬,礼部尚书、驸马都尉。"《新唐书》卷七一下,第2355页。《册府元龟·帝王部·弭灾》记载,上元二年四月久旱,帝"仍令礼部尚书杨思敬往中岳以申祈祷"。《册府元龟》卷一四四,第1749页。《旧唐书·许敬宗传》《资治通鉴·唐纪》《唐会要·谥法上》记载,咸亨三年,就许敬宗谥号重议,礼部尚书杨思敬建议谥曰恭,诏从其议。《旧唐书》卷八二,第2765页;《资治通鉴》卷二〇二,第6484页;《唐会要》卷七九,第1732页。

杨宗室，其中杨思敬与武氏亲缘更近，其伯父杨恭仁[1]为燕妃母长兄，武则天母堂兄。杨思敬与燕妃母为姑侄关系，与武后母为堂姑侄关系，其与燕妃和武后则为同辈表亲。如此看来，武后介入燕妃、李勣丧事，并做特别指示，不难理解。

总结之，燕妃为皇亲国戚，李勣为勋僚重臣，两人地位显赫。燕妃墓、李勣夫妇墓中所绘古列女屏风壁画，参照和借鉴了古代列女图或列女屏风画的基本样式，并融入了初唐绘画的某些表现形式。在唐代画家不再热衷列女绘画，列女图也不再流行于墓葬之际，两墓列女屏风壁画的出现甚不寻常。究其原因，非常复杂，或为死者遗愿，或为家属诉求，或为武后授命，其中包含个人操守、家族亲情、君臣关系、集团利益、政治倾向等多种因素。可能是墓主、家属、武后三方，或至少是家属与武后两方默契之结果。壁画以道德再现的形式，既展现了墓主人的道德情怀，也寄托了家属的敬意。其出现于武后当政之际，表达立场的政治象征意义不言而喻。

附记：原文《道德再现与政治表达——唐燕妃墓、李勣夫妇墓屏风壁画相关问题的讨论》，刊发于《故宫博物院院刊》2019年第12期。本次收录对相关表述做了修正，同时补充和更换了部分插图。

[1]《旧唐书·杨恭仁传》："杨恭仁本名纶，弘农华阴人，隋司空、观王雄之长子也。"《旧唐书》卷六二，第2381页。《新唐书·杨恭仁传》："杨恭仁，隋观王雄子也。"《新唐书》卷一〇〇，第3926页。《大唐故特进观国公墓志》："公姓杨氏，讳温，字恭仁，弘农华阴人也。……显考，随雍州牧、司徒、观德王。"胡元超：《昭陵墓志通释》，第5页。

中编

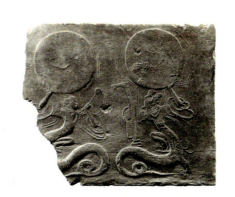

图像考辨与知识检讨

洛阳西汉卜千秋墓壁画图像考辨

河南洛阳卜千秋墓为西汉晚期壁画墓，发掘于1976年。墓中壁画内容丰富，图像清晰，遂引起学界关注，孙作云、王元化、陈昌远、萧兵、林巳奈夫、曾布川宽等学者就壁画内容和观念皆有讨论，并提出不同见解，其中孙作云的观点影响广泛。笔者认为上述学者就该墓壁画相关图像的考证、程序的释读、内涵的揭示尚存在问题，故重新审视和检讨之。

该墓坐西面东，由主室和四个耳室组成，主室由大型空心砖构筑，耳室为小砖券砌。墓中出土铜印一枚，阴刻篆书"卜千秋印"四字，故知墓主为卜千秋。壁画分布于后（西）壁、脊顶和门额内（东壁）上方（图1）。[1]

主室后壁山墙由5块不同形状的空心砖拼砌而成，呈梯形，分上下两层。下层为两块长条形砖，左绘青龙，右绘白虎，龙虎相对，意在辟邪厌胜，汉代镜铭常见"左龙右虎辟不羊（祥）"之语。[2]上层中间一方砖上绘一人身猪首神怪，两侧三角形砖上绘流云纹。中间方砖上的人身猪首神怪，鼓目大耳，膀肥腰圆，着紫衣红裙，赤膊裸足，作欲搏状。就此神怪，孙作云考为"方相氏"，

[1] 洛阳博物馆：《洛阳西汉卜千秋壁画墓发掘简报》，《文物》1977年第6期，第1—12页。
[2] 孔祥星、刘一曼：《中国古代铜镜》，文物出版社，1984年，第85页。

图 1　墓室内景，河南洛阳西汉卜千秋墓，洛阳古代艺术博物馆

说："从画的部位来看，可以证明，它必为方相氏。"对于《周礼·夏官·方相氏》《后汉书·礼仪志》等文献所说"方相氏"为蒙熊皮之特征，其解释说："画中所以画作猪头，大约因为熊非习见之物，猪则举目皆是，所以就以猪头代替了熊头。"[1]这种解释太过随意，很是牵强。傅朗云释其为"豕韦"，他据《国语·郑语》《山海经·大荒西经》等文献，认为猪头神既是重黎后裔商伯，又是专司时辰的天神，其居西北，与墓室西壁画吻合。[2]首先，《国语·郑语》言"豕韦"为殷商侯伯，不可能为猪首。再者，《广雅·释天》说"营室谓之豕韦"[3]，即玄武七宿的第六宿，为北方星神。《山海经·大荒西经》曰："来风曰韦，处西北隅以司日月之长短。"[4]其所言"韦"非指"豕韦"。故此释引用文献不当，概

[1]　孙作云：《洛阳西汉卜千秋墓壁画考释》，《文物》1977年第6期，第17—18页。
[2]　傅朗云观点见《关于西汉卜千秋墓壁画中一些问题》，《文物》1979年第11期，第84—85页。
[3]　（清）王念孙：《广雅疏证》，中华书局，1983年，第288页。
[4]　袁珂：《山海经校注》，上海古籍出版社，1980年，第391页。

念含混不清。萧兵首先洞察到此神与《楚辞·大招》所言西方"豕首纵目"神的关系，说它"与卜墓猪头神出现于西壁正合"。但其话锋一转又说它是雨水神"封豨（豕）"，并说："而既为雷雨之神，自然能够辟鬼驱邪，所以卜墓要画它。"[1] 笔者不知其推论逻辑为何。冯时认为以猪比附北斗是古老观念，该墓猪首神额头所绘三个圆圈代表三星，故图像象征北斗星神。[2] 这种解释本身既未提供充分理据，亦未考虑到它与其他图像的关系以及它在墓室中的功能，似为牵强。最近，阎安撰文也考其为北斗星神，认为具有厌胜、辟邪、求长生的职能。[3] 另外，陈昌远不赞同"方相氏"说，认为其作用应是辟邪、厌胜，但未言明为何神。[4] 林巳奈夫与陈昌远认识相似。[5]

墓葬是为一个整体，其空间结构、壁画布局、图像选配、明器陈设往往存在一套理路甚至逻辑关联，因此，就其中壁画不能孤立看待，解读应充分考虑整体语境和上下文关系。就上述猪头神而言，对其解读至少要考虑三个因素，一是它的形象，二是它所在的空间位置，三是它与墓内其他壁画的关系。首先，其形象为人身猪首，一目了然；其次，它处在墓室后壁（西壁）；再有，它与东壁壁画应存在对应关系。前两点暗示这个猪头神或许与西方有关，可能是一位西方神。那么长着猪头的西方神为何神呢？检索文献，我们发现蓐收即是。《楚辞·大招》："魂乎无西！西方流沙，漭洋洋只。豕首纵目，被发鬤只。长爪踞牙，诶笑狂只。"王逸注："言西方有神，其状猪头纵目，被发鬤鬤，手足长爪，出齿

[1] 萧兵：《卜千秋墓猪头神试说》，《中原文物》1981年第3期，第53页。
[2] 冯时：《洛阳尹屯西汉壁画墓星象图研究》，《考古学报》2005年第1期，第65页。
[3] 阎安：《洛阳卜千秋墓壁画中猪头神身份试考》，《艺术史研究》第二十辑，中山大学出版社，2018年，第1—29页。
[4] 陈昌远：《关于洛阳西汉卜千秋墓室壁画的几个问题》，《洛阳古墓博物馆》创刊号（即《中原文物》1987年刊），第136—139页。
[5] ［日］林巳奈夫：《对洛阳卜千秋墓壁画的注释》，蔡凤书译，《华夏考古》1999年第4期，第100页。

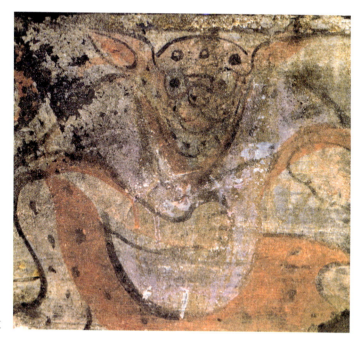

图 2 蓐收

踞牙,得人强笑噫而狂獝也。……此盖蓐收神之状也。"[1]故该墓西壁猪头神当是蓐收(图2)。[2]蓐收为秋神、金神,也是西方主刑杀之神,在此具有镇墓辟邪的功能和作用。

　　墓门内上额,即墓室东壁壁画,梯形山墙正中长方形砖上绘一人首鸟身神,昂首立于山巅,作展翅欲飞状。其人首面目清秀,挽髻垂鬓,长耳平伸;鸟身硕人,长颈、粗肢,羽翼华丽。此人面鸟身神,孙作云考为仙人王子乔,[3]但所据材料无一例能说明王子乔为人面鸟身形象,故不足为信。陈昌远认为是已

[1] (宋)洪兴祖:《楚辞补注》,中华书局,1999年,第218页。
[2] 该蓐收为"猪首人身",洛阳金谷园新莽壁画墓蓐收为"人首兽身",两者形象完全不同,何也?笔者以为由于早期文献对蓐收形象或有两种描述,故导致了不同画稿的出现。参见本书《洛阳金谷园新莽墓壁画图像释读》一文中关于蓐收的分析引证。
[3] 孙作云:《洛阳西汉卜千秋墓壁画考释》,第21—22页。

升仙的墓主人像，[1]但理据牵强，不能令人信服。王恺据《黄帝玄女战法》释其为"玄女"，[2]《太平御览》卷一五引《黄帝玄女战法》曰："黄帝与蚩尤九战九不胜。……有一妇人，人首鸟形，黄帝稽首再拜，伏不敢起。妇人曰：'吾玄女也，子欲何问？'黄帝曰：'小子欲万战万胜。'遂得战法焉。"[3]可见，玄女确为人面鸟身形象，但此传说晚出，为六朝道家仙话，故不宜作为解释汉墓图像的依据。林巳奈夫据《抱朴子内篇·对俗》及相关图像推断其为后世所言"万岁"鸟，象征吉祥。[4]《抱朴子内篇·对俗》："千岁之鸟，万岁之禽，皆人面而鸟身，寿亦如其名。"[5]但河南邓县学庄南朝墓题记画像砖所见"千秋"为人面鸟身，"万岁"为兽面鸟身。可见，文献记载与图像有出入。再说，林氏以东晋南朝材料言汉代图像亦不妥。

人面鸟身神位于墓室东壁，表明其可能是一位东方神。那么，东方何神为人面鸟身形象呢？《山海经·海外东经》："东方句芒，鸟身人面，乘两龙。"[6]《墨子·明鬼下》："昔者郑穆公，当昼日中处乎庙。有神入门而左，鸟身，素服三绝，面状正方。郑穆公见之，乃恐惧奔。神曰：'无惧，帝享女明德，使予锡女寿，十年有九；使若国家蕃昌，子孙茂，毋失郑。'穆公再拜稽首曰：'敢问神名？'曰：'予为句芒。'"[7]再者，此神与墓室西壁猪头神遥相对应，西壁若为蓐收，东壁自然是句芒（图3），如此解读顺理成章。句芒为春神、木神，也是东方主生之神，在此象征永生。

主室顶部为平脊斜坡，壁画绘于脊顶20块砖上，从后（西）向前（东）皆

[1] 陈昌远：《关于洛阳西汉卜千秋墓室壁画的几个问题》，第140—141页。
[2] 王恺："人面鸟"考》，《考古与文物》1985年第6期，第100页。
[3] 《太平御览》一，中华书局，1960年，第78页。
[4] 林巳奈夫：《对洛阳卜千秋墓壁画的注释》，第100—101页。
[5] （晋）葛洪撰，王明校释：《抱朴子内篇校释》（增订本），中华书局，1985年，第47页。
[6] 袁珂：《山海经校注》，第265页。
[7] （清）孙诒让：《墨子间诂》，第141—142页，国学整理社：《诸子集成》四，中华书局，1954年。

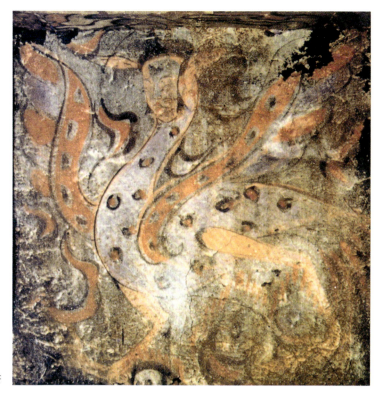

图 3　句芒

按砖边标识编号顺序排砌，画面全长 4.51 米，宽 0.32 米，依次绘有怪蛇、日、阳神、乘风女子、乘蛇男子、九尾狐、蟾蜍、玉兔、女子、白虎、朱雀、两怪兽、青龙、持节仙人、月、阴神、瑞云，中间穿插流云纹（图 4）。

画面最西端一号砖上绘一怪蛇，蛇头长双耳，身生鳍。原报告称黄蛇，到底为何？不好判断。通观整个画面，此砖画面不完整，线条与相邻一砖没有任何衔接，完全孤立，推测其可能是建构墓室时临时补配，图像与脊顶壁画整体设计似无关联，故可不必追究。

二号砖上绘日，日中有金乌，周饰火炎纹（图 5）。三号砖上绘人首龙身神，男相，面对日。日，常见于汉画，代表阳。《淮南子·天文训》："日者，阳之主

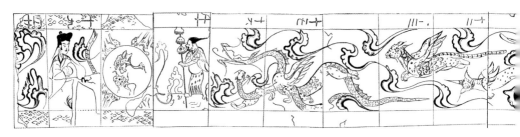

图 4　卜千秋墓脊顶壁画（线摹图），采自洛阳市第二文物工作队：《洛阳浅井头西汉壁画墓发掘简报》，《文物》1993 年第 5 期

也。"[1]《淮南子·精神训》："日中有踆乌。"[2]《后汉书·天文志》刘昭注补引张衡《灵宪》："日者，阳精之宗，积而成鸟，象乌而有三趾。"[3] 日旁人首龙身神，学者皆曰伏羲。[4] 笔者就汉画中人首龙身对偶像有专门讨论，认为其中与日月关联者非伏羲、女娲，而是阴阳主神。参见本书《汉画伏羲、女娲图像知识的生成与检讨》一文。故此处人首龙身神亦非伏羲，而是阳神（图 6）。

四、五号砖上表现的是一组人物和动物。四号砖上部绘一只三头凤，凤上立一怀抱三足乌的女子；中部绘一条花斑蛇，蛇上站一执弓的男子；下部绘一蟾蜍，乘凤和乘蛇者之间还绘一狐狸。五号砖上部绘一女子、一兔，下部绘彩云。就四号砖上乘凤、乘蛇者，大多学者认为是墓主夫妇，表示升仙，[5] 林巳奈夫认为是一组北方神灵。[6] 就五号砖上的女子，曾布川宽、陈昌远认为是西王

[1]《淮南子》，第 36 页，《诸子集成》七。
[2] 同上书，第 100 页。
[3]《后汉书》，中华书局，1965 年，第 3216 页。
[4] 洛阳博物馆：《洛阳西汉卜千秋壁画墓发掘简报》，第 10 页；孙作云：《洛阳西汉卜千秋墓壁画考释》，第 18 页；林巳奈夫：《对洛阳卜千秋墓壁画的注释》，第 93—99 页。
[5] 孙作云：《洛阳西汉卜千秋墓壁画考释》，第 18—19 页；陈昌远：《关于洛阳西汉卜千秋墓室壁画的几个问题》，第 139—140 页；曾布川宽：「崑崙山と昇仙圖」，『東方學報』（京都版）51，1979 年，159—160 页。
[6] 林巳奈夫：《对洛阳卜千秋墓壁画的注释》，第 90—93 页。

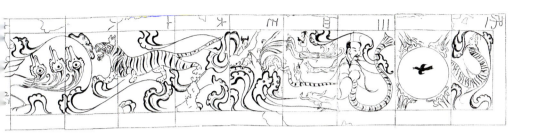

图 5 日

图 6 阳神

母,[1]孙作云说是西王母的侍女。[2]关于乘凤、乘蛇者是否为墓主夫妇,不易明辨,还可继续讨论,但释其为北方神灵,则令人困惑费解。五号砖上的女子似戴"胜",两砖上的动物为蟾蜍、玉兔、九尾狐无疑,其为典型的西王母仙庭图式。故,这组图像可能与升仙有关(图7)。

六、七、八号砖上绘白虎,作昂首、张口、甩尾状,足踏彩云(图8)。白

[1] 曾布川宽:「崑崙山と昇仙圖」,160—163页;陈昌远:《关于洛阳西汉卜千秋墓室壁画的几个问题》,第139页。

[2] 孙作云:《洛阳西汉卜千秋墓壁画考释》,第19页。

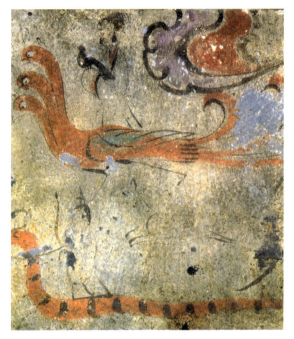

图 7 升仙

虎为五行中的西方之兽。《淮南子·天文训》:"西方金也,其帝少昊,其佐蓐收,执矩而治秋。其神为太白,其兽白虎。"[1]

九、十号砖上绘朱雀,其鹰头凤尾,昂首翘尾,行于彩云中(图9)。朱雀为五行中的南方之兽。《淮南子·天文训》:"南方火也,其帝炎帝,其佐朱明,执衡而制夏。其神为荧惑,其兽朱鸟。"[2]

十一、十二、十三号砖上画的是两只前后尾随的怪兽。前面的形体稍大,鹿首豹身,身有斑点,肩生两翼,长尾,作展翅飞奔状;后面的略小,大耳圆目,头上有独角,两怪兽似一雌一雄。孙作云考其为枭羊(枭杨)[3],简报持相同说法[4]。陈昌远不赞同孙氏观点,但未说其为何神灵。[5]严忌《哀时命》:"使枭杨先导兮,白虎为之前后。"王逸注:"枭杨,山神名,即狒狒也。"[6]可见,壁画中怪兽形象与枭羊相差甚远,故释其为枭羊错矣。笔者考其为风神蜚廉,一曰飞廉。《楚辞·离骚》云:"前望

[1] 《淮南子》,第37页,《诸子集成》七。
[2] 同上。
[3] 孙作云:《洛阳西汉卜千秋墓壁画考释》,第20页。
[4] 洛阳博物馆:《洛阳西汉卜千秋壁画墓发掘简报》,第8页。
[5] 陈昌远:《关于洛阳西汉卜千秋墓室壁画的几个问题》,第140页。
[6] 洪兴祖:《楚辞补注》,第265页。

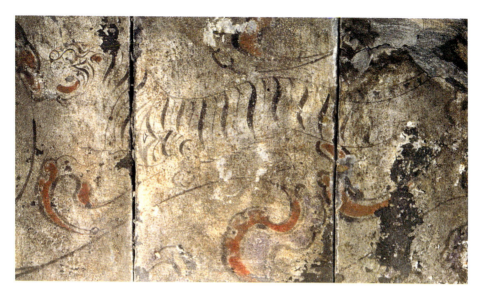

图8 白虎

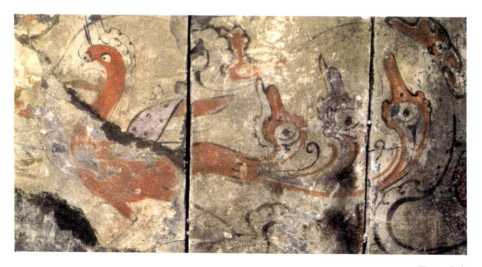

图9 朱雀

舒使先驱兮，后飞廉使奔属。"王逸注："飞廉，风伯也。"[1]《楚辞·远游》："历太皓以右转兮，前飞廉以启路。"王逸注："风伯先导，以开径也。"[2]《淮南子·俶真训》："若夫真人，则动溶于至虚，而游于灭亡之野，骑蜚廉而从敦圄。"高诱注："蜚廉，兽名，长毛有翼。"[3]《汉书·武帝纪》载元封二年冬"作甘泉通天台，长安飞廉馆"。颜师古注引应劭曰："飞廉，神禽能致风气者也。"引晋灼曰："身似鹿，头如爵，有角而蛇尾，文如豹文。"[4]可见，壁画中怪兽与文献记载的蜚廉形象非常相似（图10）。其作为风伯，具有北方神之属性，而壁画中见有东方青龙、南方朱雀、西方白虎，就缺北方玄武，而风伯蜚廉（飞廉）在此即为北方神之代表。

十四、十五、十六号砖上绘两条青龙，大者带翼有角，小者无翼无角，似雌雄之别（图11）。青龙为五行中的东方之兽。《淮南子·天文训》："东方木也，其帝太皞，其佐句芒，执规而治春。其神为岁星，其兽苍龙。"[5]

十七号砖上画一形象古怪的老者，长发后飘，披紫色羽衣，着红色羽裙，立于云端，双手持节。就此老者，孙作云考为方士。[6]笔者认为此即汉代艺术中常见的羽人，即仙。《楚辞·远游》："仍羽人于丹丘兮，留不死之旧乡。"王逸注："《山海经》言：有羽人之国，不死之民。或曰：人得道，身生毛羽也。"[7]《论衡·无形篇》："图仙人之形，体生毛，臂变为翼，行于云，则年增矣；千岁不死，此虚图也。"[8]作为神仙世界的使者，其被绘于脊顶壁画前部，显然具有引领墓

[1] 洪兴祖：《楚辞补注》，第28页。
[2] 同上书，第170页。
[3] 《淮南子》，第27页，《诸子集成》七。
[4] 《汉书》卷六，中华书局，1962年，第193页。
[5] 《淮南子》，第37页，《诸子集成》七。
[6] 孙作云：《洛阳西汉卜千秋墓壁画考释》，第20—21页。
[7] 洪兴祖：《楚辞补注》，第167页。
[8] （汉）王充：《论衡》，第15页，《诸子集成》七。

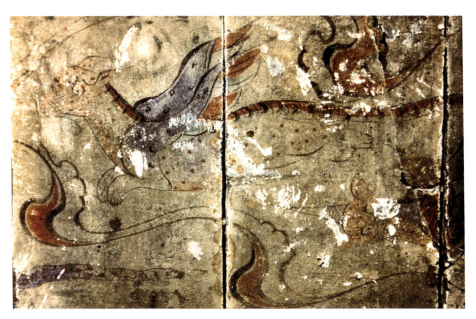

图 10　蜚廉

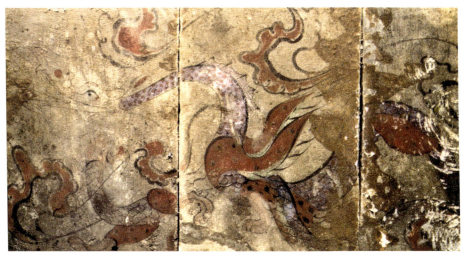

图 11　青龙

图 12　持节仙人

主升仙之意（图12）。

脊顶前端十八号砖上绘一满月，内有桂树和蟾蜍，轮外绘四朵火焰纹（图13）。十九号砖上绘人首龙身神，女相，面对月。月，常见于汉画，标识阴。《吕氏春秋·精通》："月也者，群阴之本也。"[1]《说文解字》："月，阙也，大阴之精。"[2]

[1]《吕氏春秋》，第92页，《诸子集成》六。
[2]（汉）许慎撰，（清）段玉裁注：《说文解字注》，浙江古籍出版社，1998年，第313页。

图 13　月　　　　　　　　　　　　　图 14　阴神

《淮南子·精神训》："日中有踆乌，而月中有蟾蜍。"[1] 月旁人首龙身神，学者皆曰女娲。[2] 笔者认为此人首龙身神与三号砖人首龙身神对应，两神分居画面东西两端，并分别与日月关联，构成阴阳对偶关系。故，其非女娲，而是阴神（图14）。

脊顶最东端二十号砖上绘彩云，其线条与相邻一砖没有衔接，完全独立，推测其可能是建构墓室时临时补配，图像与脊顶壁画整体设计似无必然关联。

关于脊顶壁画的图像程序和表达意图，学者意见不一。简报认为图像顺序应该是从东（外）向西（里）展开，表明了古人对太阳自东向西运行的认识。[3] 王元化认为图像顺序应是从西向东，即从内向外发展，背阳向阴而动，表示墓主夫妇已死，正在飞升。[4] 王昆吾认为日西月东，动物由西向东的趋奔，

[1]《淮南子》，第 100 页，《诸子集成》七。
[2] 洛阳博物馆：《洛阳西汉卜千秋壁画墓发掘简报》，第 9 页；孙作云：《洛阳西汉卜千秋墓壁画考释》，第 18 页；林巳奈夫：《对洛阳卜千秋墓壁画的注释》，第 93—99 页。
[3] 洛阳博物馆：《洛阳西汉卜千秋壁画墓发掘简报》，第 8—9 页。
[4] 王元化：《卜千秋墓壁画试探》，《文学沉思录》，上海文艺出版社，1983 年，第 165—166 页。

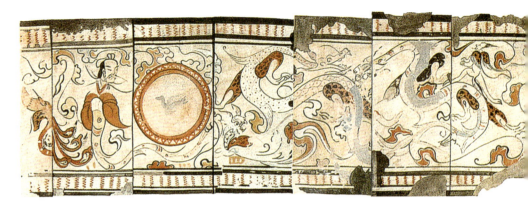

图 15　河南洛阳浅井头西汉壁画墓脊顶壁画（摹本），洛阳古代艺术博物馆藏

展示了冥间天体由西向东的运行。[1]这些解释符合汉代人的观念吗？着实令人怀疑。

若细读该墓脊顶壁画，同时参照同时代洛阳浅井头汉墓脊顶壁画（图15），笔者发现其图像排布本身可能存在一些问题，即二、三号砖（日、阳神）和十八、十九号砖（月、阴神）有倒置之嫌，阴阳关系似错位。浅井头墓为南北向，面南，脊顶壁画内容与卜千秋墓类似，但月和阴神位于脊顶后端，即北端，日和阳神位于前端，即南端，四方神灵居间，图像由内向外，即由阴向阳发展，理路非常清晰。这种由内向外，从阴向阳展开的顺序似乎更符合汉代人的生死观念，即表达墓主从死向生的过渡。卜千秋墓脊顶壁画这种图像错位现象并非个案，常见于汉代画像石、画像砖墓，其或可引发出一个普遍问题，即对墓葬壁画的释读，需要谨慎考察，否则会被误导，从而对当时知识、思想和信仰产生误读。该壁画墓或许提供了一个启示，即图像结构的辨析在墓葬壁画研究中是一个不容忽视的问题。

[1] 王昆吾：《论古神话中的黑水、昆仑与蓬莱》，《中国早期艺术与宗教》，东方出版中心，1998年，第95页。

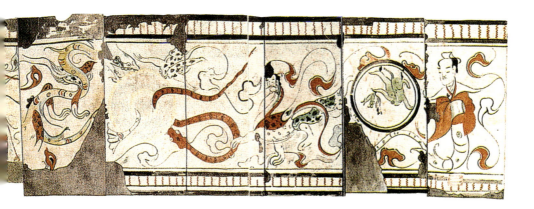

附记：原文《洛阳卜千秋墓墓室壁画的再探讨》，刊发于《故宫博物院院刊》2000年第6期。本次收录补充了学术界新的研究成果，并对原文做了大幅调整和修正，甚至颠覆了原有一些看法和观点。

洛阳金谷园新莽墓壁画图像释读

　　河南洛阳金谷园新莽壁画墓发现于1978年,是一座空心砖和小砖混筑墓,由甬道、前室、后室、东耳室、甬道耳室组成。壁画分布于甬道、前室和后室。甬道壁画脱落严重,左壁约略可见一人,作挥剑状,上题"门奴名□"四字,右壁图像漫漶不可辨识。前室为穹隆顶结构,四壁及室顶均有壁画,四壁绘仿木结构的立柱、檐枋和栏额;室顶绘角梁和藻井,藻井内可见日、月图像,藻井周围的穹隆顶上绘彩云,云中点缀仙鹤、神禽。后室为仿木结构的脊顶斜坡墓室。除柱斗上绘兽面外,主要壁画绘于脊顶平棋凹入处、柱斗之间的壁眼部位,皆为一砖一画,脊顶平棋凹入处4幅,东、西、北壁眼部位各4幅,共16幅。[1](图1、图2)

　　1985年刊发的由徐治亚执笔的发掘简报就该墓壁画图像进行了初步释读。[2]同年,苏健在一篇论文中也谈到该墓后室脊顶壁画,并就日、月间两砖图像做了较详细的考释。[3]此后,黄明兰、郭引强《洛阳汉墓壁画》一书中也涉及该墓

[1] 洛阳博物馆:《洛阳金谷园新莽时期壁画墓》,《文物参考资料丛刊》九,1985年,第163—173页。

[2] 洛阳博物馆:《洛阳金谷园新莽时期壁画墓》,第169—171页。

[3] 苏健:《汉画中的神怪御蛇和龙璧图考》,《中原文物》1985年第4期,第81—88页。

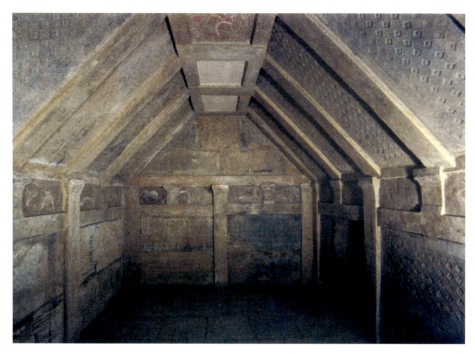

图 1 墓室内景，河南洛阳金谷园新莽壁画墓，洛阳古代艺术博物馆

图 2 金谷园新莽墓壁画砖分布图，采自洛阳博物馆：《洛阳金谷园新莽时期壁画墓》，《文物参考资料丛刊》九，1985 年

壁画图像的认定。[1] 上述学者就该墓后室壁画部分图像的考释有一定道理，但未洞察到壁画配置的内在理路，就其整体思想性缺乏明确认识。鉴于此，笔者结

[1] 黄明兰、郭引强编著:《洛阳汉墓壁画》，文物出版社，1996 年，第 105—107 页。

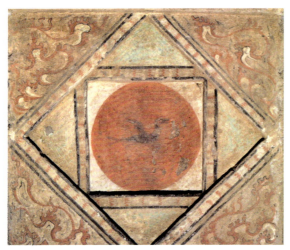
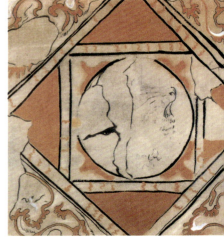

图 3 日 图 4 月（摹本）

合文献，重新检视这座壁画墓，就后室壁画的图像配置及思想意涵进行再读。

后室脊顶平棋凹入处嵌有 4 块壁画砖，从南（外）向北（内）依次为日、二龙穿璧、神灵穿璧、月。日中有金乌，月中有蟾蜍、桂树。中间近日的一砖，画面上下左右各绘一枚谷纹璧，上方璧好中填朱。画面两侧各绘一龙，龙躯穿于左右两枚璧好中，龙首相对，口衔上方的璧。两龙均以墨线绘体，勾鳞，鳞上点朱，龙腿、口、眼部涂朱彩，腿部朱彩上又描出黑色斑纹。周围绘红色流云，画面极富流动感。两龙形象有别，一有角，一无角，似雌雄之别。近月一砖的画面上下左右同样绘四枚璧，其间穿绕着青龙、朱雀、白虎、蛇以及一人首龙尾神。人首龙尾神位于画面右侧，以浮雕加彩绘形式表现，其手拽青龙。

日、月分居南北两端，代表阳、阴（图3、图4）。近日一砖上的二龙穿璧图像，简报、《洛阳汉墓壁画》、苏健皆认为表现太一，分别冠以"太乙图""太一阴阳图""龙璧太一图"。至于为何释其为太一，简报、《洛阳汉墓壁画》皆未具体说明。苏健据《史记·封禅书》相关记载，认为其如同汉代"灵旗"上所

绘的"太一锋",并释上方璧好中涂朱之璧代表太一,故称"龙璧太一图"[1]。近月一砖上的神灵穿璧图像,上述学者根据画面内容和布局结构,皆认为表现的是后土,曰"天地图"或"后土制四方图"。

下面我们就分析一下这两块砖上的图像。近日一砖上的图像是否为太一?辨别之,首先要明确太一何许神也。《史记·封禅书》:"天神贵者太一"。[2]《史记·天官书》:"中宫天极星,其一明者,太一常居也。"张守节《正义》:"泰一,天帝之别名也。刘伯庄云:'泰一,天神之最尊贵者也。'"[3]《吕氏春秋·大乐》:"太一出两仪,两仪出阴阳。阴阳变化,一上一下,合而成章。……万物所出,造于太一,化于阴阳。"[4]《吕氏春秋·大乐》:"道也者,至精也。不可为形,不可为名。强为之,谓之太一。"[5]可见,太一即天的代表,道的化身,是至高无上的尊神。其次,要了解汉代艺术中通常是如何表现太一的。《史记·封禅书》:"其秋,为伐南越,告祷太一。以牡荆画幡日月北斗登龙,以象太一三星,为太一锋,命曰'灵旗'。"裴骃《集解》:"徐广曰:《天官书》曰天极星明者,太一常居也。斗口三星曰天一。'"[6]《史记·孝武本纪》裴骃案:"晋灼曰:'画一星在后,三星在前为太一锋也。'"[7]所谓"灵旗",未见汉代实物资料,具体状况如何,不可知。1972年陕西户县朱家堡出土一件东汉阳嘉二年(133)镇墓瓶,

[1] 苏健认为:"此图中的四苍璧,上方璧好中特涂以朱色,当代表太一,亦即谓'紫宫天皇(太一)耀瑰宝之所理也'。而周围璧内则象征北斗,余三璧为三星,即谓'太一锋'。二龙,正是上述的'登龙',雌雄以示阴阳。至于日、月,因已另绘,图中便省略了。倘若这种判断无误,那么汉代的'灵旗'或以前的'旂旗'上所画的日、月、北斗、三辰,也决非简单地绘几个圈点来表示'太一'图,而可能也是采取象征化的手法,用苍璧来代替。不过,此墓中的龙璧太一图非属'灵旗',而是同甘泉宫中的'太一'图一样,为被祈祷的图象。"苏健:《汉画中的神怪御蛇和龙璧图考》,第85页。
[2]《史记》卷二八,中华书局,1982年,第1386页。
[3]《史记》卷二七,第1289、1290页。
[4]《吕氏春秋》,第46页,国学整理社:《诸子集成》六,中华书局,1954年。
[5] 同上书,第47页。
[6]《史记》卷二八,第1395页。
[7]《史记》卷一二,第471页。

瓶上见有Y符箓，[1]有学者认为此即代表天极一星在后、天一三星在前的"太一锋"。[2]另外，似为太一的汉代图像还见有几例，如湖南长沙马王堆一号汉墓非衣帛画上端列显日月之间、凌驾日月之上的人首龙尾神，再如山东嘉祥东汉武氏祠前石室顶石上坐于斗车中的人物，还有河南南阳麒麟岗东汉画像石墓顶石上位居南斗六星、北斗七星以及怀揽日月的阴阳神之间并被青龙、白虎、朱雀、玄武四神环绕着的头戴三叉冠的人物。有学者考上述形象为太一，[3]从中可见，不论是人首龙尾状，还是真实人物造型，太一皆为人格化形象。金谷园新莽墓脊顶近日一砖上的二龙穿璧图像既非星象图式，亦非人格化形象，释其为太一，缺乏理据，颇为牵强，不妥。再者，若释近日一砖上的图像为太一，而近月一砖上的图像为后土，两者也不匹配。因为太一为至尊天神，后土为中央地祇，非同一系统中的神祇。综上，笔者不认同近日一砖上的图像为太一。

笔者认为该墓后室脊顶日、月之间两块砖上的图像当为五行中的中央神祇。那么五行中有哪些中央神祇呢？黄帝、后土、黄龙即是。从具体图像着眼，近日一砖上除四枚璧外，主体图像是二龙，表现非常直白，故释其为中央黄龙或许更为贴切。倘若如此，释近月一砖上的图像为后土则顺理成章，四枚璧及穿璧的青龙、朱雀、白虎、蛇代表东、南、西、北四方，手拽青龙的浮雕状人首龙尾神即后土，画面象征着中央黄帝之佐后土对四方的统辖。《左传·昭公二十九年》："土正曰后土。……共工氏有子曰句龙，为后土。"[4]《国语·鲁语上》："共工氏之伯九有也，其子曰后土，能平九土。"韦昭注："其子，共工之裔子句龙也，佐黄帝为土官。"[5]《淮南子·时则训》："中央之极……黄帝、后土之所司

[1] 焦振西：《陕西户县的两座汉墓》，《考古与文物》1980年第1期，第44—48页。

[2] 王育成：《东汉道符释例》，《考古学报》1991年第1期，第49页。

[3] 贺西林：《从长沙楚墓帛画到马王堆一号汉墓漆棺画与帛画——早期中国墓葬绘画的图像理路》，《艺术史研究》第五辑，中山大学出版社，2003年，第143—168页；王煜：《汉代太一信仰的图像考古》，《中国社会科学》2014年第3期，第181—203页。

[4] （晋）杜预：《春秋经传集解》三，上海古籍出版社，1988年，第1576页。

[5] 徐文诰：《国语集解》，中华书局，2002年，第155页。

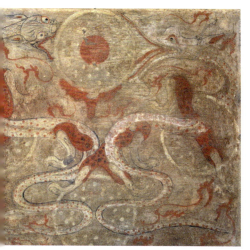 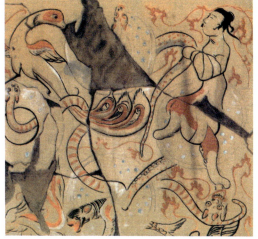

图 5　黄龙穿璧　　　　　　　　　图 6　后土制四方（摹本）

者，万二千里。"[1]《礼记·月令》："季夏之月……中央土，其日戊巳，其帝黄帝，其神后土。"[2]《淮南子·天文训》："中央土也，其帝黄帝，其佐后土，执绳而制四方，其神为镇星，其兽黄龙。"[3] 文献表明，黄龙、后土皆为五行系统中的中央神祇，黄龙为中央之兽，后土为中央之神（佐）。故，脊顶位居日、月之间两块壁画砖上的核心图像当是黄龙穿璧和后土制四方，在此表达五行观念中的中央（图5、图6）。

后室东、西、北三壁柱斗之间的壁眼处各嵌 4 块壁画砖，共 12 块。简报释东壁 4 块砖上的图像分别为"句芒像""蓐收像""凤鸟像""凰鸟像"；西壁 4 块砖为"太白星和白虎像""岁星和青龙像""飞廉像""荧惑、轩辕二星像"；北壁 4 块砖为"祝融像""玄冥像""玄武像""辰星和天马像"。《洛阳汉墓壁画》一书称东壁 4 块砖图像分别为"东方句芒图""西方蓐收图""凤鸟图""凰鸟图"；西壁 4 块砖为"太白白虎图""岁星苍龙图""荧惑黄龙图""箕星飞廉图"；

[1]《淮南子》，第 84 页，《诸子集成》七。
[2]《礼记正义》，（清）阮元校刻：《十三经注疏》，中华书局，1980 年，第 1370—1372 页。
[3]《淮南子》，第 37 页，《诸子集成》七。

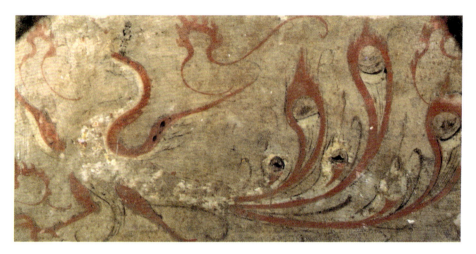

图 7　句芒

北壁 4 块砖为"南方祝融图""北方玄冥图""水神玄武图""天马辰星图"。

结合脊顶图像综合判断,后室三壁壁画配置亦属五行图式范畴,图像为五行系统中的四方之神(佐)和四方之兽,并未表现所谓的星神。那么五行系统中有星神吗?《淮南子·天文训》言有,分别是中央镇星、东方岁星、南方荧惑、西方太白、北方辰星,但箕星并不在此列。再者,与五方星神匹配对应的五方之兽是中央黄龙、东方青龙、南方朱鸟、西方白虎、北方玄武。简报和《洛阳汉墓壁画》所言星神混杂无序,不合章法,与文献载述不符,恐难成立。

东壁南段两砖,分别绘东方句芒、西方蓐收,两神隔柱相对。句芒人面鸟身,戴冠,昂首展翅,立于云中。其形象以墨线勾绘,然后施朱、绿两主色(图 7)。句芒为东方太暤帝之佐,主春木神。《墨子·明鬼下》:"昔者郑穆公,当昼日中处乎庙。有神入门而左,鸟身,素服三绝,面状正方。郑穆公见之,乃恐惧奔。神曰:'无惧,帝享女明德,使予锡女寿,十年有九;使若国家蕃昌,子孙茂,毋失郑。'穆公再拜稽首曰:'敢问神名?'曰:'予为句芒。'"[1]《山海经·海外东经》:"东方句芒,鸟身人面,乘两龙。"郭璞注:"木神也;方

[1] (清)孙诒让:《墨子间诂》,第 141—142 页,《诸子集成》四。

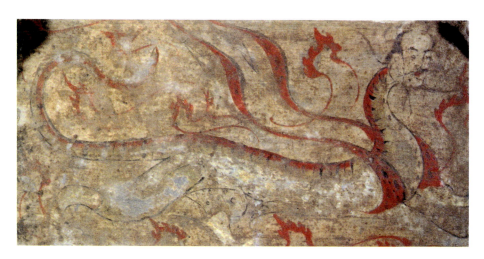

图 8　蓐收

面素服。"[1]《楚辞·远游》:"撰余辔而正策兮,吾将过乎句芒。"王逸注:"就少阳神于东方也。"[2]《礼记·月令》:"孟春之月……其帝大皞,其神句芒。"郑玄注:"此苍精之君,木官之臣。"[3]《吕氏春秋·孟春》:"孟春之月……其帝太皞,其神句芒。"高诱注:"句芒,少皞氏之裔子曰重,佐木德之帝,死为木官之神。"[4]《淮南子·时则训》:"东方之极……太皞、句芒之所司者,万二千里。"[5]《淮南子·天文训》:"东方木也,其帝太皞,其佐句芒,执规而治春。"[6]

蓐收人面虎身,戴冠,蓄须,浓眉朱唇,面似老者,身生双翼,四肢粗壮,长尾上扬,疾行于彩云间。其形象也是以墨线勾体,背、尾、翼填朱彩,并点黑色斑纹(图8)。蓐收为西方少皞帝之佐,主秋金神。《左传·昭公

[1]　袁珂:《山海经校注》,上海古籍出版社,1980年,第265—266页。
[2]　(宋)洪兴祖:《楚辞补注》,中华书局,1983年,第170页。
[3]　《礼记正义》,《十三经注疏》,第1352—1353页。
[4]　《吕氏春秋》,第1页,《诸子集成》六。
[5]　《淮南子》,第83—84页,《诸子集成》七。
[6]　同上书,第37页。

二十九年》:"金正曰蓐收……少皞氏有四叔,曰重,曰该,曰修,曰熙,实能金木及水。使重为句芒,该为蓐收,修及熙为玄冥。"[1]《国语·晋语》:"虢公梦在庙,有神人面白毛虎爪,执钺立于西阿之下。……觉,召史嚚占之,对曰:'如君之言,则蓐收也,天之刑神也。'"[2]《山海经·海外西经》:"西方蓐收,左耳有蛇,乘两龙。"郭璞注:"金神也;人面、虎爪、白毛、执钺。"[3]《礼记·月令》:"孟秋之月……其帝少皞,其神蓐收。"郑玄注:"此白精之君,金官之臣。……蓐收,少皞氏之子,曰该,为金官。"[4]《吕氏春秋·孟秋》:"孟秋之月……其帝少皞,其神蓐收。"高诱注:"少皞氏裔子曰该,皆有金德,死托祀为金神。"[5]《淮南子·时则训》:"西方之极……少皞、蓐收之所司者,万二千里。"[6]《淮南子·天文训》:"西方金也,其帝少昊,其佐蓐收,执矩而治秋。"[7]

东壁北段两砖各绘一朱鸟,两朱鸟隔柱相望。朱鸟短躯、修颈、长尾,一为雁首,一为雀首,似雌雄之别(图9、图10)。朱鸟墨勾朱绘,周饰红色流云,两幅画面均为红色基调。朱鸟即朱雀,朱,赤也,象火,为五行中南方之兽。《淮南子·天文训》:"南方火也,其帝炎帝,其佐朱明,执衡而制夏。其神为荧惑,其兽朱鸟。"[8]

西壁南段相对两砖,其中一砖上绘一昂首、扭躯、翘尾的巨龙。龙身披鳞甲,升腾于彩云中。龙背立一朱目鸟翼、长发后飘、形象怪异的人。此人裸上

[1] 杜预:《春秋经传集解》三,第1576页。
[2] 徐文诰:《国语集解》,第283页。
[3] 袁珂:《山海经校注》,第227页。
[4] 《礼记正义》,《十三经注疏》,第1372页。
[5] 《吕氏春秋》,第65页,《诸子集成》六。
[6] 《淮南子》,第84—85页,《诸子集成》七。
[7] 同上书,第37页。
[8] 同上。

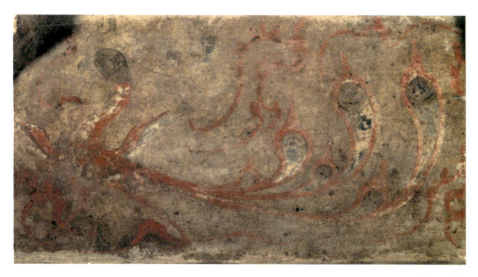

图 9　朱鸟

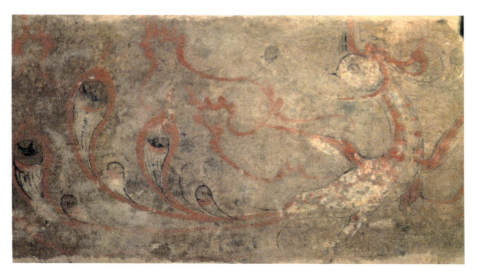

图 10　朱鸟

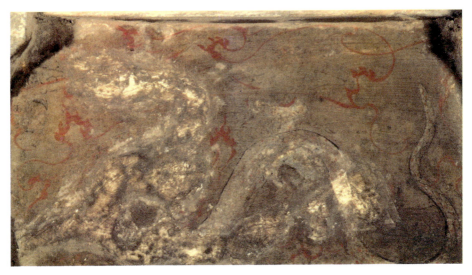

图 11 羽人驭青龙

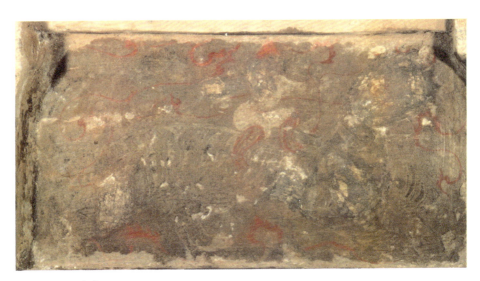

图 12 羽人驭白虎

身，下穿白色短裤，束红腰带，双手执辔，作驭龙状。（图 11）相对的另一砖上绘一昂首翘尾，奔走于云间的猛虎。虎背上骑一人，人面模糊不清。此人头戴红帽，着白衣红裤，腰系红带，双手执辔，作驾虎状。（图 12）笔者认为青龙、

白虎分别为五行中的东方、西方之兽，驭龙、驭虎的怪异之人非岁星、太白，而是羽人。

西壁北段隔柱相对的两砖各绘一神兽。南侧神兽，头似虎，躯尾似豹，肩生双翼，奔走于红云间，体态矫健灵动。神兽身生鳞甲，颈、躯、尾、前肢局部涂朱、点黑，身上还有红色斑点。（图13）北侧神兽与南侧的相似，但双肩无翼。其虎首，身生鳞甲，带红色斑点，腿根涂朱，周围饰红色流云。此神兽背上立一鸟首人身、肩生双翼的怪异之人。其赤目，裸上体，下穿红裤，腰系绿带，一足踏于神兽背上，作驭兽状。（图14）这两块砖上的神兽似龙非龙，似虎非虎，形象介于龙虎之间，不易辨识，但可以肯定的是北侧神兽背上站立的怪异之人不是荧惑，而是羽人。

北壁东端砖上绘祝融，其人面虎身，肩生双翼，回首、甩尾、举翼，作奔走状。祝融面目已模糊不清，翼、背、尾涂朱，腹、足部绘黑斑红点。（图15）祝融，一作朱明，南方炎帝之佐，主夏火神。《山海经·海外南经》："南方祝融，兽身人面，乘两龙。"郭璞注："火神也。"[1]《左传·昭公二十九年》："火正曰祝融。"[2]《礼记·月令》："孟夏之月……其帝炎帝，其神祝融。"郑玄注："此赤精之君，火官之臣……祝融，颛顼氏之子，曰黎，为火官。"[3]《吕氏春秋·孟夏》："孟夏之月……其帝炎帝，其神祝融。"高诱注："祝融，颛顼氏后，老童之子吴回也，为高辛氏火正，死为火官之神。"[4]《淮南子·时则训》："南方之极……赤帝、祝融之所司者，万二千里。"[5]《淮南子·天文训》："南方火也，其帝炎帝，其佐朱明（高诱注："旧说云祝融。"），执衡而治夏。"[6]《白虎通·五行》："时为

[1] 袁珂：《山海经校注》，第206页。
[2] 杜预：《春秋经传集解》三，第1576页。
[3] 《礼记正义》，《十三经注疏》，第1364页。
[4] 《吕氏春秋》，第34页，《诸子集成》六。
[5] 《淮南子》，第84页，《诸子集成》七。
[6] 同上书，第37页。

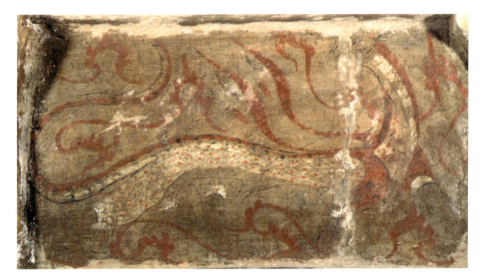

图 13　虎首翼兽

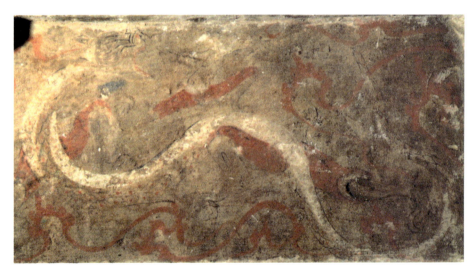

图 14　羽人驭兽

夏,夏之言大也。位在南方,其色赤……其帝炎帝,炎帝者,太阳也。其神祝融,属续也,其精朱鸟,离为鸾故。"[1]图像与文献记载吻合。

[1]（清）陈立撰,吴则虞点校:《白虎通疏证》,中华书局1994年,第177页。

北壁中部两砖绘玄冥、玄武。玄冥人面、兽身、鸟翼，举翅翘尾，作飞奔状。其面似老者，乌发、朱唇、长颈。颈背、翼、胸局部涂朱、点墨，腹部为黑底白斑，后腿部则绘墨绿色斑纹，足爪部描出黑毛。（图16）玄冥，北方颛顼帝之佐，主冬水神。《左传·昭公二十九年》："水正曰玄冥。"[1]《礼记·月令》："孟冬之月……其帝颛顼，其神玄冥。"郑玄注："此黑精之君，水官之臣……玄冥，少皞氏之子，曰修，曰熙，为水官。"[2]《吕氏春秋·孟冬》："孟冬之月……其帝颛顼，其神玄冥。"高诱注："玄冥，官也，少昊氏之子，曰循，为玄冥师，死祀为水神。"[3]《淮南子·时则训》："北方之极……颛顼、玄冥之所司者，万二千里。"[4]《淮南子·天文训》："北方水也，其帝颛顼，其佐玄冥，执权而治冬。"[5]

玄武形象为龟蛇合体，龟仰首前行，蛇回首绕于龟身。龟、蛇均以墨线勾勒，再施彩绘。画面漫漶，色彩难辨，唯红色流云依然醒目。（图17）玄武为五行中北方之兽。《楚辞·远游》："时暧曃其矘莽兮，召玄武而奔属。"王逸注："呼太阴神使承卫也。"洪兴祖补注："《礼记》曰：'行前朱鸟，而后玄武。二十八宿，北方为玄武。'说者曰：'玄武，谓龟蛇。位在北方，故曰玄；身有鳞甲，故曰武。'蔡邕曰：'北方玄武，介虫之长。'《文选》注云：'龟与蛇交，曰玄武。'"[6]《后汉书·王梁传》："玄武水神之名。"李贤等注："玄武，北方之神，龟蛇合体。"[7]《淮南子·天文训》："北方水也，其帝颛顼，其佐玄冥，执权而治冬。

[1] 杜预：《春秋经传集解》三，第1576页。

[2] 《礼记正义》，《十三经注疏》，第1380页。

[3] 《吕氏春秋》，第94页，《诸子集成》六。

[4] 《淮南子》，第85页，《诸子集成》七。

[5] 同上书，第37页。

[6] 洪兴祖：《楚辞补注》，第171页。

[7] 《后汉书》卷二二，中华书局，1965年，第774页。

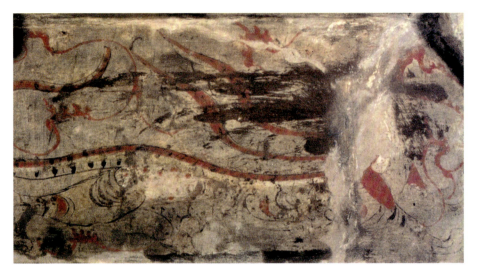

图 15 祝融

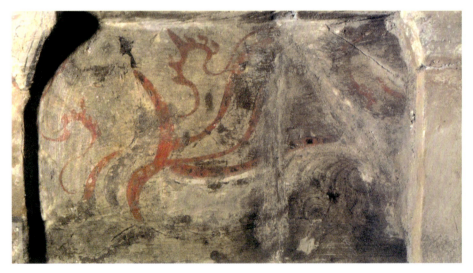

图 16 玄冥

其神为辰星,其兽玄武。"[1]

北壁西端砖上绘一马、一人。马居左,形象较大,人在右,形象略小。马

[1]《淮南子》,第37页,《诸子集成》七。

图 17　玄武

图 18　羽人戏天马

生双角，弓背，低头，举蹄作行走状。马以墨线勾画，内施白、紫两色。其腹部绘圆圈纹，臀部描出稀疏的细毛。人赤目，大耳出颠，身生毛羽，长发后飘，穿绿裤，立于马旁，手援马角。（图18）马位于红色云端，可视为天马。《汉书·礼乐志》录《天马歌》："太一况，天马下……霑浮云，晻上驰。""天马徕，开远

门,竦予身,逝昆仑。天马徕,龙之媒,游阊阖,观玉台。"[1]天马旁之人非辰星,当是羽人,图像为羽人戏天马。

从以上分析可以看出,洛阳金谷园新莽壁画墓后室壁画以日月标识阴阳,以后土、句芒、祝融、蓐收、玄冥五方之神(佐)和黄龙、青龙、朱雀、白虎、玄武五方之兽来体现五行,同时配以羽人驭龙、羽人驾虎、羽人戏天马等图像象征升仙,图像配置系统,理路清晰,直观地表达了汉代阴阳五行思想。

附记:现存洛阳古代艺术博物馆的金谷园新莽壁画墓北壁祝融、玄冥两砖位置与发掘简报文字描述和示意线图不符,当是墓室搬迁复原中出现错置。原文《洛阳金谷园新莽墓壁画释读》,刊发于陈江风主编:《汉文化研究》,河南大学出版社,2004年。本次收录补充了相关考古资料,充实了分析论证环节,观点和结论与原文同,未有改变。

[1]《汉书》卷二二,中华书局,1962年,第1060—1061页。

"祁连山"的迷雾

西汉霍去病墓的再思考

陕西兴平汉武帝茂陵以东约一公里处，耸立着一座奇特的土丘，土丘上下散落着许多大石和石雕，很像一座小山。其南侧立有一通石碑，立于清乾隆四十一年（1776），题刻"汉骠骑将军大司马冠军侯霍公去病墓"，陕西巡抚毕沅书（图1）。这就是当今大家公认的霍去病墓。

20世纪早期，西方和日本汉学家接踵而至，开启了对霍去病墓现代意义上的调查研究。1914年法国汉学家组团对中国川陕古迹进行了实地考察，在随后发表的调查报告中，谢阁兰（Victor Segalen）详述了霍去病墓。[1] 1923年，让·拉蒂格（Jean Lartigue）也踏访了该遗址，并著有论文。[2] 1924年美国汉学家毕安祺（Carl W. Bishop）接续而来，撰写了考察报告。[3] 之后，卡尔·亨

[1] Victor Segalen, "Premier Exposé des Résultats Archéologiques Obtenus Dans la Chine Occidentale Par la Mission Gilibert de Voisins, Jean Lartigue et Victor Segalen (1914)", *Journal Asiatique*, Paris, 1915, pp.471-473; Victor Segalen, "Recent Discoveries in Ancient Chinese Sculpture", *Journal of the North-China Branch of the Royal Asiatic Society*, vol.48, Shanghai, 1917, pp.153-155; Victor Segalen, Gilbert de Voisins et Jean Lartigue, *Mission Archéologique en Chine (1914)*, 1: *L'art funéraire a L'époque des Han*, Paris: Paul Geuthner, 1935, pp.33-43.

[2] Jean Lartigue, "Au Tombeau de Houo K'iu-ping", *Artibus Asiae*, 1927, No.2, pp.85-94.

[3] Carl W. Bishop, "Notes on the Tomb of Ho Ch'u-ping", *Artibus Asiae*, 1928-1929, No.1, pp.34-46.

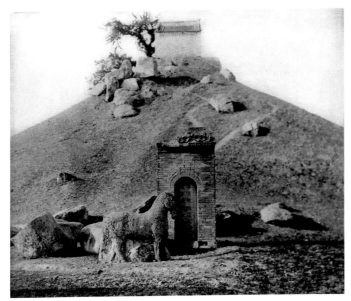

图1 霍去病墓,清乾隆四十一年(1776)陕西巡抚毕沅书,兴平知县顾声雷立碑

兹(Carl Hentze)、海因里希·格吕克(Heinrich Glück)、约翰·福开森(John C. Ferguson)、水野清一等多位汉学家亦相继发表论文。[1] 除专论外,喜龙仁(Osvald Sirén)、亨利·达尔德奈·蒂泽克(Henri D'Ardenne Tizac)、桑原骘藏、足立喜六在相关著作中对此也有简要载述。[2] 20世纪30年代,国人马子云、藤固对霍去病墓及其石雕进行过考察著录。[3] 20世纪50年代至今,对茂陵及霍去

[1] Carl Hentze, "Les Influences Etrangeres Dans le Monument de Houo-K'iu-ping", *Artibus Asiae*, 1925-1926, No.1, pp.31-36; Heinrich Glück, "Die Entwicklungsgeschichtliche Stellung des Grabmales des Huo Kiu-ping", *Artibus Asiae*, 1927, No.1, pp.29-41; John C. Ferguson, "Tomb of Ho ch'ü-ping", *Artibus Asiae*, 1928-1929, No.4, pp.228-232;水野清一:「前漢代に於ける墓飾石彫の一群に就いて——霍去病の墳墓」,『東方學報』(京都版)第三册,1933年,324—350頁。

[2] Osvald Sirén, *Histoire des Arts Anciens de la Chine, tome 3, La Sculpture*, Paris et Bruxelles, Les Editions G.Van Oest, 1930, pp.6-7; Henri D'Ardenne Tizac, *La Sculpture Chinoise*, Paris, 1931, pp.30-34;[日]桑原骘藏:《考史游记》,张明杰译,中华书局,2007年,第61页;足立喜六:『長安史蹟の研究』,東京:東洋文庫,1933年,99頁。

[3] 马子云:《西汉霍去病墓石刻记》(写于1933年),《文物》1964年第1期,第45—46页;滕固:《霍去病墓上石迹及汉代雕刻之试察》,《金陵学报》第四卷第二期,1934年,第143—156页。

病墓的调查和研究不曾间断。考古工作者对茂陵及其附属遗迹进行过两次大规模调查勘探，并发表了简报和报告。[1]此外，顾铁符、王子云、陈直、傅天仇、杨宽、刘庆柱、李毓芳、何汉南、安·帕卢丹（Ann Paludan）、陈诗红、林梅村等学者就此皆有讨论。[2]回顾百年学术史，学者们通过调查勘探、著录考证、分析阐释等方式，就霍去病墓及其石雕的礼仪规制、渊源与风格、思想性等问题进行了全面、深入的研究。

上述所有讨论皆基于同一个前提，即认定毕沅题字立碑的那座小山丘就是霍去病墓。也正是基于同一前提，绝大部分的讨论都把这座小山丘的特殊形制及其石雕的思想性归结为纪功，唯水野清一指出其除纪功性外，可能还隐含着另一层象征意义，即与神仙思想有关。水野清一这一洞见虽然同样基于上述前提，但为重新检讨这座小山丘的功能、思想性及其可能的属性提供了重要线索和启示，寻着这条线索，我们或许会有新的思考。

霍去病墓的最早记载见于《史记》，《史记·卫将军骠骑列传》："骠骑将军……元狩六年而卒。天子悼之，发属国玄甲军，陈自长安至茂陵，为冢象祁连山。"[3]《汉书·霍去病传》："去病……元狩六年薨。上悼之，发属国玄甲，军

[1] 陕西省文物管理委员会：《陕西兴平县茂陵勘查》，《考古》1964年第2期，第86—89页；咸阳市文物考古研究所：《汉武帝茂陵钻探调查简报》，《考古与文物》2007年第6期，第23—30页；咸阳市文物考古研究所编著：《西汉帝陵钻探调查报告》，文物出版社，2010年，第43—72页。

[2] 顾铁符：《西安附近所见的秦汉雕塑艺术》，《文物参考资料》1955年第11期，第3—11页；王子云：《西汉霍去病墓石刻》，《文物参考资料》1955年第11期，第13—18页；陈直：《陕西兴平县茂陵镇霍去病墓新出土左司空石刻题字考释》，《文物参考资料》1958年第11期，第63页；傅天仇：《陕西兴平霍去病墓前西汉石雕艺术》，《文物》1964年第1期，第40—44页；杨宽：《中国古代陵寝制度史研究》，上海古籍出版社，1985年，第72页；刘庆柱、李毓芳：《西汉十一陵》，陕西人民出版社，1987年，第47—68页；何汉南：《霍去病冢及石刻》，《文博》1988年第2期，第20—24页；Ann Paludan, *The Chinese Spirit Road: The Classical Tradition of Stone Tomb Statuary*, New Haven and London: Yale University Press, 1991, pp.17-27；陈诗红：《霍去病墓及其石雕的几个问题》，《美术》1994年第3期，第85—89页；林梅村：《秦汉大型石雕艺术源流考》，《古道西风——考古新发现所见中西文化交流》，生活·读书·新知三联书店，2000年，第99—165页。

[3]《史记》卷一一一，中华书局，1982年，第2939页。

陈自长安至茂陵，为冢象祁连山。"[1]《汉纪·孝武皇帝纪》也见类似记载。[2] 关于石雕的最早记载见于《史记·卫将军骠骑列传》唐司马贞《索隐》引姚氏案，曰："冢在茂陵东北，与卫青冢并。西者是青，东者是去病冢。上有竖石，前有石马相对，又有石人也。"[3] 亦见于《汉书·霍去病传》颜师古注，曰："在茂陵旁，冢上有竖石，冢前有石人马者是也。"[4] 此外，唐《元和郡县志》、宋《太平寰宇记》《长安志》、清《关中胜迹图志》《兴平县志》《陕西通志》等历代文献皆有关于霍去病墓或石雕的简略记载，内容多袭《史记》《汉书》及其相关注解。[5] 其中清乾隆四十二年（1777）修《兴平县志》记载，乾隆四十一年（1776）时任兴平知县顾声雷请陕西巡抚毕沅题字立碑，以官方名义正式确认前述小山丘为霍去病墓。[6]

在整个茂陵陵区中，唯毕沅题字立碑的土丘上下散落有许多大石块，其外观最具"山"形，并且上下还存有多件大型石雕，其中包括"马踏匈奴"石雕。这座土丘所处方位、状貌及个别石雕的题材和象征性与相关文献记载吻合，故此人们不仅自然而然，而且理所当然地认为这座小山丘就是霍去病墓。直至今日大家提到茂陵陵区的其他土冢可以说"传为金日磾墓""毕沅所谓的霍光墓"，然而但凡提及霍去病墓，皆肯定之。若详察历代文献，并观照近年来考古钻探和发掘简报，笔者发现该知识的形成缺乏逻辑关联，迷雾重重。

[1]《汉书》卷五五，中华书局，1962年，第2489页。

[2]（汉）荀悦：《汉纪》，张烈点校：《两汉纪》，中华书局，2002年，第221页。

[3]《史记》卷一一一，第2940页。

[4]《汉书》卷五五，第2489页。

[5]（唐）李吉甫：《元和郡县志》卷二；（宋）乐史：《太平寰宇记》卷二十七；（宋）宋敏求：《长安志》卷十四；（清）刘於义等：《陕西通志》卷七〇。分别见《文津阁四库全书》，商务印书馆，2005年，第159册第830页、第160册第81页、第195册第60页、第186册第317页。（清）毕沅撰，张沛校点：《关中胜迹图志》卷八，三秦出版社，2004年，第285页。

[6]（清）顾声雷修，张埙纂：《兴平县志》卷七，乾隆四十四年（1779）刻本。

早期文献《史记·卫将军骠骑列传》《汉书·霍去病传》只记载霍去病墓"为冢象祁连山",并未说明霍去病墓在茂陵的具体位置,也只字未提石雕。石雕之最早记载见于《史记·卫将军骠骑列传》唐司马贞《索隐》引姚氏语,据水野清一考证,姚氏可能是南朝陈姚察(533—606)。[1]《陈书·姚察传》记载,其于太建初(569)报聘于周,并著有《西聘道里记》,所述事甚详。[2] 此外,石雕还见于《汉书·霍去病传》唐颜师古(581—645)注。陈

图2 "左司空""平原乐陵……"石刻题记(拓片),西汉,霍去病墓,茂陵博物馆藏

太建初距汉武帝元狩六年(前117)相去686年,唐颜师古所处时代更是相距700年以上。强调这一点,并非企图颠覆这批石雕的年代,从石雕的风格样式以及共存的"左司空""平原乐陵……"石刻题记看(图2),其为西汉遗存不成问题,然而问题在于姚、颜二人凭什么说有石块和石雕的那座小土丘就是霍去病墓,依据是否可靠,我们不得而知,故存疑。

1907年桑原骘藏踏访霍去病墓时,其北100多米处尚存一土丘,前有清康

[1] 水野清一:「前漢代に於ける墓飾石彫の一群に就いて——霍去病の墳墓」,328—329页。
[2]《陈书》卷二七,中华书局,1972年,第348—349页。

图 3 "汉霍去病墓"碑,清康熙三十六年(1697),督邮使者程兆麟立

熙三十六(1697)年督邮使者程兆麟立的"汉霍去病墓"碑。[1] 1933 年水野清一、马子云亦见之,并言当地乡人一直称这座土丘为祁连山,而把南面的霍去病墓称为"石岭子"。[2] 现土丘不存,碑尚在(图3)。清乾隆四十四年刻本《兴平县志》说:"今案师古之说是也,尚存石马一。土人呼曰祁连山矣,不念谁何假路北小冢当之,知县顾声雷请巡抚毕沅题碑改正。"[3] 然而令人不解的是此县志茂陵图中标示"石岭子"即霍去病墓(图4),而县图中却标示"石岭子"以北一冢为霍去病墓(图5)。另据考古

[1] 桑原鹭藏:《考史游记》,第61页。
[2] 水野清一:「前漢代に於ける墓飾石彫の一群に就いて——霍去病の墳墓」,329頁;马子云:《西汉霍去病墓石刻记》(写于1933年),第45页。
[3] 顾声雷修,张埙纂:《兴平县志》卷七。

"祁连山"的迷雾 | 161

图4 茂陵图，采自顾声雷修、张埙纂：《兴平县志》卷二十五，清乾隆四十四年刻本

图5 兴平县图（局部），采自顾声雷修、张埙纂：《兴平县志》卷二十五，清乾隆四十四年刻本

钻探证实"霍去病墓后面 100 米处、现在的茂陵博物馆宿舍区内有传说是霍去病的'衣冠冢',封土已平,经钻探为一座墓葬,墓室东西 19 米,南北 21 米,墓道西向,长 32 米、宽 8—14 米"。[1] 如此,摆在我们面前的问题是"石岭子"与其北侧之墓到底哪个是霍去病墓？康熙三十六年碑与乾隆四十一年碑孰是孰非？所谓的"衣冠冢"可信吗？

2003 年考古钻探调查表明,茂陵东司马道两侧,共分布有 19 座陪葬墓,存有封土者 11 座,封土不存者 8 座（图 6）。其中,"霍去病墓前面、茂陵东司马道南侧有两座大型墓葬（图 6,墓 18、19）,墓道皆朝北,其中东边一座陕西省考古研究所进行过发掘,西边的一座我们钻探时发现,地面封土不存"[2]。两墓距"霍去病墓"皆很近,且都是大型墓葬,其墓主身份、地位肯定不一般,那么这两座大型陪葬墓的主人又是谁呢？

《汉书·卫青传》记载,大将军卫青薨,"起冢象庐山",匈奴辖区山名,一说为寘颜山,但并未指明冢所在具体位置。对卫青冢方位的最早记载见于南陈姚察语,即"冢在茂陵东北,与卫青冢并。西者是青,东者是去病冢"[3]。唐颜师古亦曰:"在茂陵东,次去病冢之西,相并者是也。"[4] 其后文献及口传皆据此认为"霍去病墓"（指石岭子处）西北约 50 米处那座土冢（图 6,墓 3）就是卫青墓,冢前立有清乾隆四十一年毕沅所书"汉大将军大司马长平侯卫公青墓"石碑。然而 20 世纪考古发现对这种传统说法提出了挑战。茂陵以东 2 公里处东西并列着 5 座冢,其中西端一座（图 6,墓 14）最大,南北长 95 米,东西宽 64 米,高 22 米,南高北低,颇似羊头,当地人称"羊头冢"。1981 年该冢一号陪

[1] 咸阳市文物考古研究所:《汉武帝茂陵钻探调查简报》,第 27—28 页。
[2] 同上书,第 27 页。
[3] 《史记》卷一一一,第 2940 页。
[4] 《汉书》卷五五,第 2490 页。

"祁连山"的迷雾 | 163

图 6　茂陵钻探调查平面图，采自咸阳市文物考古研究所：《西汉帝陵钻探调查报告》，文物出版社，2010 年

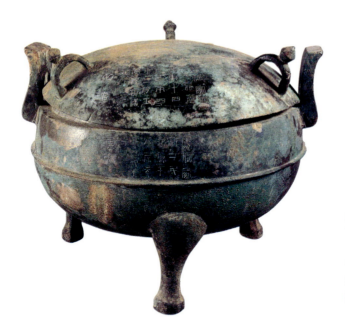

图 7 "阳信家"铭铜鼎,西汉,高 19.5 厘米,口径 18.5 厘米,陕西兴平汉武帝茂陵一号无名冢(羊头冢)一号丛葬坑出土,茂陵博物馆藏

葬坑出土大量器物,其中不少铜器上有"阳信家"铭(图 7),[1] 据此学者断定其为武帝长姊卫青妇阳信长公主墓。[2] 而根据《汉书·卫青传》记载:"元封五年,青薨。""与主合葬,起冢象庐山云。"[3] 如此,是否意味着"羊头冢"就是"庐山"呢?是姚察、颜师古记载有误,还是另有其他原因?对此有学者提出一种假设,说:"从《汉书》行文的语气看,公主可能比卫青先死。可否假定公主先葬于一号无名冢处,待卫青死后,公主迁葬于卫青墓处,与卫青墓并列于'庐山'形的大冢下。原来的随葬器物仍埋无名冢处,未作搬迁,所以出现了现在所看到的这种现象。"[4] 这种假设能否成立,实在令人怀疑。退一步讲,即便这一假设成立,"霍去病墓"西北 50 米处的冢丘就是卫青墓,那么其上为何不

[1] 咸阳地区文管会、茂陵博物馆:《陕西茂陵一号无名冢一号丛葬坑的发掘》,《文物》1982 年第 9 期,第 1—17 页,图版壹至肆。
[2] 负安志:《谈"阳信家"铜器》,《文物》1982 年第 9 期,第 18—20 页。
[3] 《汉书》卷五五,第 2489、2490 页。
[4] 丰州:《汉茂陵"阳信家"铜器所有者的问题》,《文物》1983 年第 6 期,第 65 页。

见石块和石雕,且不具山的外观?若两墓均取匈奴辖区之山为冢形,用以旌功,何以咫尺之遥,却形制大异?令人费解。

此外,传说与文献对古遗址讹传的事例不胜枚举,如湖南长沙马王堆汉墓,旧传为五代楚王马殷家族墓地,故名马王堆。而《太平寰宇记》则记载此处为西汉长沙王刘发葬程唐二姬的墓地,号曰"双女坟",后《大清一统志》《湖南通志》《长沙县志》皆沿袭此说。古往今来没有人对此表示怀疑,但1972年考古发掘证实,其为西汉长沙相轪侯家族墓地。可见,此前所有的传说和文献记载都是错误的。再如位于陕西咸阳周陵镇北的两座封土,自宋以来就被视为周文王和周武王的陵墓,陵前立有清乾隆年间毕沅所书石碑,旁边祠堂内尚存明清碑刻32通。然而2007年考古发掘证实,两冢系战国晚期某代秦王的陵墓,并非千余年来文献和口传中所谓的周文王和周武王陵。那么,"霍去病墓"知识的生成是否也存在以讹传讹的可能呢?

也正是基于"霍去病墓"这一前提,学者们大都不假思索地视前述小山丘为"祁连山",并把它的思想性完全归结于旌功。不错,《史记》确谓霍去病墓"为冢象祁连山",司马贞《索隐》引北魏崔浩(?—450)言:"去病破昆邪于此山,故令为冢象之以旌功也。"[1]然而司马迁、崔浩二人所说"祁连山"是否指这座土丘,不得而知。土丘南侧"马踏匈奴"石雕确具纪功表征,但与其他石雕是否同组,历史上是否存在移位?尚有待考察。其他石雕的母题绝非如某些学者所说,是取自祁连山中的野兽,象征祁连山环境的险恶,一个简单不过的道理就是祁连山绝不可能出现大象。而其中马、虎、象、鱼、蟾蜍等动物以及胡人抱熊都是汉代神仙世界中常见母题(图8、图9、图10)。20世纪早期石雕的分布还表明,除"马踏匈奴"、卧马等几件石雕位于土丘下外,其余皆在土丘上不同位置(图11、图12)。土丘上石雕与石块错落散布,景象正如水野清一

[1]《史记》卷一一一,第2939、2940页。

图 8　伏虎石雕,西汉,长 200 厘米,宽 84 厘米,霍去病墓,茂陵博物馆藏

图 9　卧象石雕,西汉,长 189 厘米,宽 103 厘米,霍去病墓,茂陵博物馆藏

图 10　胡人抱熊石雕,西汉,高 277 厘米,宽 172 厘米,霍去病墓,茂陵博物馆藏

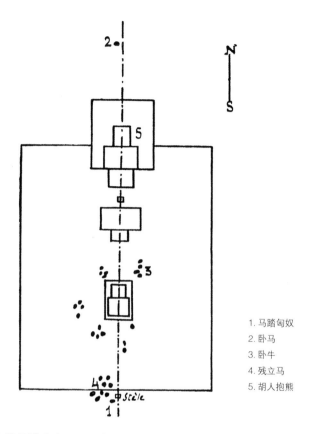

图 11　霍去病墓石雕分布图，采自 Jean Lartigue, "Au Tombeau de Houo K'iu-ping", *Artibus Asiae*, 1927, No.2, p.86

之洞见，酷似汉代的博山炉[1]（图 13）或其他博山形器（图 14）。如此，与其说这座土丘是"祁连山"，不如说它是一座"仙山"。

倘若这座土丘模拟仙山，即便它是一座墓葬，[2] 抑或就是霍去病墓，那么其思想主旨和象征要义或许不在纪功，而在于通过构建一个想象中的神仙世界，来表达不死和永生观念。

[1]　水野清一：「前漢代に於ける墓飾石彫の一群に就いて——霍去病の墳墓」，348—349 页。
[2]　咸阳市文物考古研究所：《汉武帝茂陵钻探调查简报》，第 27 页。

168 | 读图观史

5. 卧马
6. 胡人抱熊
7. 蟾蜍
8. 鱼
9. 怪兽食羊
10. 卧牛
11. 残人像
12. 跃马
13. 伏虎
14. 残立马
15. 马踏匈奴

图 12　霍去病墓石雕分布图，采自 Ann Paludan, *The Chinese Spirit Road: The Classical Tradition of Stone Tomb Statuary*, New Haven and London: Yale University Press, 1991, p.241

 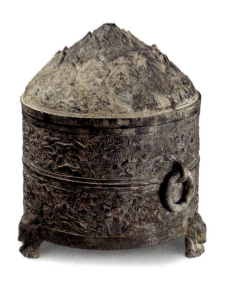

图 13　铜博山炉，西汉，高 26 厘米，腹径 15.5 厘米，河北满城陵山中山靖王刘胜墓出土，河北博物院藏

图 14　铜博山樽，西汉，高 28.1 厘米，径 23.5 厘米，甘肃平凉出土，甘肃省博物馆藏

　　汉代是神仙信仰风靡的时代，神仙思想渗透于汉代社会生活的方方面面，并成为当时文学和艺术热衷表达的主题，汉代的文赋、建筑、绘画、雕塑、器物无不充斥有浓郁的神仙气息。仅就建筑而言，见于文献的就有集仙宫、仙人观、渐台、通天台、望仙台、神明台、集仙台等，林林总总，不可胜数。

　　《史记·封禅书》说建章宫"其北治大池，渐台高二十余丈，命曰太液池，中有蓬莱、方丈、瀛洲、壶梁，象海中神山龟鱼之属"[1]。《史记·孝武本纪》唐司马贞《索隐》引《三辅故事》："殿北海池北岸有石鱼，长二丈，广五尺，西岸有石龟二枚，各长六尺。"[2] 1973 年西安西郊高堡子村西汉建章宫太液池遗

[1]《史记》卷二八，第 1402 页。
[2]《史记》卷一二，第 483 页。

图 15　甘泉宫通天台遗址，西汉，台高约 16 米，石熊高 125 厘米，腰围 293 厘米，陕西淳化梁武帝村

址出土一件大石鱼，长 490 厘米，头径 59 厘米，尾径 47 厘米。[1] 石鱼大致轮廓呈橄榄形，仅见有鱼眼，造型非常简练，颇具西汉大型石雕风格，从而印证了上述文献记载。

《史记·封禅书》《汉书·郊祀志》均记载，元封二年（109）汉武帝听信方士公孙卿之言，为招来神仙，于皇室举行重大祭天仪式的甘泉宫筑通天台。[2] 现存陕西淳化县梁武帝村东的两座高大土堆即西汉甘泉宫通天台基址，两台基东西对峙，高约 16 米。其南侧不远处尚存一石熊和一石鼓，石熊高 125 厘米，腰围 293 厘米，造型敦实，风格简约（图 15），酷似"霍去病墓"石雕。[3]

[1]　黑光：《西安汉太液池出土一件巨型石鱼》，《文物》1975 年第 6 期，第 91—92 页。
[2]　《史记》卷二八，第 1400 页；《汉书》卷二五下，第 1241—1242 页。
[3]　姚生民：《关于汉甘泉宫主体建筑位置问题》，《考古与文物》1992 年第 2 期，第 94 页。

图 16　霍去病墓上大石块

既然武帝于宫中大兴神仙建筑，亦可想见，茂陵陵区怎能少了这类建筑。茂陵封土东南 500 米范围内现存两处汉代高台建筑遗址，其中较矮的一处被认为是文献中所说的孝武园"白鹤馆"遗址；较高的一处现高约 9 米，上有数块天然巨石，当地人称"压石冢"。[1] 白鹤馆或与神仙有关，"压石冢"功能如何？目前尚难断定。然而与"压石冢"类似"霍去病墓"上亦存大量石块，据说上下共有大小石块 150 余，[2] 其中大多为天然石块，个别疑似建筑用石（图 16）。若以方士公孙卿所言"仙人好楼居"以及宫苑神仙景观建筑状貌推测，茂陵陵区神仙景观建筑也当高大耸立。那么通观整个茂陵陵区，又有哪座遗址具备如此

[1] 咸阳市文物考古研究所：《汉武帝茂陵钻探调查简报》，第 26 页；陕西省文物管理委员会：《陕西兴平县茂陵勘查》，第 87—88 页。

[2] 陈直：《汉书新证》，天津人民出版社，1979 年，第 322 页。

状貌和性质呢？答案似不言而喻。

附记：原文《"霍去病墓"的再思考》，刊发于《美术研究》2009年第3期。本次收录，材料略有补充，基本观点未变。原文刊发同时或稍后见林通雁：《西汉霍去病石雕群的三个问题》，《美术观察》2009年第3期，第103—107页；郭伟其：《纪念与象征：霍去病墓石刻的类型及其功能》，《美术学报》2010年第4期，第50—59页；郑岩：《风格背后——西汉霍去病墓石雕新探》，《陕西历史博物馆馆刊》第18辑，三秦出版社，2011年，第140—161页。

汉画伏羲、女娲图像知识的生成与检讨

汉代墓室壁画、画像石、画像砖中常见一种与日月组合在一起的人首龙（蛇）身对偶像或对偶交尾像，两像或临近日月（图1），或托举日月（图2、图3），或怀揽日月（图4）。这类图像始见于西汉晚期，流行于东汉，并延续至后

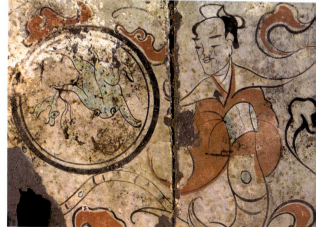

图1　阳神、阴神壁画，西汉，河南洛阳浅井头汉墓出土，洛阳古代艺术博物馆藏

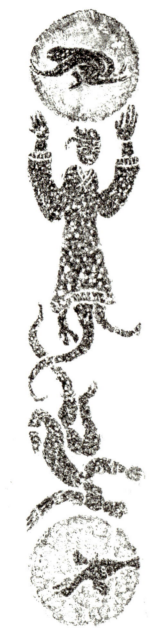

图2 阴阳二神画像砖,东汉,纵39厘米,横47.9厘米,四川崇州收集,四川博物院藏

代。就此图像而言,最常见伏羲、女娲说,偶见羲和、常羲说。[1]

羲和、常羲说看似合理,若仔细分析,疑点重重。首先,《山海经》说羲和、常羲分别为

图3 阴阳二神画像石(拓片),西汉,纵148厘米,横40厘米,河南唐河湖阳汉墓出土,南阳汉画馆藏

[1] 吴曾德、周到:《南阳汉画像石中的神话与天文》,《南阳汉代天文画像石研究》,民族出版社,1995年,第6—13页(原载《郑州大学学报》1978年第4期);《南阳汉代画像石》,文物出版社,1985年,第40—41页;汤池:《汉魏南北朝的墓室壁画》,《中国美术全集·绘画编12·墓室壁画》,文物出版社,1989年,第1—20页;洛阳市第二文物工作队:《洛阳偃师县新莽壁画墓清理简报》,《文物》1992年第12期,第1—8页;刘文锁:《伏羲女娲图考》,《艺术史研究》第八辑,中山大学出版社,2006年,第117—161页。

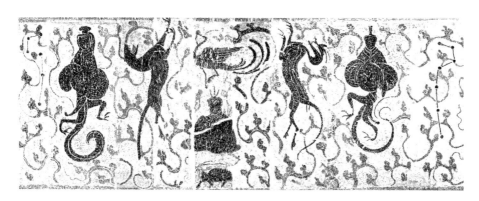

图4　阴阳二神画像石（拓片），东汉，纵130厘米，横380厘米，河南南阳麒麟岗汉墓出土，南阳汉画馆藏

日、月之母，并且都是帝俊的妻子，[1]故二神均为女性，而汉画中与日月关联者则是一男一女。其次，文献就羲和、常羲的记载含混不清。有学者考证羲和并非一人，而是羲氏与和氏四人。[2]有文献说羲和为主日月者，并未说其只主日。[3]还有文献说羲和为日御，[4]但月御却不是常羲，而是望舒，亦曰纤阿。[5]如此看来，羲和、常羲两神的职能很不稳定，且不构成对偶条件。因此，释汉画中与

[1]《山海经·大荒南经》："东海之外，甘水之间，有羲和之国，有女子名羲和，方浴日于甘渊。羲和者，帝俊之妻，生十日。"《山海经·大荒西经》："有女子方浴月，帝俊妻常羲，生月十有二，此始浴之。"袁珂：《山海经校注》，上海古籍出版社，1980年，第381、404页。

[2]《尚书·尧典》："乃命羲和，钦若昊天，历象日月星辰，敬授人时。"《尚书正义》，（清）阮元校刻：《十三经注疏》，中华书局，1980年，第119页。姜亮夫："下文又分命羲仲、羲叔、和仲、和叔宅东、西、南、北四方，孔安国注谓重黎之后，羲氏和氏世掌天官，故尧命之，凡汉儒释羲和，大意皆以为尧立羲和之官，命以四时之事，而羲和为四人。"姜亮夫：《羲娲合德说》，《古史学论文集》，上海古籍出版社，1996年，第180页。

[3]《山海经·大荒南经》郭璞注："羲和盖天地始生，主日月者也。故《归藏·启筮》曰：'空桑之苍苍，八极之既张，乃有夫羲和，是主日月，职出入，以为晦明。'"袁珂：《山海经校注》，第381页。

[4]《楚辞·离骚》："吾令羲和弭节兮。"王逸注："羲和，日御也。"（宋）洪兴祖：《楚辞补注》，中华书局，1983年，第27页。《初学记》引《淮南子》曰："爰止羲和，爰息六螭，是谓悬车。"注："日乘车驾以六龙，羲和御之。"《初学记》，中华书局，2004年，第5页。

[5]《楚辞·离骚》有："前望舒使先驱兮。"王逸注："望舒，月御也。"洪兴祖补注引《淮南子》曰："月御曰望舒，亦曰纤阿。"洪兴祖：《楚辞补注》，第28页。

日月关联的人首龙（蛇）身对偶像或对偶交尾像为羲和、常羲，难以成立。

伏羲、女娲说出现最早，影响最大，已成知识。其生成线索大体如下：清乾隆五十一年（1786）东汉武氏祠重见天日，其中武梁祠西壁第二层刻有人首龙（蛇）身、相互交尾、手执规矩的两神，题"伏戏仓精，初造王业，画卦结绳，以理海内"[1]。1821年冯云鹏、冯云鹓《金石索·石索》就此言："……王文考《鲁灵光殿赋》：'伏羲鳞身，女娲蛇躯。'……彼图于殿，此刻于石，汉制一也。"此即暗示两神为伏羲、女娲。就武氏左石室类似画像，书中则明言伏羲、女娲。[2]1825年瞿中溶《汉武梁祠画像考》就武梁祠人首龙（蛇）身对偶交尾像进行了详考，认为此当伏羲及其后，并据《淮南子》、《天问》王逸注、王延寿《鲁灵光殿赋》等文献示意伏羲后即女娲。[3]

1847年马邦玉《汉碑录文》谈到武梁祠人首龙（蛇）身像时，提及另两处类似画像，并由此及彼，说："予意古之图画羲、娲者皆类此。"[4]1939年常任侠发表《重庆沙坪坝出土之石棺画像研究》一文，以武梁祠为典型，推而广之，把汉画中出现的人首龙（蛇）身对偶像和对偶交尾像（包括托举日月者）统统认定为伏羲、女娲。他说："古代图绘伏羲、女娲于祠殿者。今虽不可见，而文献尤足征。至石刻及绢画，颇多发现，若武梁祠及各古墓所获，今俱存在，可供参互比较。沙坪坝所出两棺，每棺各有人首蛇身像，亦其类也。"[5]1942年闻一多《从人首蛇身像谈到龙与图腾》一文也比较宽泛地界定了伏羲、女娲形象，说："史乘上伏羲女娲传说最活跃的时期，也就是人首蛇身画像与记载出现的时

[1] 蒋英炬、吴文祺：《汉代武氏墓群石刻研究》（修订本），人民美术出版社，2014年，第85、116、117页。

[2] （清）冯云鹏、冯云鹓辑：《金石索》，书目文献出版社，1996，第1263、1448—1449页。

[3] （清）瞿中溶：《汉武梁祠画像考》，北京图书馆出版社，2004年，第31—35页。

[4] （清）马邦玉辑：《汉碑录文》，《石刻史料新编》第二辑（八），新文丰出版公司，1979年，第6136页。

[5] 常任侠：《重庆沙坪坝出土之石棺画像研究》，《常任侠艺术考古论文选集》，文物出版社，1984年，第1—8页。（原载《时事新报·学灯》第41、42期，1939年。）

期，这现象也暗示着人首蛇身神即伏羲女娲的极大可能性。"[1]

自此以后，伏羲、女娲说日趋泛化，考古学、艺术史、文化史、思想史、人类学、民族学、民俗学等领域的众多学者但凡触及汉画中的人首龙（蛇）身对偶像或对偶交尾像，包括与日月关联者，一概冠以伏羲、女娲。

2000年孟庆利发表《汉墓砖画"伏羲、女娲像"考》一文，首度对上述共识提出挑战，并试图颠覆之。作者认为把汉墓砖（石）画人首龙（蛇）身、二尾相缠像附会为伏羲、女娲缺乏文献支持，并断言"其真正的寓意当是阴阳之人格化形象"[2]。该文作者就相关问题的思考无疑朝着正确方向迈出了关键一步，对本文探讨具有重要启示意义。

关于伏羲、女娲早期尚不对偶一说，钟敬文有言在先，[3] 孟庆利做了接续考

[1] 闻一多：《伏羲考》，《神话与诗》，华东师范大学出版社，1997年，第15页。（原载《人文科学学报》第一卷第二期，1942年。）

[2] 孟庆利：《汉墓砖画"伏羲、女娲像"考》，《考古》2000年第4期，第81—86页。该文开篇就伏羲、女娲的关系做了较详实考证，而后续论证略有遗憾。1. 作者说："伏羲、女娲在先秦及西汉时并没有人首（或蛇）身之说，到东汉中后期及魏晋之时，才被学者套上了这种面具。因此，将两汉墓中人首（或蛇）身、两尾相缠的画像附会于他们是没有根据的。"这一推论显然存在逻辑问题。2. 作者把研究对象表述为"人首龙（或蛇）身、两尾相缠像"，但在引证他人统计材料中，却不尽然，还包括人首龙（蛇）身但两尾并未相缠的画像，并且文中配图亦见之。如此看来，其研究对象界定含混。3. 既然谈"阴阳之人格化形象"，那么与日月关联的人首龙（蛇）身像，作者为何通篇只字未提，且配图中也不见一例。4. 作者论断出现"人首龙（或蛇）身、两尾相缠像"的汉墓墓主多为政府中、高级官员，并且说"这类画像石以南阳及相邻地区最为集中"。这一论断显然与事实不符，现有考古材料表明，此类图像在山东、江苏、河南、陕西、四川等地不同等级的汉墓中皆常见之。

[3] "从较古的文献上看，伏羲和女娲的故事，并不是合在一起的。《易系辞》记述伏羲的'功业'，陪着说的是神农、黄帝等而不是女娲，《楚辞·天问》问到女娲的形体和它的制造者（'女娲有体，孰制匠之？'），但没有提及伏羲（把本节第一句'立登[按：应为登立]为帝'的'帝'字解释成'伏羲'是东汉《楚辞章句》作者王逸的说法，后代注释家已给以纠正）。《淮南子·览冥训》，大段地叙述了女娲平洪水、补天缺的伟大功业。在叙述前，虽然提到'伏羲'的名字，但从文字看，只能说明他们两人（神？）的世代上的关系，并不能说明他们的家属上的关系。"钟敬文：《马王堆汉墓帛画的神话史意义》，《中华文史论丛》1979年第二辑（总第十辑），上海古籍出版社，1979年，第79页。

证。检视相关文献,笔者以为此说不无道理:一、《汉书·古今人表》虽开卷首列伏羲、女娲,但把伏羲列为上上圣人,而把女娲放在了上中仁人之列。[1]《淮南子·览冥训》高诱注:"女娲,阴帝,佐虙戏治者也。"[2] 可见汉代两神地位显然不对等。二、早期文献谈及伏羲、女娲,多各自表述,[3] 并举者少见。[4] 就两

[1]《汉书》卷二〇,中华书局,1962年,第863—864页。

[2]《淮南子》,第95页,国学整理社:《诸子集成》七,中华书局,1954年。

[3]《周易·系辞下》:"古者包牺氏之王天下也,仰则观象于天,俯则观法于地,观鸟兽之文,与地之宜,近取诸身,远取诸物,于是始作八卦,以通神明之德,以类万物之情。作结绳而为网罟,以佃以渔,盖取诸离。"《周易正义》,《十三经注疏》,第86页。《管子·封禅》:"虙羲封泰山。"《管子·轻重戊》:"虙戏作造六峜,以迎阴阳;作九九之数,以合天道,而天下化之。"(清)戴望:《管子校正》,第273页、第414页,《诸子集成》五。《庄子·人间世》:"是万物之化也,禹舜之所纽也,伏羲几蘧之所行终。"《庄子·大宗师》:"夫道……伏戏氏得之,以袭气母。"《庄子·胠箧》:"子独不知至德之世乎?昔者……伏羲氏,神农氏。"《庄子·缮性》:"及燧人、伏羲始为天下,是故顺而不一。"《庄子·田子方》:"古之真人……伏戏、黄帝不得友。"(清)王先谦:《庄子集解》,第24、40、61、98、135页,《诸子集成》三。《荀子·成相》:"文武之道同伏戏。"王先谦:《荀子集解》,第306页,《诸子集成》二。《楚辞·大招》:"伏戏〈驾辩〉,楚〈劳商〉只。"洪兴祖:《楚辞补注》,第221页。《战国策·赵策二》:"宓戏、神农教而不诛。"(汉)刘向辑录:《战国策》,上海古籍出版社,1985年,第663页。《世本·作篇》:"伏羲制俪皮嫁娶之礼。"(清)王谟辑:《世本》第35页,(汉)宋衷注、(清)秦嘉谟等辑:《世本八种》,上海:商务印书馆,1957年。《楚辞·天问》:"女娲有体,孰制匠之?"王逸注:"传言女娲人头蛇身,一日七十化。"洪兴祖补注:"娲……古天子,风姓也。"洪兴祖:《楚辞补注》,第104页。《礼记·明堂位》:"女娲之笙簧。"《礼记正义》,《十三经注疏》,第1491页。《山海经·大荒西经》:"有神十人,名曰女娲之肠,化为神,处栗广之野,横道而处。"郭璞注:"女娲,古神女而帝者,人面蛇身,一日中七十变,其腹化为此神。"袁珂:《山海经校注》,第389页。《淮南子·览冥训》:"往古之时,四极废,九州裂,天不兼覆,地不周载。……于是女娲炼五色石以补苍天,断鳌足以立四极。……阴阳之所壅沉不通者,窍理之。"《淮南子·说林训》:"黄帝生阴阳,上骈生耳目,桑林生臂手,此女娲所以七十化也。"《淮南子》,第95、292页,《诸子集成》七。《世本·作篇》:"女娲作笙簧。"王谟辑:《世本》,第35页。

[4]《淮南子·览冥训》:"伏羲、女娲,不设法度,而以至德遗于后世。"《淮南子》,第98页,《诸子集成》七。(汉)王延寿:《鲁灵光殿赋》:"伏羲鳞身,女娲蛇躯。"(南朝·梁)萧统编,(唐)李善注:《文选》二,上海古籍出版社,1986年,第515页。

神关系而言，只说女娲"佐虑戏治者""承庖牺制度"[1]"伏希之妹"[2]。夫妇说或晚出，见于唐代文献。[3]因此，两神在汉代似乎并不具备成双、成对的特征。三、置伏羲、女娲于三皇之列，同样缺乏对偶关系。[4]如此看来，把汉画中出现的人首龙（蛇）身对偶像或对偶交尾像笼而统之，一概冠之以伏羲、女娲，的确缺乏文献支持，疑惑甚多。

那么反过来，一概否定汉画中的人首龙（蛇）身对偶像或对偶交尾像为伏羲、女娲，且全部归其为"阴阳之人格化形象"，同样缺乏理据，或面临更大风险。理由：一、留存至今的汉代文献非常有限，其中就伏羲、女娲的记载更是只言片语，或含糊其辞，或语焉不详，因而由此产生的质疑，并不表明事实就是如此。二、20世纪80年代以前出土的汉画，见"伏羲"题记，未见"女娲"题记，如1954年山东梁山（现东平）后银山发现一座东汉前期壁画墓，见一人首龙身像，题"伏羲"二字。[5]再如前述山东嘉祥东汉元嘉元年（151）武梁祠西壁，虽然刻有人首龙（蛇）身、相互交尾的对偶像，但仅题"伏戏仓精，初造王业，画卦结绳，以理海内"，只字未言与之对偶且交尾者。然而，1988年四川简阳鬼头山东汉晚期崖墓发现一具画像石棺，足挡刻有一对人首龙（蛇）身像，

[1]《初学记》引《帝王世纪》："女娲氏亦风姓也，承庖牺制度，亦蛇身人首。一号女希，是为女皇。"《初学记》，第196页。

[2]《路史·后纪二》注引汉应劭《风俗通》曰："女娲，伏希之妹。"（宋）罗泌：《路史》，《文津阁四库全书》，商务印书馆，2005年，第132册，第172页。

[3]（唐）卢仝《与马异结交诗》："女娲本是伏羲妇。"（清）彭定求等：《全唐诗》第十二册，中华书局，1960年，第4383页。

[4]《风俗通义·皇霸篇》引《春秋运斗枢》："伏羲、女娲、神农，是三皇也。"王利器：《风俗通义校注》，中华书局，1981年，第2页。《文选·东都赋》李善注引《春秋元命苞》："伏羲、女娲、神农为三皇。"萧统编，李善注：《文选》一，第30页。《吕氏春秋·用众》高诱注："三皇，伏羲，神农，女娲也。"《吕氏春秋》，第42页，《诸子集成》六。

[5] 关天相、冀刚：《梁山汉墓》，《文物参考资料》1955年第5期，第43—44页。

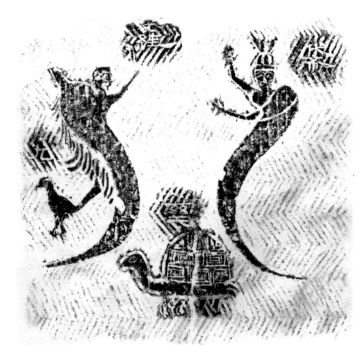

图 5 伏羲、女娲题记画像石棺足挡（拓片），东汉，纵 63 厘米，横 67 厘米，四川简阳深沟村鬼头山崖墓出土，简阳市文物管理所藏

分别题刻"伏希""女娃"（图 5），题记清晰可辨，明确无误。[1] 2015 年，陕西靖边渠树壕发现一座东汉壁画墓，墓顶二十八宿天象图绘有一对手持规矩的人首龙（蛇）身对偶像，亦见"伏羲""女娲"墨书题记（图 6）。[2]

如此看来，就汉画中人首龙（蛇）身对偶像或对偶交尾像笼统地做出结论，要么一概肯定其为伏羲、女娲，要么全盘否定其为伏羲、女娲，似乎皆不可取。事实上，汉画中这类图像千差万别，不究细节，大致可见四类：单纯对偶像或对偶交尾像、手持规矩的对偶像或对偶交尾像、与日月组合的对偶像或对偶交尾像、手持规矩并与日月组合的对偶像或对偶交尾像。面对如此复杂的图像，笼

[1] 雷建金：《简阳县鬼头山发现榜题画像石棺》，《四川文物》1988 第 6 期，第 65 页。
[2] 陕西省考古研究院、靖边县文物管理办：《陕西靖边县杨桥畔渠树壕东汉壁画墓发掘简报》，《考古与文物》2017 年第 1 期，第 3—26 页。

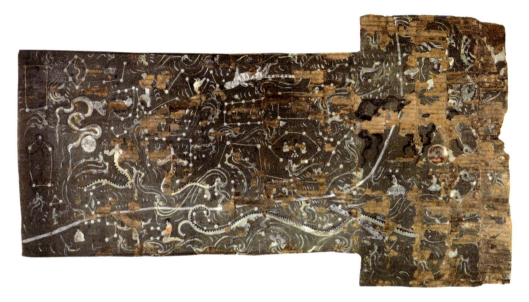

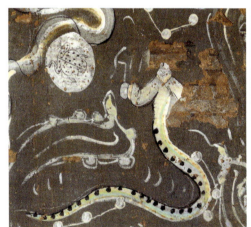
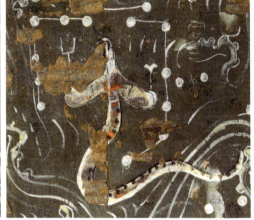

图6 "伏羲、女娲"题记壁画,东汉,陕西靖边杨桥畔渠树壕汉墓出土

而统之的讨论,或许无效。

若要对汉画中人首龙(蛇)身对偶像或对偶交尾像进行有效讨论,最好的办法莫过于区别对待,可辨者说之,不可辨者避之。就与日月不相干者而言,说它是伏羲、女娲,文献似不支持;说它不是伏羲、女娲,但却见图像例证。故此,就上述图像来说,以现有材料尚难厘清,最好的办法是搁置存疑。而与日

月组合在一起者，其指向性则比较明确。《淮南子·天文训》："日者，阳之主也。""月者，阴之宗也。"[1]而在汉画中，日月显然是代表阴阳的两个标志性符号。如此看来，汉画中与日月密切关联，或临近日月，或托举日月，或怀揽日月的人首龙（蛇）身对偶像或对偶交尾像，最有可能是代表阴阳的两位神。

汉代言阴阳，那么是否存在阴阳神一说呢？《淮南子·原道训》："泰古二皇，得道之柄，立于中央，神与化游，以抚四方。是故能天运地滞，轮转而无废，水流而不止，与万物终始。"高诱注："二皇，伏羲、神农也，指说阴阳。"[2]《淮南子·精神训》："古未有天地之时，惟像无形，窈窈冥冥，芒芠漠闵，澒蒙鸿洞，莫知其门。有二神混生，经天营地，孔乎莫知其所终极，滔乎莫知其所止息，于是乃别为阴阳，离为八极，刚柔相成，万物乃形。"高诱注："二神，阴阳之神也。"[3]就此顾颉刚说："这或者确是当初用二数来定名的本意。"[4]那么很显然，《淮南子》所谓"二皇""二神"即指汉代阴阳二神。

话说至此，问题似乎昭然若揭。然而节外生枝，又见二皇、二神即伏羲、女娲一说。[5]倘若如此，问题又回到了原点，上述讨论就失去了意义。然而好在这一说法不堪推敲：一、若以高诱云二皇、二神即阴阳之神，那么指认二皇、二神即伏羲、女娲，也就意味着指认伏羲、女娲即阴阳之神。前述伏羲、女娲在汉代缺乏对等关系，而阴阳则是两种均衡力量，两者显然无法匹配和对应。二、《淮南子》既言伏羲、女娲，又言二皇、二神，但未混淆之。三、汉代文献论阴

[1]《淮南子》，第36页，《诸子集成》七。
[2] 同上书，第1页。
[3] 同上书，第99页。
[4] 顾颉刚：《顾颉刚文史论文集》三，中华书局，1996年，第48页。
[5] 闻一多言，伏羲、女娲"二人名字并见的例，则始于《淮南子》(《淮南子·览冥篇》)。他们在同书里又被称为二神(《精神篇》)，或二皇(《原道篇》，《缪称篇》)"。闻一多：《伏羲考》，第14—15页。刘起釪就此感叹说："是他（闻一多）明确以二神或二皇即指伏羲、女娲，实先获我心，当为确论。"刘起釪：《古史续辨》，中国社会科学出版社，1991年，第80页。

阳者甚多，然而不见把伏羲和女娲与之相提并论者。四、若以高诱云伏羲即太皞[1]，那么在阴阳五行系统中，伏羲乃五行中东方之帝，因此其就不可能再兼同一系统中的阳神。而女娲则与阴阳五行系统毫不相干。五、四川简阳鬼头山东汉石棺足挡刻有题记明确的伏羲、女娲画像，而左侧棺板却出现了两个怀揽日月的人首鸟身画像，并见"日月"题记（图7）。类似画像常现于四川汉墓，陕西神木大保当11号东汉画像石墓左右门柱也见有人首鸟足、身生毛羽且怀揽日月的对偶像（图8）。[2]这种造型特殊的画像，或为阴阳神之变体。由此可见，汉代伏羲、女娲与二皇、二神，即阴阳神当属不同系统的神祇。

阴阳五行是汉代思想的骨干，是一切合理性的依据，是人们行为的前提和生活的准则。阴阳是天地自然和生命万物的力量源泉，五行则是"天"设定的秩序。"阴阳作为哲学范畴，与'五行'一样，它们既不是纯粹抽象的思辨符号，又不是纯具体的实体（substance）或因素（elements）。它们是代表具有特定性质而又相互对立又相互补充的概括的经验功能（function）和力量（forces）。"[3]

《吕氏春秋·大乐》："太一出两仪，两仪出阴阳。阴阳变化，一上一下，合而成章。……万物所出，造于太一，化于阴阳。"[4]《淮南子·览冥训》："故至阴飂飂，至阳赫赫，两者交接成和而万物生焉。"[5]《淮南子·本经训》："阴阳者，承天地之和，形万殊之体。含气化物，以成埒类。"[6]《黄帝内经素问·四气调神大论》："故阴阳四时者，万物之终始也，死生之本也。……从阴阳则生，逆之

[1]《淮南子·天文训》高诱注："太皞伏牺氏有天下号也，死托祀于东方之帝也。"《淮南子》，第37页，《诸子集成》七。

[2] 发掘者认为其是东方句芒与西方蓐收。见陕西省考古研究所、榆林市文物管理委员会办公室编著：《神木大保当——汉代城址与墓葬考古报告》，科学出版社，2001年。笔者不认同此说。

[3] 李泽厚：《中国古代思想史论》，人民出版社，1985年，第162页。

[4]《吕氏春秋》，第46页，《诸子集成》六。

[5]《淮南子》，第91页，《诸子集成》七。

[6] 同上书，第119页。

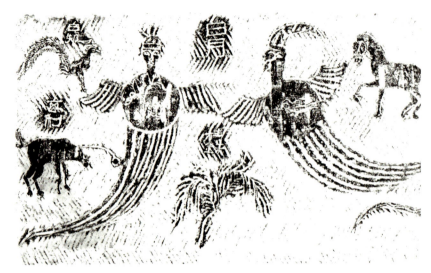

图 7　石棺侧板"日月"题记画像（拓片），东汉，四川简阳深沟村鬼头山崖墓出土，简阳市文物管理所藏

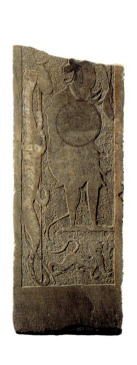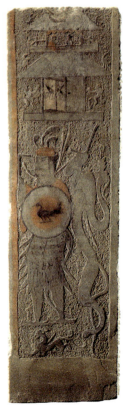

图 8　阴神、阳神彩绘画像石，东汉，纵 69/116 厘米，横 33/33.5 厘米，陕西神木大保当 11 号汉墓出土，陕西省考古研究院藏

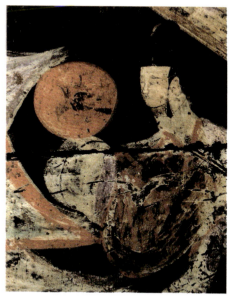

图9 阳神、阴神壁画,新莽,河南偃师辛村新莽壁画墓出土,洛阳古代艺术博物馆藏

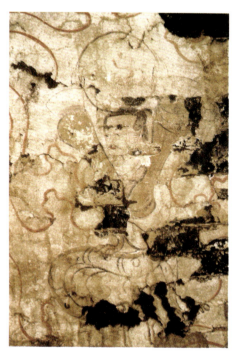
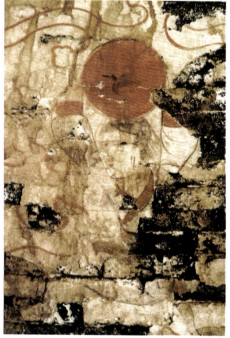

图10 阳神、阴神壁画,东汉,河南洛阳北郊石油站东汉壁画墓出土

则死。"[1]《焦氏易林》："麒麟凤凰，善政得祥。阴阳和调，国无灾殃。"[2]《汉书·魏相传》："奉顺阴阳，则日月光明，风雨时节，寒暑调和。……臣愚以为阴阳者，王事之本，群生之命，自古贤圣未有不繇者也。"[3]

由此可见，阴阳的均衡协调、交通互动，不仅导致天地自然和生命万物的生成与变化，而且还决定家国的命运与众生的福祉。汉画中阴阳二神的大量涌现可谓汉代阴阳思想最具体和最直观的表征，其显然具有调阴阳、法天地、化万物、主沉浮的功能和象征意义。

汉画中还见一种特殊图像，需在此一提。汉画中通常都是男性阳神主日，女性阴神主月，然而在河南偃师辛村新莽壁画墓和洛阳北郊石油站东汉壁画墓中看到的却是另一番景象，即擎举日月的人首龙身对偶像中，举月者为男子，而举日者为女子（图9、图10）。[4] 这种图像的出现是阴差阳错，还是特意为之？是表达阴阳互动，还是别有用意？不得其详。

附记：原文《汉画阴阳主神考》，刊发于《美术研究》2011年第1期。本次收录补充了新的考古材料。

[1]（唐）王冰次：《内经素问》，《文津阁四库全书》第243册，第360页。
[2]（汉）焦延寿《焦氏易林》，《丛书集成新编》第24册，新文丰出版公司，1985年，第558页。
[3]《汉书》卷七四，第3139页。
[4] 洛阳市第二文物工作队：《洛阳偃师县新莽壁画墓清理简报》，《文物》1992年第12期，第1—8页；洛阳市文物工作队：《洛阳北郊东汉壁画墓》，《考古》1991年第8期，第713—721页，转768页。

下编

图像传承与文化交融

胡风与汉尚

北周入华中亚人画像石葬具的视觉传统与文化记忆

2000—2005 年，陕西西安北郊陆续发现四座北周入华中亚人墓葬，即大象元年（579）安伽墓[1]、大象二年（580）史君墓[2]、天和六年（571）康业墓[3]、保定四年（564）李诞墓[4]。从墓志或墓铭可知，墓主人皆为入华中亚胡人，并信奉祆教。其中两位萨保，两位刺史。三位是来自阿姆河、锡尔河流域的粟特人，一位是自罽宾（现克什米尔地区）归阙的婆罗门裔。上述墓葬皆出土画像石葬具，安伽墓和史君墓门上还有画像。其画像形式内容既含中土因素，又富异域色彩，体现了中古"丝绸之路"丧葬习俗、宗教信仰、文化艺术的交流与互动。

粟特是中亚阿姆河、锡尔河流域一个半农半牧的部落联盟，有着发达的手

[1] 陕西省考古研究所：《西安北郊北周安伽墓发掘简报》，《考古与文物》2000 年第 6 期，第 28—35 页；陕西省考古研究所：《西安发现的北周安伽墓》，《文物》2001 年第 1 期，第 4—26 页；陕西省考古研究所编著：《西安北周安伽墓》，文物出版社，2003 年。

[2] 西安市文物保护考古所：《西安市北周史君石椁墓》，《考古》2004 年第 7 期，第 38—49 页；西安市文物保护考古所：《西安北周凉州萨保史君墓发掘简报》，《文物》2005 年第 3 期，第 4—33 页；西安市文物保护考古研究所编著，杨军凯著：《北周史君墓》，文物出版社，2014 年。

[3] 西安市文物保护考古所：《西安北周康业墓发掘简报》，《文物》2008 年第 6 期，第 14—35 页。

[4] 程林泉：《西安北周李诞墓的考古发现与研究》，《西部考古》第一辑，三秦出版社，2006 年，第 391—400 页。

工业，并以善贾著称。粟特人至迟于4世纪初进入中国，是中古"丝路"贸易和文化交流的重要使者，中国史籍称"昭武九姓"或粟特胡。祆教，即拜火教，是公元前6世纪由波斯人琐罗亚斯德（Zoroaster）创造的宗教，奉《阿维斯塔》（Avesta）为经典，主神是"善"的化身阿胡拉-马兹达（Ahura-Mazda）。3—7世纪为波斯萨珊王朝国教，广泛流行于萨珊波斯及中亚诸国，6世纪或稍早时传入中国。萨保，外来语，也译萨宝、萨薄或萨甫，原为粟特人聚落政教合一的大首领。北朝隋唐政府为有效控制在华粟特人聚落，遂把萨保纳入中国官僚体制，主要职责是统领在华粟特人聚落的商贸活动和宗教事务。

安伽墓和史君墓为五个天井长斜坡墓道穹隆顶单室墓，前者是砖室墓，后者是土洞墓。李诞墓和康业墓也是穹隆顶单室墓，前者是砖室墓，后者是土洞墓，两墓墓道或遭破坏，或未发掘，结构不详。这四座墓宏观上皆采用中土葬俗墓制，墓葬结构以及石棺床、棺椁葬具和墓志的使用即为标志。然而局部也做了不同程度的变通，保留了某些中亚传统。如有学者说："在中国发现的相关粟特人墓葬总体上的构想属于中国传统，只是石椁和棺床上的装饰表现出许多与墓主生活（或死后的生活）相关的伊朗元素。"[1]就安伽墓和史君墓而言，有学者认为其既不完全是中国传统做法，也不是粟特本土葬式，而是糅合中原土洞墓结构、汉式石棺椁及粟特浮雕骨瓮的结果。[2]可见所谓变通主要体现在葬具画像上，这四座墓葬具画像皆有域外特征，只是表现程度不同而已，安伽墓和史君墓画像异域色彩浓重，一派西胡气象；而李诞墓和康业墓画像外来气息微弱，一派中土风貌。

就上述四座墓葬的画像石葬具，学者多有探讨，议题集中在画像内容、图

[1] ［意］康马泰（Matteo Compareti）：《入华粟特人葬具上的翼兽及其中亚渊源》，罗帅译，荣新江、罗丰主编：《粟特人在中国——考古发现与出土文献的新印证》，科学出版社，2016年，第71页。

[2] 荣新江：《丝绸之路上的粟特商人与粟特文化》，《丝绸之路与东西文化交流》，北京大学出版社，2015年，第237页；西安市文物保护考古所：《西安市北周史君石椁墓》，第46页。

像程序、艺术渊源、文化互动及其与墓主身份地位、宗教信仰、文化取向和北周墓葬制度、政治变迁的关系等方面。专题研究成果见姜伯勤、韩伟、荣新江、郑岩、林圣智、杨军凯、程林泉等论文。[1]综合讨论成果见杨泓、姚崇新、沈睿文等论文。[2]基于学界相关研究成果，本文拟讨论三个议题，即画像内容与艺术风格、视觉传统与匠作体系、历史变迁与文化记忆。

画像内容与艺术风格

首先看安伽墓和史君墓画像。安伽墓石榻围屏上雕刻出行、狩猎、宴饮、舞乐、庖厨、商旅等画面，表现了粟特人的生活以及粟特人与突厥人的交往。粟特人多卷发、深目、高鼻、多髯，身着圆领窄袖紧身长袍；突厥人披发，穿翻领

[1] 姜伯勤：《西安北周萨宝安伽墓图像研究——伊兰文化、突厥文化及其与中原文化的互动与交融》，《中国祆教艺术史》，生活·读书·新知三联书店，2004年，第95—120页；姜伯勤：《北周粟特人史君石堂图像考察》，《艺术史研究》第七辑，中山大学出版社，2005年，第281—298页；韩伟：《北周安伽墓围屏石榻之相关问题浅见》，《文物》2001年第1期，第90—101页；荣新江：《有关北周同州萨保安伽墓的几个问题》，张庆捷等主编：《4—6世纪的北中国与欧亚大陆》，科学出版社，2006年，第126—139页；荣新江：《一位粟特首领的丝路生涯——史君石椁图像素描》，《丝绸之路与东西文化交流》，第249—262页；郑岩：《逝者的"面具"——论北周康业墓石棺床画像》，《逝者的面具——汉唐墓葬艺术研究》，北京大学出版社，2013年，第219—265页；林圣智：《北周康业墓围屏石棺床研究》，《粟特人在中国——考古发现与出土文献的新印证》，第237—263页；杨军凯：《入华粟特聚落首领墓葬的新发现——北周凉州萨保史君墓石椁图像初释》，荣新江、张志清主编：《从撒马尔干到长安——粟特人在中国的文化遗迹》，北京图书馆出版社，2004年，第17—26页；程林泉、张翔宇、张小丽：《西安北周李诞墓初探》，《艺术史研究》第七辑，第299—308页。

[2] 杨泓：《北朝至隋唐从西域来华人士墓葬概说》，《中国古兵与美术考古论集》，文物出版社，2007年，第297—314页；姚崇新：《北朝晚期至隋入华粟特人葬俗再考察——以新发现的入华粟特人墓葬为中心》，《粟特人在中国——考古发现与出土文献的新印证》，第594—620页；沈睿文：《论墓制与墓主国家和民族认同的关系——以康业、安伽、史君、虞弘诸墓为例》，《中古中国祆教信仰与丧葬》，上海古籍出版社，2019年，第17—58页。

紧身长袍。妇女皆绾发髻，着圆领束胸长裙。画中出现的胡旋舞、葡萄藤、绶带鸟、来通酒杯等，皆具域外特征。石榻榻板正面及两侧面饰联珠方框和椭圆圈，内刻狮、象、牛、马、鹰等动物头像，榻腿上线刻畏兽（图1）。此外，墓门门额上雕刻火坛、半人半鸟祭司、伎乐天人、男女供养人等，反映了粟特人的祆教信仰（图2）。史君墓石堂为歇山顶殿堂建筑，四壁雕刻有四臂守护神、火坛、半人半鸟祭司、狩猎、宴饮、出行、商队以及祆教的升天场景，基座四周雕刻翼兽、动物头像、四臂神、天人、狩猎等图像（图3）。石堂内置石榻，榻板四周饰大量联珠纹。此外，墓门门楣和门框雕刻四臂神、守护神、葡萄藤纹等，门扉彩绘飞天、莲花。两墓画像均采用浮雕技法，并彩绘贴金。画像题材内容、画面构图、人物造型、装饰纹样不见或鲜见中土艺术，外来特征尤为显著。

其次看李诞墓和康业墓画像。李诞墓石棺棺盖上刻手举日月的人首龙身状

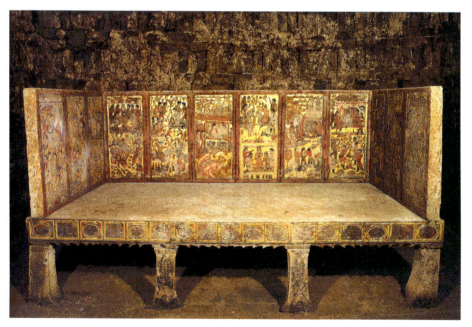

图1　画像石榻，北周大象元年（579），长228厘米，宽103厘米，高117厘米，陕西西安安伽墓出土，陕西省考古研究院藏

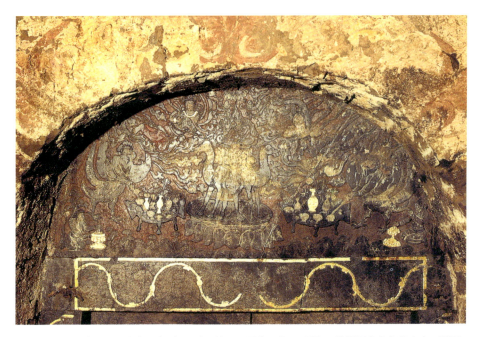

图2 画像石门额,北周大象元年(579),长128厘米,高66厘米,陕西西安安伽墓出土,陕西省考古研究院藏

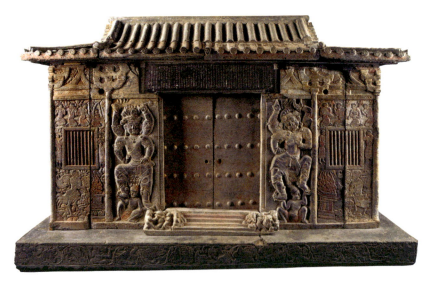

图3 画像石堂,北周大象二年(580),长250厘米,宽155厘米,高158厘米,陕西西安史君墓出土,西安博物院藏

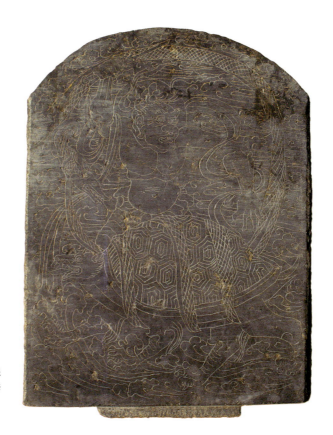

图 4　画像石棺足挡，北周保定四年（564），陕西西安李诞墓出土，西安博物院藏

阴阳神以及云纹、星宿，两侧边饰忍冬纹。棺两侧板分别刻青龙、白虎以及宝珠火焰纹、云纹，四边饰忍冬纹。头挡刻尖拱门，门楣饰莲花、忍冬纹；门上方两侧各一朱雀，空隙处饰花草和云纹；门两侧各一执戟胡人门吏，立于覆莲座上；门下方为一束腰火坛。足挡刻玄武，背后立一持刀武士，空隙处填饰云纹。画像采用阴线刻，局部贴金。（图4）康业墓石棺床围屏内壁雕刻十幅画面，内容为墓主夫妇会见宾客、出行、宴饮、男墓主人坐帐像、侍从仆役等，背景为山石溪流、树木花草、流云飞鸟。画面多中土人物，仅三幅出现胡人。榻板正面及两侧刻青龙、白虎、朱雀、玄武、兽首、神禽异兽以及莲花、云纹、联珠纹。画像主要采用阴线刻并辅以减地，局部贴金。（图5）两墓墓门是否有画像

图 5　画像石棺床围屏线摹示意图，北周天和六年（571），陕西西安康业墓出土，西安博物院藏，刘婕据简报线图拼接制作，原图采自西安市文物保护考古所：《西安北周康业墓发掘简报》，《文物》2008 年第 6 期

简报未及，不详。葬具画像题材内容、配置布局、雕刻手法、造型样式体现出鲜明的中土文化内涵和艺术面貌。

安伽墓、史君墓大部分图像元素不见于中国本土艺术，典型者如火坛、半人半鸟祭司神、四臂神、鱼尾翼马（图 6）、翼马、翼羊、翼兽、绶带鸟、葡萄藤、联珠纹禽首兽首图案以及帐篷、坐榻、来通酒杯、服饰装束等。此外，猎狮猎兽、胡腾舞、商旅、过桥升天（图 7）等图式，以及繁密的构图和人物造型俱非中土视觉文化和艺术传统。学界普遍认为这些图像来自中亚粟特艺术，源于西亚萨珊波

斯艺术,并可上溯至古希腊、古罗马艺术。如火坛和祭司图像,在乌兹别克斯坦撒马尔罕莫拉-库尔干(Mulla-Kurgan)、沙赫里夏勃兹(Shahr-i Sabz)附近等遗址处出土的纳骨瓮上均可见到(图8)。[1] 半人半鸟胡神形象,见于阿富汗巴米

[1] G. A. Pugachenkova, "The Form and Style of Sogdian Ossuaries", *Bulletin of the Asia Institute*, New Series, Vol. 8, The Archaeology and Art of Central Asia Studies From the Former Soviet Union (1994), pp. 227-243; Amriddin E. Berdimuradov, Gennadii Bogomolov, Margot Daeppen and Nabi Khushvaktov, "A New Discovery of Stamped Ossuaries near Shahr-i Sabz (Uzbekistan)", *Bulletin of the Asia Institute,* New Series, Vol. 22, Zoroastrianism and Mary Boyce with Other Studies (2008), pp. 137-142; [法] 葛勒耐(Frantz Grenet):《北朝粟特本土纳骨瓮上的祆教主题》,毛民译,《4—6世纪的北中国与欧亚大陆》,第190—198页。

图 6　史君墓石堂基座北侧鱼尾翼马画像

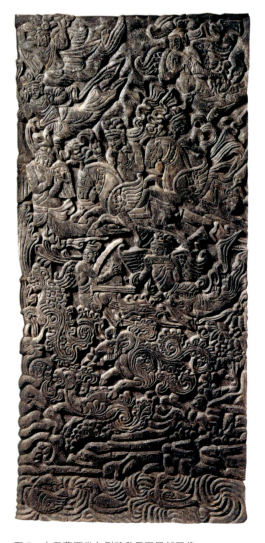

图 7　史君墓石堂东侧壁升天图局部画像

扬石窟顶部壁画,[1]其渊源可上溯至古波斯艺术。[2]翼羊、翼马等带翼神兽以及马首鱼尾兽最早出现于古希腊、罗马艺术中（图9），4世纪末至5世纪初从地中海地区经波斯、高加索传到中亚。[3]带翼天人具古希腊造型特征，猎狮猎兽题材见于波斯银盘（图10），联珠纹

[1] 荣新江:《北朝隋唐粟特聚落的内部形态》,《中古中国与外来文明》,生活·读书·新知三联书店,2001年,第162—163页,图33;[法]黎北岚(Pénélope Riboud):《鸟形祭司中的这些祭司是什么?》,包晓悦译,《粟特人在中国——考古发现与出土文献的新印证》,第397页,图2。

[2] 张小贵:《中古祆教半人半鸟形象考源》,《世界历史》2016年第1期,第140—143页;施安昌:《火坛与祭司鸟神》,紫禁城出版社,2004年,第133页。

[3] 康马泰:《入华粟特人葬具上的翼兽及其中亚渊源》,第73—80页。

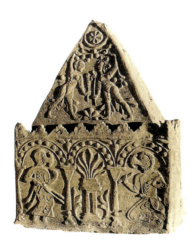
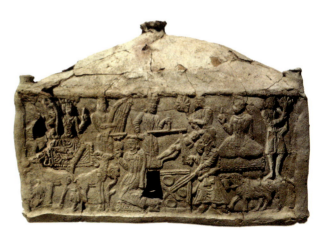

图 8　左图：浮雕纳骨瓮，7—8 世纪，乌兹别克斯坦撒马尔罕莫拉—库尔干遗址出土
　　　右图：浮雕纳骨瓮，6—7 世纪，乌兹别克斯坦沙赫里夏勃兹附近遗址出土

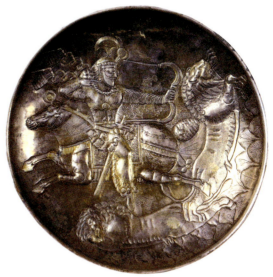

图 9　壁画，公元前 360—前 350 年，高 135 厘米，宽 97 厘米，意大利帕埃斯图姆瓦努洛 2 号墓出土

图 10　鎏金银盘，4 世纪，径 28 厘米，伊朗萨里出土，德黑兰巴斯坦博物馆藏

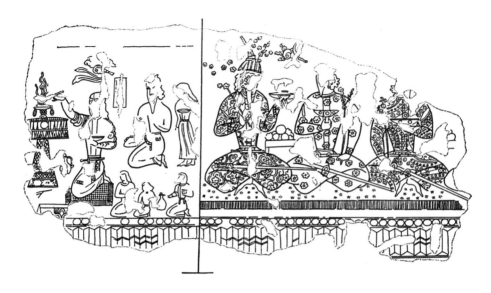

图 11　壁画（线摹图），7—8 世纪，塔吉克斯坦片治肯特 1 号建筑群 10 号宫室遗址出土

为典型萨珊式。[1]塔吉克斯坦片治肯特粟特宫殿遗址壁画中亦见类似题材和造型（图 11）。[2]由此可见，两墓画像题材、图式、造型明显属于中亚、西亚乃至古希腊、古罗马视觉传统和造型体系，尤其与萨珊波斯关系最为密切。萨珊是 3—7 世纪波斯帝国的一个王朝，其石浮雕、金属装饰浮雕发达，常见题材有狩猎、战争、庆典以及人物、动物头像和联珠纹等，风格上承古波斯传统，又融古希腊、古罗马及拜占庭样式，装饰化特征鲜明。此外，画像中出现的伎乐天人、四臂守护神、畏兽以及莲花、忍冬纹样，显然非中亚粟特图像，应该是吸收和融汇了源自印度的佛教美术因素。[3]

[1]　杨军凯：《北周史君墓》，第 190—191 页。

[2]　Gustav Glaesser, "Painting in Ancient Pjandžikent", *East and West*, Vol. 8, No. 2 (July 1957), pp. 199-215.

[3]　杨军凯：《北周史君墓》，第 190、205 页。杨泓：《北朝至隋唐从西域来华人士墓葬概说》，第 310 页；沈睿文：《论墓制与墓主国家和民族认同的关系——以康业、安伽、史君、虞弘诸墓为例》，第 34 页。

那么安伽墓和史君墓石刻画像的粉本、图像体系是创于中亚粟特地区，还是入华粟特人在其宗教和艺术传统基础上，融合其他民族宗教和艺术过程中的一种再创造呢？从现有考古材料看，中亚粟特地区同时期遗存中几乎看不到类似成体系的图像。学者常用以比照的几件中亚粟特人浮雕纳骨瓮多为7—8世纪的遗存，图像都比较简单，且不见半人半鸟造型的圣火祭司。其他非墓葬相关材料的时代也相对较晚，巴米扬石窟顶部壁画为6—7世纪遗存，片治肯特宫殿壁画多是7—8世纪遗存，就此荣新江已有洞察。[1] 总之，在中亚粟特遗存中，至今尚未见到与安伽墓和史君墓类似的丰富而复杂的墓葬图像体系。这似乎表明，安伽墓、史君墓画像可能创自中土，由入华粟特等外籍画师、工匠依据不同图样、画稿整合创作而成。就此荣新江有详细讨论，认为中亚粟特人的东迁"一方面带来了伊朗系统的宗教文化，另一方面也又反过来受中亚、中国佛教文化和汉文化的影响。因此，东迁粟特人的文化，表现得比粟特本地的粟特文化更加丰富多彩"，进而还说："祆教图像的传布，正是随着粟特人的东迁而进入中国的，一些祆教图像可能是从粟特本土直接带到东方来的，更多的图像则应当是东迁粟特人群体中的画家或画工制作的。"[2]

李诞墓石棺、康业墓石棺床域外图像元素非常少。李诞墓石棺画像最明显的中亚特征集中于棺头挡，即尖拱形门、两位持戟胡人门吏以及门下方的火坛。除此之外，棺盖刻手举日月的人首龙身状阴阳神，两侧棺板左青龙、右白虎（图12），头挡见有朱雀，足挡刻玄武与武士，且全部采用阴线刻并局部贴金，整体为典型的中国中古画像石棺面貌。康业墓石棺床画像除围屏上少数胡人、火坛以及榻板上的神禽异兽、联珠纹体现出些微外来气息外，画中绝大多数人物，甚至墓主都是中土人物相貌，画面图式、山水背景以及阴线刻兼减地

[1] 荣新江：《粟特祆教美术东传过程中的转化——从粟特到中国》，[美] 巫鸿主编：《汉唐之间文化艺术的互动与交融》，文物出版社，2001年，第59页。

[2] 同上书，第51—52页。

图 12　李诞墓石棺右侧板白虎画像局部

平雕且局部贴金的形式皆具中土画像葬具特征（图13）。明显可见，两墓画像石葬具总体显示为中土文化基调，与北魏洛阳时代画像石葬具一脉相承。就此学界有目共睹。郑岩认为："康业墓石棺床画像采用的是阴线刻技法。这种线条流畅、风格细密靡丽的阴线刻画像，首先发现于洛阳邙山北魏晚期墓葬。虽然也有少量东魏、北齐、北周的线刻画像发现，但是其总体风格的差别并不显著，显示出这类作品存在着较强的连续性。康业墓的画像明显地继承了北魏以来的这种艺术传统，而与其他入华西域人墓葬中贴金彩绘的浅浮雕差异较大。"他还推测李诞墓石棺、康业石棺床的制作者可能是一位熟悉中原艺术传统的人，而非外来工匠。[1]

[1]　郑岩：《逝者的"面具"——论北周康业墓石棺床画像》，第252、253页。

图 13 康业墓石棺床围屏墓主骑马出行画像

视觉传统与匠作体系

通过上述分析可见,这四座墓中的石榻、石堂、石棺、石棺床及部分墓门画像面貌明显分为两类,体现出两种完全不同的文化内涵和视觉传统,显然出自两个不同的匠作体系。

前述安伽墓、史君墓石刻画像在中亚粟特地区缺乏与之相应的考古证据,所以推测可能创于中土,但从题材内容、造型特征、视觉风格看,绝不可能出

自中国本土画师和工匠之手，也非个别粟特匠师所能成就之。换言之，北朝晚期中土很可能存在一个主要由粟特画师和工匠构成的匠作团队和运作系统，其中或许还有其他外籍匠师以及中国匠师，其或隶属中央政府宫廷将作寺或鸿胪寺，或为西域胡人聚落内设作坊。这个匠作体系是如何形成的，什么时间形成的，背后的原因可能非常复杂，其中包括入华粟特人数量的增加、财富的聚集、影响力的扩大、社会政治地位的上升，以及北朝晚期政治军事格局的变迁等因素，但其中一定有一个起主导作用的关键因素。就此，文末将会讨论。

这些进入中土的外籍画师和工匠同时也带来了不同区域、不同民族、不同宗教美术的图样、画稿、粉本。他们对这些资源进行了整合，并借鉴和吸收了中国本土相关图像因素，特别是带有中土特色的佛教美术图像，从而形成了以反映粟特人日常生活和祆教信仰为核心，同时兼容其他宗教和文化的一种全新的墓葬图像体系，其中佛教图像的介入尤为明显。杨泓就说："只能认为这些图像依据的粉本，各有各的来源，而且有的在雕造时经匠师改造，或重新组合，并在局部增入中国的图像因素。"[1] 林圣智亦认为："汉地粟特人葬具图像的制作，还是必须与其他非祆教徒的汉人或其他民族合作。其中图像制作的参照来源，除了祆教既有图像与中原墓葬图像之外，可能就是当时居于宗教美术主流的佛教图像。"[2] 佛教因素不仅出现在画像上，史君石刻墓铭记载其两个儿子分别名为毗沙和维摩，日本粟特史学者吉田丰认为这显然是梵文的汉译名。这种现象令其困惑和惊奇，说："在充满琐罗亚斯德教色彩的6世纪下半期的史君墓中竟然出现了佛教因素。"[3]

[1] 杨泓：《北朝至隋唐从西域来华人士墓葬概说》，第312页。
[2] 林圣智：《展现自我叙事：北齐安阳粟特人葬具与北魏遗风》，《图像与装饰——北朝墓葬的生死表象》，台湾大学出版中心，2019年，第260页。
[3] [日]吉田丰：《西安新出史君墓志的粟特文部分考释》，附录于《北周史君墓》，第303、309页。

图 14　画像石棺单侧板（拓片），北魏永安元年（528），长 210 厘米，高 57 厘米，河南洛阳曹连墓出土，洛阳市文物考古研究院藏

　　李诞墓石棺、康业墓石棺床画像内容和视觉风格均为典型的中土样式，无疑出自中土匠作系统，主要由中土画师、工匠制作，其传统可上溯北魏洛阳时代。就此学界普遍认同。林圣智详细讨论了康业墓石棺床画像的视觉传统，并兼及李诞墓石棺，认为北周粟特人葬具由朝廷管理的长安葬具作坊制造，充分继承了北魏葬具的制作技术与图像配置。[1] 北魏洛阳时代的画像石葬具出土颇丰，如开封博物馆藏北魏石棺、美国明尼阿波利斯美术馆藏北魏石棺、洛阳上窑村出土北魏石棺以及近年洛阳出土的北魏凉州刺史曹连石棺（图14）等[2]，其中不乏出自宫廷匠署的东园秘器。就这些葬具的画像内容、图像配置、雕刻手法，学者多有讨论。

　　北魏分裂后，洛阳宫廷匠署画师和工匠部分进入东魏、北齐邺城，部分流入西魏、北周长安，故这一匠作传统并未中断。目前所见东魏武定元年（543）

[1]　林圣智：《北周康业墓围屏石棺床研究》，第 243 页。
[2]　王子云编：《中国古代石刻画选集》，中国古典艺术出版社，1957 年；贺西林：《道德与信仰——明尼阿波利斯美术馆藏北魏画像石棺相关问题的再探讨》，见本书第 49—88 页；洛阳博物馆：《洛阳北魏画象石棺》，《考古》1980 年第 3 期，第 229—241 页；司马国红、顾雪军编著：《洛阳北魏曹连石棺墓》，科学出版社，2019 年。

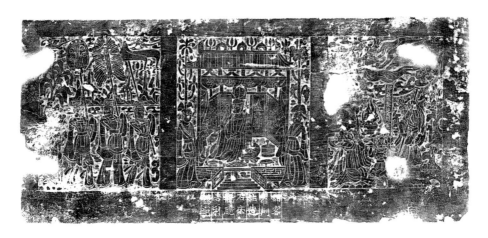

图 15　画像石棺床围屏局部（拓片），东魏武定元年（543），翟育墓出土

翟育画像石棺床、[1]武定六年（548）谢氏冯僧晖画像石棺床，[2]总体面貌与洛阳北魏时代葬具一脉相承，略有变化。翟育石棺床画像见有墓主夫妇像、牛车、鞍马、侍女侍从、孝子故事、神禽异兽等，并铭刻"胡客翟门生造石床屏甿吉利铭记"（图15）。不同处是翟育石棺床围屏正背两面皆有画像，其中一面刻有北魏洛阳时代墓葬从未出现过的竹林七贤。此外，墓门上刻联珠龟背图案，格内饰武士、奇禽、异兽、莲花。门扉对开处两侧刻有墓铭，可知：翟育，字门生，翟国东天竺人，原为本国萨甫，后出使北魏并定居洛阳，受到皇帝礼遇。北魏分裂后入东魏，元象元年（538）卒，武定元年（543）葬。翟育墓画像石棺床是目前所见年代最早的一例西域粟特胡人画像石葬具。谢氏冯僧晖墓石棺床出土于河南安阳固岸，围屏前有子母阙，围屏正壁刻墓主夫妇像和孝子图，两侧壁刻出行图。床梁刻莲瓣纹和12个奇禽异兽，床腿迎面刻畏兽，画像局部

[1] 赵超：《介绍胡客翟门生墓志铭及石屏风》，《粟特人在中国——考古发现与出土文献的新印证》，第673—684页。

[2] 河南省文物考古研究所：《河南安阳固岸墓地考古发掘收获》，《华夏考古》2009年第3期，第21页，彩版一九，1；二〇，1、2。

图 16　画像石棺单侧板（拓片），北周建德元年（572），陕西咸阳匹娄欢墓出土，西安碑林博物馆藏

贴金。上述两具石棺床画像采用阴线刻或减地平雕。

延续本土匠作传统的北周画像石葬具还见有陕西咸阳出土的建德元年（572）恒州刺史匹娄欢墓石棺[1]、建德五年（576）武功郡守郭生墓石棺[2]。匹娄欢墓石棺棺盖上刻手举日月的人首龙身状阴阳神，一侧棺板刻白虎，前有畏兽，后有驾云的异兽（图16）；另一侧棺板、头挡、足挡画像不详，推测为青龙、门和朱雀、玄武等。郭生墓石棺棺盖上刻手举日月的人首和兽首鸟身状阴阳神、星象、云气；头挡刻门和门吏、朱雀、山石树木；足挡刻玄武、摩尼宝珠、山石树木；两侧棺板左刻青龙，右刻白虎，周围填饰云气纹，前端还刻有山石树木。棺盖、两侧板以及头挡、足挡周边均饰忍冬纹。棺底板侧面雕伎乐人物和忍冬纹。两棺画像皆采用阴线刻。

李诞墓、康业墓画像石葬具与上述东魏翟育墓、谢氏冯僧晖墓以及北周匹娄欢墓、郭生墓画像石墓葬具明显属于同一匠作体系，秉承和沿袭了北魏洛阳时代葬具的画像传统。可见，北魏洛阳时代形成的中土画像石葬具匠作体系并未因局势和政权的改变而瓦解，仍存续于东魏、北周宫廷匠署中，并有可能扩

[1]　武伯纶：《西安碑林述略——为碑林拓片在日本展出而作》，《文物》1965年第9期，第14页，图二、图版二。

[2]　陕西省考古研究院：《北周郭生墓发掘简报》，《文博》2009年第5期，第3—9页。

展到了非官方作坊。这些匠署或作坊以本土画师、工匠为主，或有少数西域胡人匠师加盟，其不仅为本土贵族官僚制作葬具，同时也为入华西域胡人首领和官员制作葬具。这一视觉传统和匠作体系至少延续到隋代，陕西三原隋开皇二年（582）德广郡开国公李和墓画像石棺[1]、潼关税村隋墓画像石棺[2]风气不减。

历史变迁与文化记忆

就安伽、史君、康业、李诞四座入华中亚胡人墓葬规制以及不同画像风格面貌生成的原因和背景，学者从北周墓葬制度、政治格局、历史变迁以及墓主身份地位、文化取向、族属认同、宗教信仰、入华时间等多种视角进行了讨论，形成了一些不同倾向的认识和见解。

首先，我们来看墓葬形制和画像面貌与北周墓葬制度，以及墓主人身世履历、入华时间、文化取向、族属认同、宗教信仰之间的关系。安伽墓志言：君讳伽，字大伽，父安突建最早落户凉州昌松，并与汉人杜氏结婚。安伽曾任同州萨保，后授大都督，卒于大象元年（579）（图17）。志言"其先为黄帝苗裔分族"当为附会，安伽祖籍应是中亚安国。史君石刻双语墓铭载述：史君（粟特名尉各伽），史国人，本居西域，后迁居长安，授凉州萨保，大象元年（579）卒，二年（580）葬，妻康氏（粟特名维耶维斯）也是粟特人（图18）。康业墓志言：君讳业，字元基，其先为康居国王之苗裔，父西魏大统十年（544）被推举为"大天主"，北周保定三年（563）卒，康业继任"大天主"，天和六年（571）

[1] 陕西省文物管理委员会：《陕西省三原县双盛村隋李和墓清理简报》，《文物》1966年第1期，第27—33页。

[2] 报告推测该墓为隋仁寿末至大业初（604—606）废太子杨勇墓。陕西省考古研究院编著：《潼关税村隋代壁画墓》，文物出版社，2013年。

图 17 安伽墓志（拓片）

图 18 史君双语墓铭

图 19　康业墓志（拓片）

卒，诏赠甘州刺史（图19）。李诞墓志言：君讳诞，字陁娑，婆罗门种，祖冯何、父傍期均为领民酋长。李诞北魏正光年间（520—525）从罽宾回到长安，北周保定四年（564）卒，诏赠邯州刺史（图20）。志言其为"赵国平棘人，其先伯阳之后"，显然是附会。

墓志载述表明四位墓主皆为北周朝廷命官，其墓葬呈现出较高的等级特征。沈睿文认为其遵循了北周墓葬等级制度，甚至超乎一般皇室贵族礼遇，体

图20 李诞墓志（拓片）

现了墓主人显赫的身份地位，属于别敕葬之列。即便如此，并不意味着其种族文化的丧失和所谓"华化"，墓葬画像显示他们仍葆有虔诚的袄教信仰。"他们在认同北周政府的同时，仍保持着自己的文化与种族认同，亦即他们的'自认'（Ethnic Self）并没有发生丝毫之松动。"[1] 就墓葬规制而言，这几座墓似有悖于北

[1] 沈睿文：《论墓制与墓主国家和民族认同的关系——以康业、安伽、史君、虞弘诸墓为例》，第29、37、56页。

周帝王倡导的薄葬理念,[1]北周帝陵和贵族墓从简风气,从已发掘的武帝孝陵及其他大中型墓葬中均得到证实。[2]另外安伽墓、李诞墓都是砖室墓,这种做法不见于北周帝陵和贵族墓,可见这四座墓并未完全遵循北周墓葬规制。就文化取向而言,杨泓与沈睿文观点相左,杨泓认为:"考古学所见西域来华人士的墓葬资料,其主流显示的是他们力图融入中华大家庭的势头,虽然一些被中国朝廷命为管宗教(兼管社区民众)的小官,还要在中国式葬具上依一些外来的粉本制作装饰图像,但在墓葬形制、葬具规制、墓志设置等主体方面,都与中华文明保持一致。这也就是后来这些西域来华人士的后裔,迅速地完全溶于多元一体的中华民族大家庭中的原因。"[3]

另外墓志也透露出墓主的籍贯身世、宗教身份、文化取向等信息。那么这些墓志文字和葬具画像又是什么关系呢?凉州萨保史君墓铭形制和书写范式均不同于中土墓志。荣新江认为史君长期生活在凉州粟特人聚落,没有受到多少中华文化的熏陶,虽然葬在长安,但其墓志基本上是胡人观念的反映。[4]其石堂画像内容和风格西域胡风甚浓,与墓志基本吻合,一致反映了墓主的宗教身份、文化取向。而安伽、康业、李诞墓志信息与葬具画像显然存在矛盾甚至分裂。同州萨保安伽墓志载述,其为姑藏昌松人,并附会其先为黄帝苗裔分族,且安伽母杜氏为汉人,其为胡汉混血,似对中华文化抱有情怀。然而其石榻画

[1] 《北史·周本纪上》记载世宗明皇帝宇文毓遗诏:"丧事所须,务从俭约,敛以时服,勿使有金玉之饰。若以礼不可阙,皆令用瓦。"《北史》卷九,中华书局,1974年,第338页。《北史·周本纪下》记载高祖武皇帝宇文邕遗诏:"朕平生居处,每存菲薄,非直以训子孙,亦乃本心所好。丧事资用,须使俭而合礼。墓而不坟,自古通典。随吉即葬,葬讫公除。"《北史》卷一〇,第372页。

[2] 陕西省考古研究所、咸阳市考古研究所:《北周武帝孝陵发掘简报》,《考古与文物》1997年第2期,第8—28页;贠安志编著:《中国北周珍贵文物——北周墓葬发掘报告》,陕西人民美术出版社,1993年。

[3] 杨泓:《北朝至隋唐从西域来华人士墓葬概说》,第312页。

[4] 荣新江:《中古入华胡人墓志的书写》,《文献》2020年第3期,第128页。

像面貌与墓志表述迥异，一派西胡气象。李诞墓志虽附会其是赵国平棘人，其先为伯阳之后，但实际是婆罗门裔，其祖、父皆为胡人聚落首领——领民酋长，他本人又是从罽宾归阙，可能濡染佛教或祆教。康业墓志记载，其先为康居国王之苗裔，父为"大天主"，他本人又继任"大天主"，籍贯身世和宗教身份胡气十足。但两墓葬具画像外来气息微弱，一派中土风貌。就康业墓石棺床画像，郑岩有详细讨论，指出画像中的康业长着一副汉人面孔，装束俨然一位中原士大夫形象，不仅没有个人特征，就连所属民族的特征都没有表现出来。他说："石棺床上一幅幅墓主像组合搭配虽凌乱生硬，但'重复'的目的似乎正在于'强调'——用尽所有中原地区可以找到的画稿，通过沉静雍

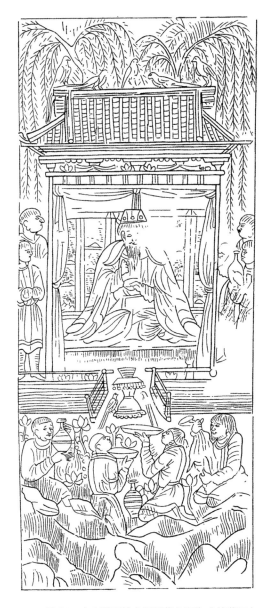

图21 康业墓石棺床围屏墓主画像（线摹图）

容的面孔、朗朗轩轩的姿态、前呼后拥的人物关系，塑造出一种理想化的'社会形象'，同时，也重新定义其'文化形象'，即掩盖掉康业本来的胡人血统，

将他打扮成一位身份不容置疑的中原士大夫。"[1]如此看来，画像中的康业绝非墓志中载述的那位康居国王之苗裔且作为祆教"大天主"的西域粟特胡人（图21）。

上述墓志文字信息与葬具画像面貌何以呈现出矛盾甚至分裂现象呢？我们知道，中古墓志书写皆有范式和格套，其内容既有墓主个人心声的表达，也包含社会主流意识或官方话语的反映。就此李鸿宾有翔实讨论，他认为："墓志铭记述的内容，是撰写者出于各种需要的结果，而这个需要与所处的社会紧密结合，对任职的官员而言，是与他所生活的具体场景相结合在一起的。易言之，墓志的描述受到墓主生活时代主流社会权力的制约和限制，因而墓志的真实，应当是观念和意向的真实，这对我们了解那些进入汉地之后的非汉人其族属认同与文化的选择，尤应值得深思。"[2]同样，中古葬具画像亦有相应规范，与墓主身份地位、官职等级有关。然而除此之外，还要考虑是皇帝诏赐，还是墓主或家属个人定制或购买，以及当时匠作体系和视觉资源的局限等因素。也就是说，葬具画像的生成同样受到多种因素的影响和制约，故其多大程度上体现了墓主个人的族属认同和文化取向，又多大程度上反映了官方意识形态和主流社会风尚呢？接续的问题是：墓主内心真实的族属认同和文化取向到底是反映在墓志书写上，还是表现在葬具画像上？我们该如何判断墓主文化取向，是认同墓志书写，还是认同葬具画像？这些问题的确需要再思。

其次，再看墓葬和画像石葬具与北周政治格局及历史变迁之间的关系。学者普遍认为上述四座墓形制规格或画像石葬具与中古入华胡人特殊的身份有关。当然这种认识没错，但问题是：采用这种形制规格或画像石葬具的西域胡人墓葬为何集中出现在北朝晚期？传世文献和出土墓志显示，北魏洛阳已有大

[1] 郑岩：《逝者的"面具"——论北周康业墓石棺床画像》，第254、256页。
[2] 李鸿宾：《粟特及后裔墓志铭文书写的程式意涵——以三方墓志为样例》，《粟特人在中国——考古发现与出土文献的新印证》，第190页。

批西域胡商定居，[1]他们采用何种葬俗，不甚清楚，至今既未见有中亚传统的纳骨瓮出土，[2]也未见一具中土样式的画像石葬具出土。推测其原因，或许是这些入华不久的胡商当时还没有相应的社会政治地位，虽然可能已经采用了中土葬俗，但由于制度等方面的制约，尚无资格享用此类葬具。武泰元年（528）"河阴之变"，最终导致北魏一分为二。东、西两魏统治者高氏和宇文氏俱以六镇遗民起家创业，且胡化程度很深，至此政治生态和文化风尚皆发生巨变，即由汉化逆转为胡化。[3]西魏宇文泰实行"关中本位政策"，统合辖内六镇遗民及其他胡汉民族，从而促成胡汉一家。就此李鸿宾认为："通过有明确政治目标的集团的建立，宇文泰试图消泯来自不同地区和不同族群之间产生的差异，从而构建一种与此目标相适应的政治文化，进而统合其属下的各类人群……这个集团及其追寻的目标，正是全国一统性王朝解体之后周边外围非汉人势力重新集结而取向中原进程的典型写照，由此而形成的新兴的政治势力，是此一时代发展的重要特征。"[4]北周总体秉承和沿袭了西魏开创的政治文化体制。东魏高欢虽然收掇了大量北魏洛阳遗烬，但东魏、北齐政治生态和文化格局整体胡化倾向严重，社会上层尤甚。总之，北朝晚期胡化为社会主流风气，以至西胡祆教影响到社会上层的信仰世界。《隋书·礼仪志》："后主末年，祭非其鬼，至于躬自鼓舞，以事胡天。邺中遂多淫祀，兹风至今不绝。后周欲招来西域，又有拜胡天制，皇帝亲焉。其仪并从夷俗，淫僻不可纪也。"[5]

[1] 《洛阳伽蓝记》卷三记载："西夷来附者，处崦嵫馆，赐宅慕义里。自葱岭已西，至于大秦，百国千城，莫不欢附。商胡贩客，日奔塞下，所谓尽天地之区已。乐中国土风，因而宅者，不可胜数。是以附化之民，万有余家。门巷修整，阊阖填列，青槐荫陌，绿柳垂庭，天下难得之货，咸悉在焉。"（北魏）杨衒之著，杨勇校笺：《洛阳伽蓝记校笺》，中华书局，2006年，第145页。

[2] 荣新江：《粟特祆教美术东传过程中的转化——从粟特到中国》，第59—60页。

[3] 陈寅恪：《隋唐制度渊源略论稿·唐代政治史述论稿》，生活·读书·新知三联书店，2015年，第48页。

[4] 李鸿宾：《粟特及后裔墓志铭文书写的程式意涵——以三方墓志为样例》，第181页。

[5] 《隋书》卷七，中华书局，1973年，第149页。

在此背景下，入华西域胡人首领凭借其雄厚的财力及部落掌控权，被北朝政府重视和重用，遂跻身上层社会。此外，还有些西胡乐人亦荣宠当时，甚至开府封王。以安伽为例，墓志载述其家族原居凉州姑藏，后迁徙同州。而同州设有宇文氏霸府，北周几位皇帝都出生于此，武帝多次巡幸同州，其战略地位非常重要，等同于北齐晋阳。[1]安伽担任同州萨保，且授大都督，可见地位绝不一般。山下将司就此言："北周的大都督作为散官的同时，还属于二十四军制的地方军府之仪同府和开府的军府官之一。另外，他担任萨保的同州，西魏以来设置了宇文氏的霸府，是对东魏、北齐作战的最重要的军事据点。因此，志文所说的'董兹戎政，肃是军荣'，恐怕并非简单的修辞，而很有可能是安伽担任的大都督就是作为军府幕僚的大都督。"进而说："这样，原来是萨宝之职的粟特人首领，以兼职军府官之一的形式将粟特聚落编成乡兵（北周）。……在此背景下，粟特乡兵（粟特聚落）的规模扩大和关中政权（北周、隋）中粟特集团的影响力有所增大（粟特人首领层的地位上升）的情形应该是显而易见的了。"[2]类似情况亦见于隋虞弘经历，墓志载其入北周授使持节、仪同大将军、广兴县开国伯等职，"大象末，左丞相府，迁领并、代、介三州乡团，检校萨保府"[3]。由此可见，北周西域粟特胡人首领之地位明显上升，甚至达到显贵。[4]此外，康业、李诞死后诏赠刺史，地位似也不低。[5]史君仅载凉州萨保任职，看似地位不

[1] 刘文锁：《〈安伽墓志〉与"关中本位政策"》，《中山大学学报》（社会科学版）2003年第1期，第44—45页。

[2] ［日］山下将司：《军府与家业——北朝末至唐初的粟特人军府官和军团》，田卫卫译，《粟特人在中国——考古发现与出土文献的新印证》，第564—565页。

[3] 山西省考古研究所、太原市文物考古研究所、太原市晋源区文物旅游局：《太原隋虞弘墓》，文物出版社，2005年，第89—93页。

[4] 《北史·卢辩传》言大都督为八命（从二品），《北史》卷三〇，第1102页。《隋书·百官志下》记载，大都督为正六品。《隋书》卷二八，786页。两者相差太甚，不知何说为是。学者多采《北史》记载。

[5] 《隋书·百官志下》记载，隋代官职制名，多依前代之法。上州刺史为正三品，中州刺史为从三品，下州刺史为正四品。《隋书》卷二八，第785页。

高，[1]但除聚落首领外，不知其是否还有政府其他任职，墓志未言。就此而论，北朝后期入华西域胡人首领采用既适应官方葬制又体现其特殊身份的画像葬具似顺理成章。

上述四座墓葬具及相关墓门画像呈现出两种截然不同的面貌，且早晚关系明确。李诞墓最早，为保定四年（564），其次是天和六年（571）的康业墓，安伽墓和史君墓分别为大象元年（579）和大象二年（580）。就两种不同画像面貌分野之原因，荣新江推测除与墓主身份、入华时间不同有关外，可能还与墓主自身文化意识的觉醒以及艺术资源等因素有关："或许胡人首领在刚刚接受汉地的传统葬具时，还没有太多的自我文化表现意识，可能也还没有如何表现胡人丧葬观念的图像粉本，因此基本上接受了汉地的传统图像模式。但经过一段时间后，两位萨保级人物史君和安伽的石质葬具上，则刻绘了胡人生活和丧葬的情景，表现出胡人自己的文化面相。"[2]林圣智非常敏锐地洞察到了两类画像面貌分野的时间节点，即建德五年（576）武帝灭北齐，武帝薨亡。认为前后两个阶段画像表述上的差异除墓主族属、身份和好尚外，可能还涉及北周政局的变迁、官方介入程度、墓主政治军事地位的消长及其与朝廷的互动关系。[3]前后阶段不同的画像面貌的生成，其原因可能非常复杂，涉及政局变迁、朝廷介入程度以及墓主身份地位、文化取向、族属认同、宗教信仰、入华时间等。但笔者认为最直接的原因或与北周灭北齐这一重大历史变迁有关。北魏分裂后，西魏宫廷匠署或其他作坊可能收纳了部分来自洛阳北魏宫廷匠署的画师和工匠，因此西魏、北周总体秉承和沿袭了洛阳北魏时代的宫廷匠作体系。北周灭北齐后，北齐宫廷匠署画师和工匠，包括粟特等外籍匠师可能大量流入北周宫廷匠署或

[1]《隋书·百官志下》记载，"雍州萨保，为视从七品。""诸州胡二百户以上萨保，为视正九品。"《隋书》卷二八，第790—791页。

[2] 荣新江：《一位粟特首领的丝路生涯——史君石椁图像素描》，第250页。

[3] 林圣智：《北周康业墓围屏石棺床研究》，第262页。

胡人聚落作坊，从而导致北周匠作面貌发生突变，安伽墓石榻和史君墓石堂画像或由此而生成。

北周、北齐风尚总体皆胡化，但从文献记载宫廷音乐和目前所见高等级墓葬壁画看，北齐胡化风气较北周似更为浓重。《隋书·音乐志》《北齐书·恩幸传》《北史·恩幸传》记载，北齐宫廷胡乐大盛，众多眼鼻深险、能舞工歌的粟特胡人如曹僧奴、曹妙达、安未弱、安马驹、史丑多、何朱若之流备受宠幸，乃至封王开府。[1]对此陈寅恪有详论，[2]不赘。北齐宫廷除粟特乐工舞伎外，粟特画师和工匠亦当不在少数，曹仲达即是其中最著名者。《历代名画记》："曹仲达，本曹国人也，北齐最称工，能画梵像，官至朝散大夫。"[3]《贞观公私画史》记载隋朝官本尚存曹仲达《齐神武临轩对武骑图》《弋猎图》《名马样》等。[4]向达说："后魏以来，源出曹国入居中土之曹氏一家，特为显贵，名乐工、名画家不一而足：如曹婆罗门，曹僧奴，曹妙达；曹僧奴女北齐高纬之昭仪，三世俱以琵琶有名当世，妙达且以之开府封王。曹仲达为北齐有名画家，出身曹国，当亦妙达一家。"[5]山西太原北齐武平二年（571）武安王徐显秀墓[6]、忻州九原岗东

[1]《隋书·音乐志》："杂乐有西凉鼙舞、清乐、龟兹等。然吹笛、弹琵琶、五弦及歌舞之伎，自文襄以来，皆所爱好。至河清以后，传习尤盛。后主唯赏胡戎乐，耽爱无已。于是繁手淫声，争新哀怨。故曹妙达、安未弱、安马驹之徒，至有封王开府者。"《隋书》卷一四，第331页。《北齐书·恩幸传》："又有史丑多之徒胡小儿等数十，咸能舞工歌，亦至仪同开府、封王。"《北齐书》卷五〇，中华书局，1972年，第694页。《北史·恩幸传》："其曹僧奴、僧奴子妙达，以能弹胡琵琶，甚被宠遇，俱开府封王。……其何朱若、史丑多之徒十数人，咸以能舞工歌及善音乐者，亦至仪同开府。"《北史》卷九二，第3055页。

[2] 陈寅恪：《隋唐制度渊源略论稿·唐代政治史述论稿》，第134—136页。

[3] （唐）张彦远：《历代名画记》卷八，人民美术出版社，1963年，第157页。

[4] （唐）裴孝源《贞观公私画史》，于安澜编：《画品丛书》，上海人民美术出版社，1982年，第39页。

[5] 向达：《唐代长安与西域文明》，生活·读书·新知三联书店，1957年，第19页。

[6] 山西省考古研究所、太原市文物考古研究所：《太原北齐徐显秀墓发掘简报》，《文物》2003年第10期，第4—40页。

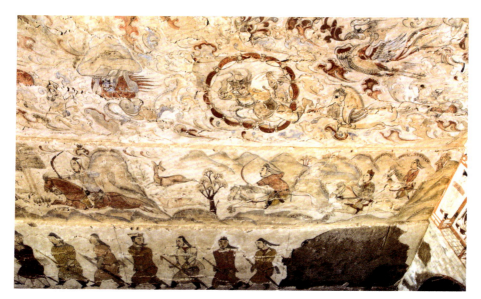

图 22 壁画,东魏—北齐,山西忻州九原岗墓出土,山西博物院藏

魏—北齐墓[1](图22)、朔州水泉梁北齐墓[2]以及河北磁县湾漳北齐大墓[3]壁画都不同程度地透出某种西胡风气。罗世平就徐显秀墓壁画中的胡化因素做了专题讨论,他认为:"在北齐胡化的社会风气下,印度文化或以萨珊波斯为代表的西亚文化,以粟特为代表的中亚文化各以不同的方式进入北齐境内,在音乐、舞蹈、绘画等艺术领域有明显的反映。"壁画所反映出的色彩观念非中原绘画传统,男女人物着装皆为胡服,人物服装和马鞍上的菩萨联珠纹则为胡汉融合样式。[4]

[1] 山西省考古研究所、忻州市文物管理处:《山西忻州市九原岗北朝壁画墓》,《考古》2015年第7期,第51—74页。

[2] 山西省考古研究所、山西博物院、朔州市文物局、崇福寺文物管理所:《山西朔州水泉梁北齐壁画墓发掘简报》,《文物》2010年第12期,第26—42页。

[3] 报告推测该墓可能是乾明元年(560)文宣帝高洋武宁陵。中国社会科学院考古研究所、河北省文物研究所编著:《磁县湾漳北朝壁画墓》,科学出版社,2003年。

[4] 罗世平:《太原北齐徐显秀墓壁画中的胡化因素——北齐绘画研究札记(一)》,《艺术史研究》第五辑,第227—228、229—231页。

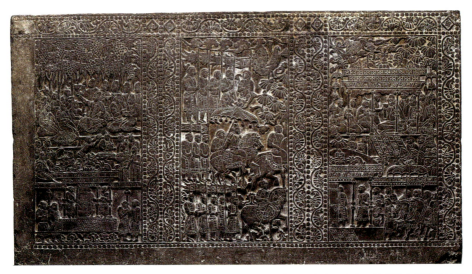

图 23　画像石棺床围屏，北齐，纵 64.7 厘米，横 115.8 厘米，河南安阳出土，美国波士顿美术馆藏

20世纪早期河南安阳出土一具北齐画像石棺床，后被拆解，并流失海外，构件现分藏在法国巴黎吉美亚洲艺术博物馆、德国科隆东方博物馆、美国波士顿美术馆（图23）和华盛顿弗利尔美术馆。1958年古斯廷·斯卡里亚（Gustina Scaglia）撰文对其进行了重构研究，认为石刻上的人物为粟特人，棺床的主人很可能是驻邺都的一位萨保。[1] 若此，安阳北齐画像石棺床的年代显然要早于北周安伽墓石榻和史君墓石堂，其画像内容和匠作风格非常相似，由此或可印证建德五年（576）北周灭北齐，北齐宫廷画师和工匠，尤其是粟特等外籍匠师的流入，是导致北周西域胡人葬具画像面貌转向最直接的原因，安伽墓石榻和史君墓石堂画像即成就于此契机。

总而言之，上述四座墓中葬具画像的面貌是由多种因素综合造就的，其中既包含墓主及家属的个人选择，涉及其宗教信仰、族属认同、文化取向；也包含

[1]　Gustina Scaglia,"Central Asians on a Northern Ch'i Gate Shrine", *Artibus Asiae*, Vol.XXI, 1, 1958, pp.9-28.

官方意识形态和主流社会风尚的影响,涉及墓葬规制、政治格局、历史变迁;此外还牵涉当时的视觉传统、匠作体系、文化资源。这其中,政治格局、社会风尚、历史变迁似为主导因素,四件葬具之画像前后出现两种截然不同面貌,或可明之。这些画像石葬具可以说是政治意识、时代风气兼个人选择共同成就的,既透出时代变迁的气息,又凝结着中古入华西域胡人的历史和文化记忆。

附记:原文刊发于《美术大观》2020年第11期。

稽前王之采章　成一代之文物
陕西潼关税村隋墓画像石棺的视觉传统及其与宫廷匠作的关系

 隋代是一个短命的王朝，从开皇元年（581）立国至大业十四年（618），历38年。其间，隋结束了3个多世纪的分裂状况，重新统一了中国，并在政治、典章、礼仪制度建设上取得了开创性业绩，大兴城的营建和大运河的开凿，更是中古中国城市史和交通史上的伟大创举。上述三项成就足以建立起人们对隋代历史地位的认知，就此史学界普遍认为隋代在中古中国历史上具有承前启后、继往开来的地位。随着考古材料的日益丰富，近年隋代墓葬制度及与之相关的物质文化和视觉文化研究，亦取得了很多新成果，学者就隋墓形制、陶俑、器物、壁画、葬具面貌，及其与南北朝的关系和对唐代的影响等问题，展开了深一步的讨论。综合目前出土材料和研究成果可知，隋代墓葬物质文化和视觉文化未现鼎革之势，其继承整合性大于开创性。

 2005年，陕西潼关税村发现一座高等级隋墓，出土一具体量巨大、内容丰富、雕刻精湛的画像石棺。本文以该石棺为研究对象，将其置于中古中国历史发展脉络和南北互动、中西交通格局中，通过对其视觉传统的追溯及与宫廷匠作关系的讨论，借以揭示隋代墓葬视觉文化的具体面貌和成就。

 潼关税村隋墓系长斜坡墓道多天井和小龛的圆形单室砖券墓，平面呈"甲"

字形，坐北朝南。由长斜坡墓道、7个过洞、6个天井、4个壁龛、砖券甬道和墓室组成，水平总长63.8米，墓底距地表深16.6米。该墓是迄今发掘的规模最大、等级最高的隋代墓葬，遗憾的是墓志被盗，主人身份不明。从墓葬地望、形制规模、墓道壁画中的18列戟图、石葬具奢华程度以及人骨标本鉴定等方面综合判断，发掘者认为其应是仁寿末至大业初（604—606）下葬的废太子、房陵王杨勇之墓。[1] 近年，沈睿文通过对该墓形制、壁画、随葬品、葬具以及杨勇

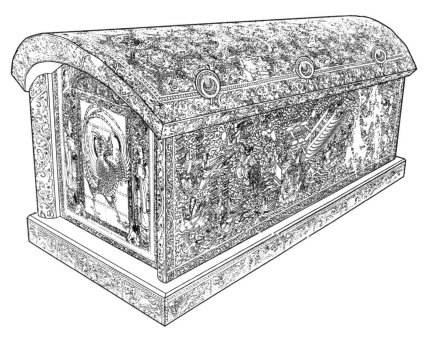

图1 画像石棺（透视图），隋，通高142厘米，通长291厘米，通宽136厘米，陕西潼关税村出土，陕西省考古研究院藏。采自陕西省考古研究院编著：《潼关税村隋代壁画墓》，文物出版社，2013年

[1] 陕西省考古研究院：《陕西潼关税村隋代壁画墓发掘简报》，《文物》2008年第5期，第4—31页。陕西省考古研究院编著：《潼关税村隋代壁画墓》，文物出版社，2013年。个别学者提出不同看法，认为该墓是隋观德王杨雄墓。张应桥：《〈杨雄墓志〉与潼关税村隋代壁画墓》，《华夏文明》2018年第2期，第28—32页。笔者征询发掘者李明意见，其认为张说不足为信，理由是发掘现场仅见一具人骨，而相关墓志记载，杨雄墓为一夫二妻三人合葬墓。

和杨广政治立场的论述，进一步支持了发掘者的观点。[1]认为墓葬是隋废太子、房陵王杨勇墓的观点现已被学界广泛认同。

该墓出土石棺系青色石灰岩质地，由盖板、头挡、足挡、左板、右板和底板共6块青色石板构成，盖呈拱形，前高后低，头大尾小，为典型函匣式画像石棺。棺表画像采用阴线刻和减地平雕技法（图1）。

棺盖四周雕刻缠枝忍冬纹和联珠纹装饰带，主体图案以联珠纹作框、莲花为节，分隔为多个连续六边形龟甲图案，共13行，每行6至7列，计84个单元，其中完整的六边形单元60个，四周的24个单元为破六边形。84个单元内的主题纹饰有重复，包括宝瓶、摩尼珠、龙、虎、狮、牛、羊、翼马、摩竭鱼、绶带鸟等各种奇禽异兽。盖板四侧线刻缠枝忍冬纹，前额正中刻一正视畏兽，后端正中刻一石榴花（图2）。

棺头挡正中刻一座门。门楣中部刻一畏兽头，两侧各有一兽首鸟身神兽，门楣顶上正中刻弯月托日。门额刻缠枝宝相花纹，正中为一覆莲座，座上置菱形摩尼宝珠。门楣和门额两侧各刻一条倒龙。门框刻缠枝忍冬纹，门框下各有蹲狮一只。门外两侧相对站立一执刀门吏。门扉刻一喙衔宝珠的朱雀。棺足挡线刻玄武和力士，周围满布流云纹，顶部为大朵如意云纹，底部为山石树木。（图3）

棺左板画面为"仙人车驾出行"，四翼龙骖驾的辂车居中，车无辕和轮，方舆圆盖，盖顶置一虡，虡顶系幡，盖饰交叉长绶带。舆帮较高，饰龟背纹，帮侧画有羽翼。双曲衡，衡端作鸾鸟衔铃。车右斜插棨戟，韬以"亚"字形黻纹。车左斜注旐旗，12条长旒随风飘举。舆中端坐一男子，头戴"通天冠"，加博山，身穿广袖衮服，袖见圆形"章"字纹，手捧笏板。舆左侧见鲸、鲵各一。辂车前有导引，中有扈从，后有鼓吹。其中见17位男仙，有乘龙者，有乘凤者，有

[1] 沈睿文：《废太子勇与圆形墓——如何理解考古学中的非地方性知识》，《唐宋历史评论》第一辑，社会科学文献出版社，2015年，第35—55页。

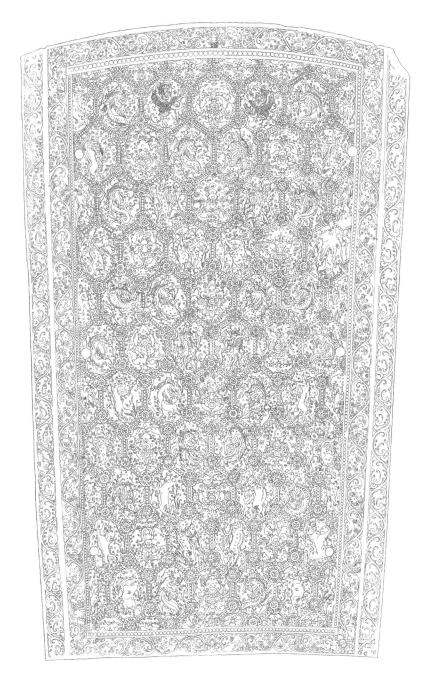

图 2 画像石棺盖（线摹图），隋，长 291 厘米，前宽 136 厘米，后宽 114 厘米，陕西潼关税村出土，陕西省考古研究院藏。采自《潼关税村隋代壁画墓》

图 3　画像石棺挡（线摹图），隋，头挡高 106 厘米，宽 98 厘米；足挡高 90 厘米，宽 78.5 厘米，陕西潼关税村出土，陕西省考古研究院藏。采自《潼关税村隋代壁画墓》

乘鹤者，有徒步者，或持节，或执净瓶，或捧丹鼎，或捧熏炉，或持麈尾，或举嘉禾，或持棨戟，或吹箫，或摇铃。此外，画面中还见有多个或击鼓，或吹角，或奔走的畏兽以及出没于云中的各种祥禽瑞兽。除顶边外，另三边刻缠枝忍冬纹边框。棺右板画面布局和内容与左板相仿，亦为"仙人车驾出行"，中部为四翼虎骖驾的辂车，形制与棺左板辂车相同，一位贵妇端坐舆中，头梳高髻，戴华丽头饰。舆右侧见鲸、鲵各一。辂车前有导引，中有扈从，后有鼓吹女仙 12 人，其乘驾和手中所持器具与左棺板男仙类似。此外，亦如左棺板，画面中还出现多个或击鼓，或吹角，或擎石，或奔走的畏兽以及出没于云中的各种祥禽瑞兽。除顶边外，另三边刻缠枝忍冬纹边框。（图 4）

棺底板四侧面以联珠纹装饰带分作 23 个长方形格，除足端正中为摩尼宝珠外，其余格内皆为龙、凤、麒麟、马、虎、羊等各种珍禽瑞兽，空隙处填饰流云或山峦。

图 4 画像石棺双侧板（线摹图），隋，长 270 厘米，前高 90 厘米，后高 76 厘米，陕西潼关税村出土，陕西省考古研究院藏。采自《潼关税村隋代壁画墓》

就该石棺的专题讨论目前见有刘呆运、李明、邵小莉、杨效俊等学者的论文。发掘者刘呆运和李明在《陕西潼关税村隋代壁画墓线刻石棺》一文中对石棺结构和雕刻技法做了简要介绍，并就画像内容进行了详细描述，初步梳理了其创作渊源和艺术传统。[1] 在此基础上，李明在另文《潼关税村隋代壁画墓石棺图像试读》中，就石棺画像的源流、内涵、功能做了进一步分析和释读。[2] 邵小莉《隋唐墓葬艺术渊源新探——以陕西潼关税村隋代壁画墓为中心》一文，在前人研究基础上，通过对包括石棺在内的税村隋墓的整体研究，再度追溯了隋唐墓葬艺术的渊源。[3] 杨效俊《潼关税村隋墓石棺与隋代的正统建设》一文，通

[1] 陕西省考古研究院：《陕西潼关税村隋代壁画墓线刻石棺》，《考古与文物》2008 年第 3 期，第 33—47 页。

[2] 李明：《潼关税村隋代壁画墓石棺图像试读》，《考古与文物》2008 年第 3 期，第 48—52 页。

[3] 邵小莉：《隋唐墓葬艺术渊源新探——以陕西潼关税村隋代壁画墓为中心》，《文艺研究》2011 年第 1 期，第 108—114 页。

过对石棺图像的解读，重点讨论了中古墓葬艺术的"复古"现象与隋初官方正统文化建设背景之关系。[1] 上述学者对潼关税村隋墓画像石棺的渊源传统、画像内容、思想性皆做了初步探讨，并对其艺术成就予以高度肯定。然而就该棺具体图像的释读和考证，仍有待继续深入，研究者对其艺术渊源和传统虽有梳理，但欠翔实。此外，尚存未及之问题。该棺画像丰富而复杂，就具体图像，笔者无力逐一考证，在此仅就学者以往关注的视觉传统再做探讨，并就学界尚未触及的石棺画像与隋代宫廷匠作的关系试做推测。

谈及该画像石棺的渊源和传统，最早可追溯至东汉，以四川芦山建安十六年（211）王晖墓石棺为典型，其图像传统在北魏发展成熟，经北周延续至隋，常见于高等级贵族墓葬。刘呆运、李明曾记："潼关税村隋代壁画墓石棺继承了北魏—北周石棺的形制，其画像系统亦从北魏、北周发展而来。其画像从形式上来说，体现了北魏以来的传统美术风格。"[2] 此说是矣。然而李明却又于另文说："税村隋墓石棺线刻画中出现的形象，只有继承，没有创新。一言以蔽之，就是彻头彻尾的'复古'。""以税村隋墓石棺为代表的隋代'升仙'石棺（包括隋李和石棺）的出现，可以说是一种'复古'现象。自北魏灭亡到隋初，消失了半个甚至可能是一个世纪的'升仙题材'的石质葬具又重新出现在统治阶级墓葬中。"[3] 文中反复强调"复古"。杨效俊也认为石棺是中古"制度复古"浪潮尾声中最典型的一个艺术例证，在相关论文中屡言"回归汉魏古风""复古"。[4]

[1] 杨效俊：《潼关税村隋墓石棺与隋代的正统建设》，《唐史论丛》第二十三辑，三秦出版社，2016年，第189—203页。作者在另文中也谈及该棺，并表达了相同观点。杨效俊：《中古墓葬中的复古现象研究》，《陕西历史博物馆馆刊》第23辑，三秦出版社，2016年，第62—77页。

[2] 陕西省考古研究院：《陕西潼关税村隋代壁画墓线刻石棺》，第47页。

[3] 李明：《潼关税村隋代壁画墓石棺图像试读》，第48、51页。

[4] 汉魏言汉和曹魏，而杨文中时指汉和曹魏，时指汉至北魏，概念混乱。如其在《潼关税村隋墓石棺与隋代的正统建设》第196页说该石棺："一反西魏—北周石棺的简练风格，回归精致繁复的汉魏古风。……两侧帮的升仙图像都是具有汉魏传统的图像，直接继承自北魏—北齐墓葬美术。"杨效俊的《中古墓葬中的复古现象研究》第67页亦见同样表述。

何谓"复古"？李零、巫鸿等学者皆有讨论。[1] 李零所言最明了，即"失而复得，断而复续""是中断后的再复兴"。[2] 笔者亦认为"复古"是对中断了的古代某种事物，如制度、礼仪、习俗以及器物、图像样式或风格等的复归，如王莽改制复的是周公之礼，北宋"复古"思潮也是上追三代，其不论在观念层面，还是实践层面，皆存在历史断裂。而本文讨论的画像石棺萌自东汉，经北魏、北周，沿袭至隋，其传统从未有过断裂，何谈"复古"？李明所说"复古"亦非汉魏之古，而是北魏、东晋之古，其理据之一是该棺画像内容与北魏洛阳时代"升仙石棺"非常类似，并断言其粉本直接承自北魏。理据之二是画像中的一些细节，如辂车、鲸、鲵完全符合曹植《洛神赋》的描述，且与传为东晋顾恺之的《洛神赋图》高度吻合。

首先，从表面现象看，说税村隋墓石棺复北魏之古，尚可理解。因为其丰富的内容、繁复的画面与河南洛阳上窑村出土北魏升仙石棺、开封博物馆藏北魏升仙石棺，尤其是近年洛阳新出土的北魏永安元年（528）凉州刺史曹连墓升仙石棺画像颇多相似，两侧棺板皆为男女仙者驭龙驾虎升仙图。上窑村画像石棺棺盖内绘日、月。头挡刻门、门吏，门上方正中刻摩尼宝珠，两侧刻朱雀。足挡为补配，刻孝子图。左右棺板分别刻男女仙人驭龙、驾虎升仙图，前有仙人引导，后有鼓吹伎乐和乘凤仙人扈从，两端刻山林树木、鸟兽、流云。（图5）棺底板两侧分格刻多个神禽异兽。[3] 曹连墓石棺盖表面和内面均为素面，四侧面刻忍冬纹，前端中央刻覆莲火焰宝珠。头挡刻门，两侧分立拄剑门吏，门额中央刻畏兽，两侧分列朱雀，门下刻火焰宝珠和忍冬纹。足挡刻武士驭玄武。两

[1] 李零：《铄古铸今——考古发现和复古艺术》，生活·读书·新知三联书店，2007年；[美]巫鸿：《中国艺术和视觉文化中的"复古"模式》，《残碑何在——巫鸿美术史文集》卷五，上海人民出版社，2019年，第211—241页。

[2] 李零：《铄古铸今——考古发现和复古艺术》，第8—9页。

[3] 洛阳博物馆：《洛阳北魏画象石棺》，《考古》1980年第3期，第229—241页。

图 5　画像石棺双侧板，北魏，6 世纪早期，长 224 厘米，通高 68 厘米，河南洛阳上窑村出土，洛阳博物馆藏

侧棺板分别刻男女仙者驭龙、驾虎升仙图和孝子故事，龙、虎前皆有仙人引导，后有乘龙或乘凤的仙人扈从，升仙队伍中还见数个畏兽，画面空隙处布满流云纹，前后两端刻山石树木（图 6）。棺底四侧分格刻 28 个神禽瑞兽和一枚火焰宝珠。[1] 此外，北魏洛阳时代的画像石棺还见有联珠龟背神禽异兽图案，以及手捧日月的阴阳神（图 7）。[2]

再看稍后出现的几具北周画像石棺，即陕西西安北周保定四年（564）邯州刺史李诞墓石棺、西安建德元年（572）镇远将军张政墓石棺、咸阳建德元年恒州刺史匹娄欢墓石棺、咸阳建德五年（576）武功郡守郭生墓石棺。其画像主体

[1] 司马国红、顾雪军编著：《洛阳北魏曹连石棺墓》，科学出版社，2019 年。
[2] 黄明兰：《洛阳北魏世俗石刻线画集》，人民美术出版社，1987 年，第 41—45、54—57、59 页。

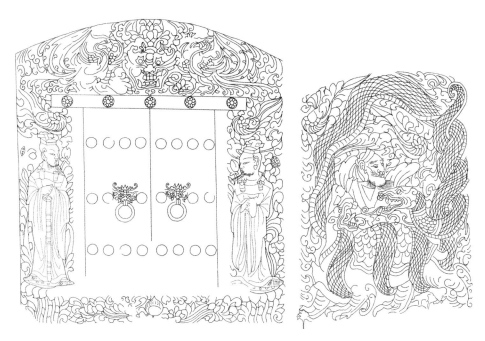

图 6a 画像石棺挡（线摹图），北魏永安元年（528），头挡高 61.5 厘米，宽 72 厘米；足挡高 57.3 厘米，宽 40 厘米。河南洛阳北魏凉州刺史曹连墓出土，洛阳市文物考古研究院藏。采自司马国红、顾雪军编著：《洛阳北魏曹连石棺墓》，科学出版社，2019 年

图 6b 画像石棺双侧板（线摹图），北魏永安元年（528），长 210 厘米，前高 57 厘米，后高 48 厘米，河南洛阳北魏凉州刺史曹连墓出土，洛阳市文物考古研究院藏。采自《洛阳北魏曹连石棺墓》

图 7 画像石棺盖残块（拓片），北魏，河南洛阳出土

亦为四神和阴阳神，只是两侧棺板仅见龙虎，不见驾驭者，画面也没有那么繁杂。李诞墓石棺棺盖表面刻手举日月的人首龙身状阴阳神，头挡刻门、门吏、朱雀，两侧棺板左青龙、右白虎，足挡刻玄武与武士。[1] 叱娄欢墓石棺棺盖表面刻手举日月的人首龙身状阴阳神，一侧棺板刻白虎，前有畏兽，后有驾云的异兽；另一侧棺板、头挡、足挡画像不详，推测为青龙、门和朱雀、玄武等。[2] 张政墓石棺棺盖阴线刻四朵莲花及一畏兽头，头挡刻朱雀，足挡刻玄武，左棺板刻青龙，右侧棺板刻白虎。[3] 郭生墓石棺棺盖表面刻手举日月的人首和兽首鸟身状阴阳神（与中古墓葬中流行的万岁、千秋造型类似，或受其影响）、星象、云气。头挡刻门和门吏、朱雀、山石树木。足挡刻玄武、摩尼宝珠、山石树木。两侧棺板左刻青龙，右刻白虎，周围填饰云气纹，前端还刻有山石树木。棺盖四侧面、两侧板前后立沿、底板两侧面和后端刻忍冬纹装饰带（图8）[4]，底板前端刻6位伎乐人物。

[1] 程林泉：《西安北周李诞墓的考古发现与研究》，《西部考古》第一辑，三秦出版社，2006年，第391—400页。

[2] 武伯纶：《西安碑林述略——为碑林拓片在日本展出而作》，《文物》1965年第9期，第14页，图二、图版二。

[3] 杨军凯等：《西安北周张氏家族墓清理发掘收获》，《中国文物报》2013年8月2日第8版。

[4] 陕西省考古研究院：《北周郭生墓发掘简报》，《文博》2009年第5期，第3—9页。

图8b 画像石棺挡（线摹图），北周建德五年（576），头挡高69厘米，宽70厘米；足挡高55厘米，宽50厘米。陕西咸阳北周武功郡守郭生墓出土，陕西省考古研究院藏。采自《北周郭生墓发掘简报》

图8c 画像石棺双侧板（线摹图），北周建德五年（576），长215厘米，前高52厘米，后高39厘米，陕西咸阳北周武功郡守郭生墓出土，陕西省考古研究院藏。采自《北周郭生墓发掘简报》

图8a 画像石棺盖（线摹图），北周建德五年（576），长210厘米，前宽125，后宽95厘米，陕西咸阳北周武功郡守郭生墓出土，陕西省考古研究院藏。采自陕西省考古研究院：《北周郭生墓发掘简报》，《文博》2009年第5期

1964年，陕西三原隋开皇二年（582）德广肃公李和墓亦出土一具画像石棺，该墓等级较高，墓主人为正一品官阶。石棺棺盖顶面刻星象、阴阳主神，并装饰多个联珠禽兽图案，见象、虎、马、鸡等。头挡刻门、门吏、朱雀，足

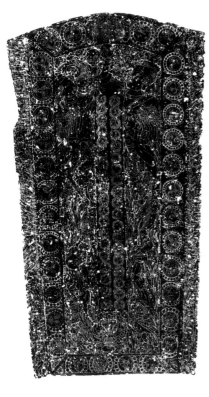

图9b 画像石棺挡（拓片），隋开皇二年（582），头挡高84厘米，宽74厘米；足挡高70厘米，宽51厘米。陕西三原双盛村李和墓出土，西安碑林博物馆藏

图9a 画像石棺盖（拓片），隋开皇二年（582），长250厘米，前宽100厘米，后宽79厘米，陕西三原双盛村李和墓出土，西安碑林博物馆藏

图9c 画像石棺双侧板（拓片），隋开皇二年（582），长230厘米，前高72厘米，后高61厘米，陕西三原双盛村李和墓出土，西安碑林博物馆藏

挡刻玄武，两侧棺板分别刻驾青龙和驭白虎的仙人以及仪卫（图9）。[1]其画像内容与上述北魏、北周石棺有所不同，但总体格局变化不大。

上述北魏、北周、隋石棺画像，仅就画面的简单和复杂而割裂之，视其为非延续性传统肯定不妥。北魏洛阳时代很多石棺两侧棺板也仅刻画龙虎，并没有仙人驾驭，且从未见有龙和虎骖驾的云车升仙场景。棺盖刻星象、阴阳神，头挡刻门、门吏、朱雀，足挡刻武士驭玄武，两侧棺板分别刻龙虎，皆为北朝画像石棺的主流图像和布局结构。可见，北魏、北周、隋乃一脉相承。

税村隋墓石棺棺盖布满联珠龟背图案，内刻各种奇禽异兽、莲花瑞草。类似图案最早见于前燕（337—370），辽宁朝阳十二台子和北票西沟村前燕墓出土的鎏金镂空铜鞍具上即有表现（图10）。[2]这种六边形装饰或联珠龟背图案后续

图10 鎏金铜鞍具，前燕（337—370），高32.5厘米，宽45厘米，辽宁朝阳十二台子墓地出土，辽宁省考古研究所藏

[1] 陕西省文物管理委员会：《陕西三原县双盛村隋李和墓清理简报》，《文物》1966年第1期，第27—33页。

[2] 田立坤、李智：《朝阳发现的三燕文化遗物及相关问题》，《文物》1994年第11期，第20—32页。田立坤认为三燕文化中的多方连续龟背纹样很可能与西方的影响有关。田立坤：《步摇考》，张庆捷等主编：《4—6世纪的北中国与欧亚大陆》，科学出版社，2006年，第63—64页。

图 11　刺绣，北魏，高 13 厘米，残宽 62 厘米，甘肃敦煌莫高窟 125—126 窟前出土，敦煌研究院藏

图 12　画像漆棺残片，北魏，宁夏固原雷祖庙北魏墓出土，固原博物馆藏

见于云冈 9、10 窟石刻装饰，敦煌莫高窟 248、259 窟彩绘装饰，莫高窟 125—126 窟前出土的北魏刺绣（图 11），[1] 大同南郊轴承厂出土的北魏鎏金镂空铜牌饰[2] 以及宁夏固原出土的北魏漆棺（图 12）[3] 和洛阳出土的北魏石棺（图 13）[4] 上，说明这是北魏非常流行的一种装饰图案，学者多认为其源头可追溯至西亚

[1]　敦煌文物研究所：《新发现的北魏刺绣》，《文物》1972 年第 2 期，第 54—60 页。

[2]　大同市博物馆：《山西大同南郊出土北魏鎏金铜器》，《考古》1983 年第 11 期，第 998 页。

[3]　固原县文物工作站：《宁夏固原北魏墓清理简报》，《文物》1984 年第 6 期，第 49 页，图见 55—56 页；韩孔乐、罗丰：《固原北魏墓漆棺的发现》，《美术研究》1984 年第 2 期，第 6 页。

[4]　黄明兰：《洛阳北魏世俗石刻线画集》，第 44 页。

图13 画像石棺挡（拓片），北魏，河南洛阳出土

图14 画像石墓门（线摹图），东魏武定元年（543），翟育墓出土。采自赵超：《介绍胡客翟门生墓门志铭及石屏风》，载荣新江、罗丰主编：《粟特人在中国——考古发现与出土文献的新印证》，科学出版社，2016年

萨珊波斯艺术。上述六边形联珠龟背禽兽花草图案在北朝后期墓葬石刻画像中仍可见之,现存东魏武定元年(543)胡客翟育(字门生)墓墓门满刻联珠龟背图案,内饰武士、畏兽、莲花以及各种奇禽异兽(图14)。[1]

目前尚未发现西魏、东魏和北齐的画像石棺,上述几具北周画像石棺雕刻内容确实比北魏石棺简单,棺两侧板未见驭龙、驾虎的男女仙人。但仙人驭龙、驾虎或驾鹤这种升仙图式在北朝后期墓葬中并未消失,类似图式在山西忻州九原岗东魏—北齐壁画墓中可见。该墓墓道上层绘大幅升仙图,两壁分别见有乘龙男仙和驾鹤女仙,手持麈尾或乘鱼、或骑兽、或奔走的仙人扈从以及散布于流云中的畏兽、翼马、鸟、牛、狮子等各种奇禽神兽(图15)。[2]可见,成熟并发达于北魏洛阳时代的升仙图画稿或粉本在北朝后期仍然流传,其视觉传统沿革有绪,绵延不绝,亦说明税村隋墓石棺画像并非"复古"。

其次,再看潼关税村隋墓石棺画像中的辂车、鲸、鲵与曹植《洛神赋》描述以及传为东晋顾恺之《洛神赋图》的关系。《洛神赋》中有一段描述:"于是屏翳收风,川后静波。冯夷鸣鼓,女娲清歌。腾文鱼以警乘,鸣玉鸾以偕逝。六龙俨其齐首,载云车之容裔。鲸鲵踊而夹毂,水禽翔而为卫。"[3]税村墓石棺两侧板相关图像确与《洛神赋》上述描述吻合。结合曹植相关诗赋看,其或存早期"游仙"主题之意象,[4]同时开启了六朝"遇仙"传奇故事之先河。[5]再说

[1] 赵超:《介绍胡客翟门生墓门志铭及石屏风》,荣新江、罗丰主编:《粟特人在中国——考古发现与出土文献的新印证》,科学出版社,2016年,第673—684页。

[2] 山西省考古研究所、忻州市文物管理处:《山西忻州市九原岗北朝壁画墓》,《考古》2015年第7期,第51—74页。

[3] (南朝·梁)萧统编,(唐)李善注:《文选》二,上海古籍出版社,1986年,第899—900页。

[4] (魏)曹植:《飞龙篇》《升天行》《五游咏》《远游篇》《仙人篇》《游仙诗》,逯钦立辑校:《先秦汉魏晋南北朝诗》上册,中华书局,1983年,第421—456页。

[5] 传为(东晋)陶潜所著的《搜神后记》卷一讲述有会稽剡县人袁相、根硕二人于山中遇二仙女的传奇故事。(南朝·宋)刘义庆《幽明录》也见类似故事,说汉时太山人黄原山中遇仙女,相欢相爱,相思相念,终因人神异道,而后会无期。《汉魏六朝笔记小说大观》,上海古籍出版社,1999年,第442—443、699页。

图 15a　驭龙升仙，壁画，东魏—北齐，山西忻州九原岗墓出土，山西博物院藏

图 15b　驾鹤升仙，壁画，东魏—北齐，山西忻州九原岗墓出土，山西博物院藏

图 15c　畏兽，壁画，东魏—北齐，山西忻州九原岗墓出土，山西博物院藏

图 16 《洛神赋图》（局部），宋摹本，辽宁省博物馆藏

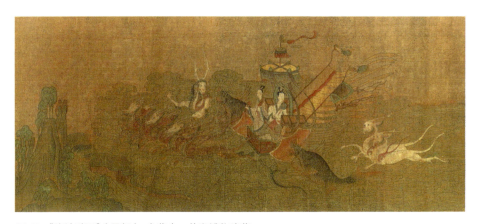

图 17 《洛神赋图》（局部），宋摹本，故宫博物院藏

《洛神赋图》，图中云车造型华丽，舆箱前后敞开，没有车轮，车顶树有华盖，车后插有九旒之旗。云车由六龙骖驾，近侧有鲸、鲵，后随二兽（图16、图17），稍远处还有屏翳（造型为中古艺术中常见之畏兽）。关于此画的时代和作者，学界多有讨论，就现存辽宁省博物馆和故宫博物院本，学界基本肯定为宋摹本。老一辈学者如唐兰、金维诺等人认为原本作者应为东晋顾恺之，或代表了顾恺之及其那个时代的艺术水平。[1] 时至今日，这种观点依然是美术史叙述中

[1] 唐兰:《试论顾恺之的绘画》,《文物》1961年第6期，第7页；金维诺:《顾恺之的艺术成就》,《文物参考资料》1958年第6期，第20页。

的知识。早期画史中的确出现过《洛神赋图》画目，但与顾恺之无关，唐张彦远《历代名画记》卷五记载，晋明帝司马绍画过《洛神赋图》，[1] 唐裴孝源《贞观公私画史》记载，隋官本存晋明帝画《洛神赋图》，[2] 由此可见，上述知识无任何文献依据和支持。

多年前沈从文曾就此知识提出质疑，他说："传世有名的《洛神赋图》，全中国教美术史的、写美术史的，都人云亦云，以为是东晋顾恺之作品，从没有人敢于怀疑。其实若果其中有个人肯学学服装，有点历史常识，一看曹植身边侍从穿戴，全是北朝时人制度；两个船夫，也是北朝时劳动人民穿着；二驸马骑士，戴典型北朝漆纱笼冠。那个洛神双鬟髻，则史志上经常提起出于东晋末年，盛行于齐梁。到唐代，则绘龙女、天女还使用。从这些物证一加核对，则洛神赋图最早不出展子虔等手笔，比顾恺之晚许多年，哪宜举例为顾的代表作？"[3]

20世纪以来，有学者就此知识提出进一步挑战。尹吉男认为，把《洛神赋图》冠于顾恺之名下，最早见于南宋王铚《雪溪集》。若依据古史辨派的逻辑，就足以瓦解由画作所建构的现在的顾恺之概念。"今天这个统一的顾恺之是由三个文本的'顾恺之'和三个卷轴画的'顾恺之'在历史过程中合成的结果。在明代后期，鉴藏家们完成了这个合成工作，有力地构筑了当时乃至今天的六朝绘画的'知识'。实际上，这个被合成的'顾恺之'并不存在于东晋，而是存在于东晋以后的历史过程中。"[4] 石守谦也表达了类似观点，认为顾恺之作为《洛神赋》创图者之说，真实性相当脆弱，是不可贸然轻信的传说。他说："《洛神赋图》在形成'传统'的发展过程中，虽然也攀附上大师顾恺之的名号，但

[1]（唐）张彦远：《历代名画记》，人民美术出版社，1963年，第107页。

[2]（唐）裴孝源：《贞观公私画史》，于安澜编：《画品丛书》，上海人民美术出版社，1982年，第30页。

[3] 沈从文：《我为什么始终不离开历史博物馆》，《花花朵朵 坛坛罐罐——沈从文文物与艺术研究文集》，外文出版社，1994年，第34—35页。

[4] 尹吉男：《明代后期鉴藏家关于六朝绘画知识的生成与作用——以"顾恺之"的概念为线索》，《文物》2002年第7期，第87、92页。

'顾恺之'在其整个实际传递的演变中,却没有扮演什么重要的角色。相较之下,对于过去朦胧源头的想象,以及一连串的诠释与再诠释,才是发展所赖的主力。这是'主题传统'的典型结构。"[1]上述两位学者均从知识生成角度否定了《洛神赋图》与东晋顾恺之的关联。

韦正依据考古材料,通过将江苏四座竹林七贤壁画墓、常州戚家村墓、河南邓县学庄画像砖墓、山东临朐崔芬墓、大同北魏司马金龙墓、洛阳北魏石刻线画等,与现存《洛神赋图》比照,认为有颇多相似之处,如女性的双环髻、树木、雉尾扇、华盖与伞盖、笼冠、束膝的裤褶、人字形叉手、座榻,指出以上八点均将传顾恺之《洛神赋图》的时代指向南朝而不是东晋。此外,他还把《洛神赋图》与江西南昌东晋雷氏家族墓漆画和其他东晋墓出土陶俑做了比较,认为也存在较大差异。总结认为,说传顾恺之《洛神赋图》诞生于东晋,在逻辑上和考古材料上都得不到支持。[2]

陈葆真把辽博本《洛神赋图》中的云车出行与敦煌莫高窟西魏249窟、北周296窟以及隋305窟、423窟、419窟壁画天人出行图做了详细比较,认为辽博本《洛神赋图》中的云车造型,包括开敞的车箱、羽翮装饰的车轮挡板、圆顶华盖、九斿之旗以及驾车的六龙和鲸、鲵等图像,与隋419窟壁画天人出行图最接近,419窟被断为589—613年,故推断辽博本《洛神赋图》的祖本应略早于隋,可能出自南陈,年代约在560—580年间。陈氏另据清宫藏传为《李公麟临洛神赋图》卷末署名和纪年,进而推测辽博本《洛神赋图》祖本极可能绘于陈文帝天嘉二年(561),580年隋灭陈后归入隋宫廷收藏,其或许就是裴孝源《贞观公私画史》中冠于晋明帝名下的隋官本《洛神赋图》[3]。

上述从沈从文到陈葆真几位学者皆否认《洛神赋图》为东晋作品,并切断了其与顾恺之的关联,韦正、陈葆真更是直指现存《洛神赋图》祖本创于南朝。

[1] 石守谦:《洛神赋图:一个传统的形塑与发展》,《美术史研究集刊》第23期,2007年,第70页。
[2] 韦正:《从考古材料看传顾恺之〈洛神赋图〉的创作时代》,《艺术史研究》第七辑,中山大学出版社,2005年,第269—279页。
[3] 陈葆真:《〈洛神赋图〉与中国古代故事画》,浙江大学出版社,2012年,第126—135页。

也就是说，把潼关税村墓画像石棺云车出行图像直追东晋，言其"复古"，依据的材料本身就存在很大问题。再者，从敦煌莫高窟类似图像看，历西魏（图18）、北周（图19）、隋（图20），局部虽有变化，但基本图式稳定，说明其中具有一种延续性传统。笔者认同陈葆真的分析，即现存《洛神赋图》祖本成于南朝，但其图式很可能受到晋明帝司马绍所绘《东王公与西王母图》的影响，可视为"六朝模式"。而源自江左的这种图式很早就传入北方，经历了一个从简单到复杂的演变过程。[1]类似图像一直延续到初唐，贞观十七年（643）长乐公主李丽质墓墓道两壁尚见之（图21）。[2]

综上所述，不论是画像石棺本身还是相关图式，皆存在一个发展演变的脉络，其连续性是显而易见的，图像传统从未发生断裂。上述画像石棺的核心价值是建立在本土阴阳五行思想和神仙道教信仰基础上的，阴阳神、四神、升仙等图像始终占据主导地位。但在其发展过程中也不断融入域外佛教和祆教图像因素，如莲花、摩尼珠、宝瓶、忍冬、摩竭鱼（图22）[3]、畏兽、绶带鸟、六

[1] 陈葆真:《〈洛神赋图〉与中国古代故事画》，第129—135页。

[2] 昭陵博物馆:《唐昭陵长乐公主墓》，《文博》1988年第3期，第10—30页，图版四。

[3] 关于大同北魏墓出土摩竭纹八曲银盘，见出土文物展览工作组编:《文化大革命期间出土文物》第一辑，文物出版社，1973年，第152页。宿白认为其当来自西亚、中亚，埋葬时间约在5世纪末6世纪初。宿白:《中国境内发现的中亚与西亚遗物》，《魏晋南北朝唐宋考古文稿辑丛》，生活·读书·新知三联书店，2020年，第234页。夏鼐认为其可确定为萨珊制品。夏鼐:《近年中国出土的萨珊朝文物》，《考古》1978年第2期，第113页。罗丰认为其形制明显具有萨珊银器的特征。罗丰:《北周李贤墓出土的中亚风格鎏金银瓶——以巴克特里亚金属制品为中心》，《考古学报》2000年第3期，第322页。林梅村认为其带有明显的希腊艺术风格，是公元5—6世纪大夏银器。林梅村:《中国境内出土带铭文的波斯和中亚银器》，《文物》1997年第9期，第59页。日本学者认为其是公元386—500年间东罗马艺术品。参见林梅村上文，第58—59页。关于摩竭纹，岑蕊认为摩竭纹大约出现于公元前3世纪中叶的印度，此后流行于印度和中亚地区，4世纪末传入中国，粟特人可能对其东渐起过中介作用。岑蕊:《摩竭纹考略》，《文物》1983年第10期，第78—80转85页。常樱认为"摩羯"（Makara）为印度传说中的水神，出现于公元前2世纪，流行于2—7世纪，是佛教的护法神兽。中古中国金银器上的摩竭纹来自中亚、西亚装饰系统。常樱:《摩竭纹在中国的传播与兴衰》，《中国国家博物馆刊》2020年第3期，第126—135页。

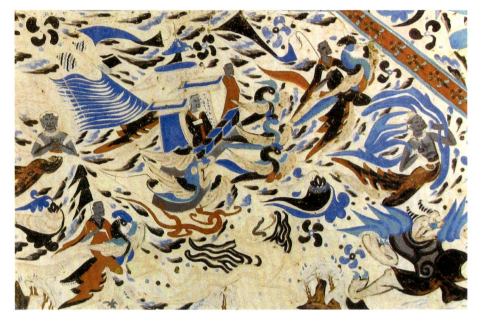

图 18　天人出行，西魏，甘肃敦煌莫高窟 249 窟

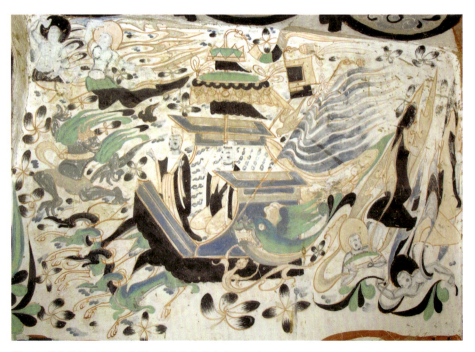

图 19　天人出行，壁画，北周，甘肃敦煌莫高窟 296 窟

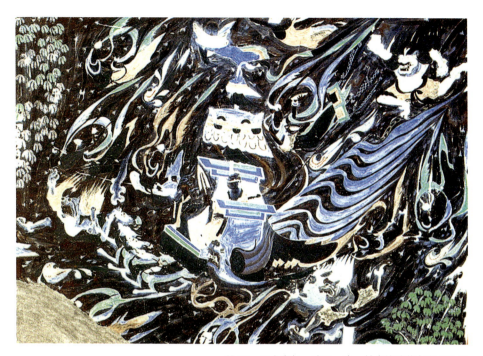

图 20　天人出行，壁画，隋，甘肃敦煌莫高窟 419 窟

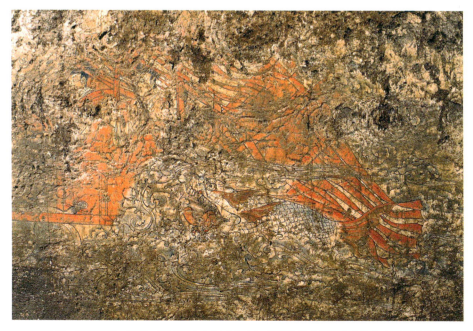

图 21　云车出行，壁画，唐贞观十七年（643），陕西礼泉唐长乐公主墓出土，昭陵博物馆藏

边形装饰图案（图23）[1]、联珠龟背神禽异兽图案（图24）[2]、联珠圆圈神禽异兽图案（图25）、弯月托日图像（图26）等都来自中亚、西亚。这些外来图像元素的融入，极大拓展了人们对死后归宿的想象，丰富了中古中国人的思想与信仰世界。潼关税村隋墓画像石棺正是在继承和沿袭传统的基础上，整合不同视觉资源，兼容并蓄而成就的。

谈完税村隋墓画像石棺的视觉传统，我们再来讨论一下其与隋宫廷匠作的关系。隋立国后，为适应新的统一帝国的秩序，除革新政治、经济、法律制度外，还依前朝故事，大兴土木，营建新都，开凿运河，盛修仪仗，并就舆服、山陵等礼仪制度进行了一系列损益改创。在此过程中许多当朝重要臣僚参与其中，如高颎、杨素、杨达、宇文恺、牛弘、虞世基、许善心、贺娄子幹、刘龙、阎毗、何稠、高龙叉、云定兴、黄亘、黄衮等。[3] 这些臣僚中不乏主掌或供职宫廷匠作机构并以自身技艺显达者，如宇文恺、阎毗、何稠、黄亘、黄衮。除上

[1] 发掘简报推测其属萨珊系统玻璃器。镇江博物馆、句容市博物馆：《江苏句容春城南朝宋元嘉十六年墓》，《东南文化》2010年第3期，第37—43页。王志高持相同观点。王志高：《六朝墓葬出土玻璃容器漫谈——兼论朝鲜半岛三国时代玻璃容器的来源》，《六朝历史文化与镇江地域发展学术研讨会论文汇编》，2010年，第221—227页。

[2] 遂溪县博物馆：《广东遂溪县发现南朝窖藏金银器》，《考古》1986年第3期，第245页。齐东方认为其尚难推测产地，但肯定是西方舶来物。齐东方：《唐代金银器研究》，中国社会科学出版社，1999年，第260页。

[3] 《隋书·高祖纪上》：开皇二年"仍诏左仆射高颎、将作大匠刘龙、巨鹿郡公贺娄子幹、太府少卿高龙叉等创造新都"。《隋书》卷一，中华书局，1973年，第18页。《隋书·高颎传》：高祖受禅"领新都大监，制度多出于颎"。《隋书》卷四一，第1180页。《隋书·贺娄子幹传》：开皇二年"征授营新都副监，寻拜工部尚书"。《隋书》卷五三，第1352页。《隋书·何稠传附刘龙传》："及高祖践阼，大见亲委，拜右卫将军，兼将作大匠。迁都之始，与高颎参掌制度。"《隋书》卷六八，第1598页。《隋书·杨素传》：仁寿二年"及献皇后崩，山陵制度，多出于素"，《隋书》卷四八，第1287页。《隋书·杨素传》：炀帝嗣位"以素领营东京大监"。《隋书》卷四八，第1291页。《北史·隋本纪下》：大业元年"诏尚书令杨素、纳言杨达、将作大匠宇文恺营建东京"。《北史》卷一二，中华书局，1974年，第443页。《隋书·炀帝纪上》：大业二年"诏尚书令杨素、吏部尚书牛弘、大将军宇文恺、内史侍郎虞世基、礼部侍郎许善心制定舆服"。《隋书》卷三，第65页。《隋书·炀帝纪上》：大业二年"太府少卿何稠、太府丞云定兴盛修仪仗"。《隋书》卷三，第65页。

图 22　摩竭纹八曲银盘，约 5 世纪，高 4.5 厘米，口径 14.5 厘米 ×23.8 厘米，山西大同南郊北魏平城遗址出土，大同市博物馆藏

图 23　磨花玻璃杯，5 世纪，高 6.5 厘米，口径 8.5 厘米，江苏句容春城南朝宋元嘉十六年（439）墓出土，镇江市博物馆藏

图 24　鎏金银盅，6 世纪，高 8.3 厘米，口径 8 厘米，广东遂溪南朝后期窖藏出土，遂溪市博物馆藏

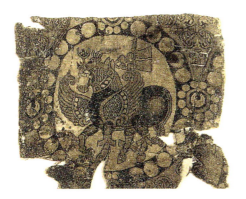

图 25　丝绸织锦残片，7 世纪，埃及安提诺（Antinoe）出土，法国里昂织物历史博物馆藏

图 26　鎏金银盘，6—7 世纪，径 27.4 厘米，巴基斯坦或阿富汗出土，英国伦敦大英博物馆藏

述名家外,隋宫廷将作监沿用有大量北周宫廷匠师,并接纳了部分来自南陈宫廷的匠师,或还网罗了流散各地的一些北齐宫廷匠师,包括入华外籍宫廷匠师,从而形成一支庞大且实力雄厚的匠作队伍,而正是有这样一个群体,才使隋在短短几十年内于城市、宫殿、舆服、器物等物质文化领域取得令人瞩目的成就。

基于学界共识,即潼关税村隋墓为仁寿末至大业初(604—606)下葬的废太子、房陵王杨勇墓,那么该墓的营建当是由皇家主导,并由宫廷相关匠署实施。墓中石棺体量巨大,画像丰富,雕工精湛,必出自宫廷将作监,当朝名匠或参与创绘制作,其中很可能包括如宇文恺、阎毗、何稠、黄亘、黄衮等人,这几位技艺显达者,于《隋书》《北史》皆设传,亦见相关文献记载。

宇文恺,字安乐,见《隋书·宇文恺传》《北史·宇文贵传附宇文恺传》。他在周以功臣子,七岁封安平郡公,少好学,博览群籍,多伎艺,有巧思。入隋,高祖诏恺领营新都副监,高颎总大纲,凡所规画,皆出于恺。其主持造仁寿宫,曾检校将作大匠,拜仁寿宫监,授仪同三司,续任将作少监。文献皇后崩,恺与杨素负责营山陵事。炀帝即位,以恺为营东都副监,后迁将作大匠,总领东都营建,制度穷极壮丽,由此进位开府,拜工部尚书。炀帝北巡,命恺造观风行殿,离合为之,推移倏忽,有若神工,令戎狄惊骇。此外,恺还绘有明堂图样。[1]

何稠,字桂林,见《隋书·何稠传》《北史·何稠传》。稠为国子祭酒何妥之兄子,父通,善琢玉。稠性绝巧,有智思,用意精微,曾兼掌周廷细作署。开皇初授都督,迁御府监,历太府丞。稠博览古图,多识旧物。波斯尝献金线锦袍,高祖命稠复造,既成且超越之。时中国久绝琉璃,稠以绿瓷仿之,与真不异。仁寿初文献皇后崩,其与宇文恺参典山陵制度。大业初,炀帝将幸扬州,令稠造舆服羽仪,送至江都,稠即营黄麾数万人仗以及车舆辇辂、皇后卤

[1]《隋书》卷六八,第1587—1594页;《北史》卷六〇,第2141—2147页。

簿、百官仪服，如期送达。稠参会古今，多所改创，后兼领少府监，官至工部尚书。[1] 另据《北史·何妥传》记载可知，何稠为西域胡人后裔。[2]

《隋书·何稠传附黄亘、黄衮传》《北史·何稠传附黄亘、黄衮传》记载，大业时，有黄亘、黄衮兄弟二人，巧思绝人，炀帝每令其兄弟直少府将作，于时改创多务，两人每参典其事。凡有创务，何稠先令两人立样，工人皆称其善，莫能有所损益。亘官至朝散大夫，衮官至散骑侍郎。[3]

阎毗，见《隋书·阎毗传》《北史·阎庆传附阎毗传》和《历代名画记》。综合可知，毗为榆林盛乐人，周上柱国庆之子，七岁袭爵石保县公。成年颇好经史，能书善画，尚周清都公主，拜仪同三司。入隋，毗以技艺侍东宫，寻拜车骑，宿卫东宫。及太子废，毗坐杖且家俱没为官奴，后放免为民。炀帝即位，诏典其职，令修辇辂，多所损益。与宇文恺参详故实，并推巧思。官至朝散大夫、殿内少监、将作少监。[4] 另据《周书·阎庆传》《北史·阎庆传》《周书·晋荡公护传》可知，毗父庆之姑乃宇文护之母，而护为胡人，[5] 故陈寅恪推测："宇文护既以萨保为名，则其母阎氏或与火祆教有关，而阎氏家世殆出于西域。"[6] 由此再推，阎毗可能是中亚粟特人后裔。

潼关税村隋墓主人杨勇虽为废太子，但墓葬规制极高，超乎寻常。炀帝予

[1]《隋书》卷六八，第1596—1598页；《北史》卷九〇，第2985—2987页。

[2]《北史·何妥传》："何妥字栖凤，西域人也。父细脚胡，通商入蜀，遂家郫县。事梁武陵王纪，主知金帛，因致巨富，号为西州大贾。"《北史》卷八二，第2753页。

[3]《隋书》卷六八，第1598—1599页；《北史》卷九〇，第2988页。

[4]《隋书》卷六八，第1594—1595页；《北史》卷六一，第2184—2185页；张彦远：《历代名画记》卷八，第158—159页。

[5]《周书·阎庆传》："晋公护母，庆之姑也。"《周书》卷二〇，中华书局，1971年，第343页。《北史·阎庆传》同，《北史》卷六一，第2183页。《周书·晋荡公护传》："晋荡公护字萨保。……先是，太祖常云：'我得胡力。'当时莫晓其旨，至是，人以护字当之。"《周书》卷一一，第165—166页。

[6] 陈寅恪：《隋唐制度渊源略论稿·唐代政治史述论稿》，生活·读书·新知三联书店，2015年，第90页。

兄以殊礼，乃出于政局考量，是为政治策略，意在掩饰弑兄之孽，并向世人传达宽仁之怀。由此推知，营建杨勇墓乃朝廷重大事务，必落实到宫廷匠署。上述几位当朝名匠都曾主掌或供职于将作监，不排除其中有人参与营造事务。宇文恺、何稠、黄亘、黄衮是否参与，尚无具体线索可循，而阎毗诏领参与的可能性很大。

首先，阎毗是隋廷重要技艺臣僚，主持或参与辇辂、军器等多项皇家重大创务，葆有丰富的匠作经验且成就卓著，深得帝王赏识。其次，《隋书·阎毗传》称毗"能篆书，工草隶，尤善画"[1]。《历代名画记》亦言毗"工篆、隶，善丹青，当时号为臻绝"[2]。可知阎毗以书画闻名当朝，是著名宫廷画家。再者，据《隋书·阎毗传》记载："高祖受禅，以技艺侍东宫，数以雕丽之物取悦于皇太子，由是甚见亲待，每称之于上。寻拜车骑，宿卫东宫。……太子服玩之物，多毗所为。"[3]《历代名画记》亦云："隋帝爱其才艺，令侍东宫。数以雕丽之物，取悦于皇太子。"[4]可知，阎毗侍东宫多年，最了解太子杨勇，两人关系甚为亲密，感情非同一般。如此，炀帝诏命阎毗主持杨勇墓营造事务的可能性最大，这种安排于情于理都说得过去。

若上述推测在理，具体到杨勇墓石棺，其画稿很可能是阎毗主导下由宫廷画师绘制而成。阎毗学艺兼备，作为宫廷技艺臣僚和著名画家，曾主持参与了多项朝廷重大礼仪制度建设，包括辇辂改创，[5]其不仅谙熟传统文化，且掌握

[1]《隋书》卷六八，第1594页。
[2] 张彦远：《历代名画记》卷八，第158页。
[3]《隋书》卷六八，第1594页。
[4] 张彦远：《历代名画记》卷八，第158页。
[5]《隋书·礼仪志五》："大业元年，更制车辇，五辂之外，设副车。诏尚书令楚公杨素、吏部尚书奇章公牛弘、工部尚书安平公宇文恺、内史侍郎虞世基、礼部侍郎许善心、太府少卿何稠、朝请郎阎毗等，详议奏决。于是审择前朝故事，定其取舍云。"《隋书》卷一〇，第203—204页。

大量宫廷艺术资源。笔者曾于另文讨论过北魏画像石棺的视觉资源，发现宫廷匠署内的粉本、画稿等资源存在互通共享现象，出自东园的画像石棺不仅吸纳了佛教石窟中的相关图像和纹样，同时还挪用了皇家舆辇图像。[1]杨勇墓画像石棺画稿的创绘或许亦然，其既参照了宫廷匠署中传承下来的前代石棺画像粉本，同时抑或借鉴了前代和当朝皇家辇辂车舆装饰[2]及佛教艺术资源。此外，隋李和墓石棺和杨勇墓石棺与北魏、北周中土贵族官僚画像石棺相比，最突出的表现是域外装饰元素明显加大，李和墓棺盖装饰有大量联珠圆圈神禽异兽图案，杨勇墓棺盖满布联珠龟背神禽异兽图案，且头挡门楣顶端正中刻弯月托日图像，这些都是典型的萨珊波斯装饰。采用之或与主创者的文化倾向、艺术视野和审美好尚有一定关系，上述阎毗、何稠祖上皆为中亚胡人，阎毗乃粟特人后裔。再者，阎毗有机会饱览宫廷书画珍藏，很可能亲眼见过得自南朝陈的隋官本《洛神赋图》，杨勇墓石棺画像云车升仙场景何以与《洛神赋图》中云车出行画面高度相似，由此或可明之。

潼关税村隋墓画像石棺整合了不同时代、不同地域、不同文化、不同信仰的视觉资源，其丰富的图像纹样、完美的视觉画面、精湛的雕刻技艺，把萌于

[1] 贺西林：《道德与信仰——明尼阿波利斯美术馆藏北魏画像石棺相关问题的再探讨》，见本书第49—88页。

[2]《晋书·舆服志》记载，天子之法车"斜注旂旗于车之左，又加棨戟于车之右，皆橐而施之。棨戟韬以黻绣，上为亚字，系大蛙蟆幡"。"玉路最尊，建太常，十有二旒，九仞委地，画日月升龙，以祀天。金路建大旂，九旒，以会万国之宾。"《晋书》卷二五，中华书局，1974年，第753页。《魏书·礼志四》记载，北魏道武帝天兴初（398）所创乾象辇装饰华丽，图像丰富。"羽葆，圆盖华虫，金鸡树羽，二十八宿，天阶云罕，山林云气，仙圣贤明、忠孝节义、游龙、飞凤、朱雀、玄武、白虎、青龙、奇禽异兽可以为饰者皆亦图焉。"《魏书》卷一〇八，中华书局，1974年，第2811页。《隋书·礼仪志五》记载，北周大象初武库中尚存北魏乾象辇，同时提及周平齐，得其舆辇，藏于中府。亦云开皇九年平陈，得其舆辇，这些旧物稍后皆归入隋宫廷，成为匠作创务之重要依据和资源。《隋书》卷一〇，第200、203页。《南齐书·舆服志》记载，南齐舆辇装饰亦非常繁华。《南齐书》卷一七，中华书局，1972年，第333—340页。《隋书·礼仪志五》开篇言："舆辇之别，盖先王之所以列等威也。然随时而变，代有不同。"接着详述了古代舆辇的沿革及隋代舆辇的改创和面貌。《隋书》卷一〇，第191—213页。

汉，臻于北魏，续于北周的融本土思想和外来信仰及其图像纹样于一体的画像石棺推向了极致，可谓集大成者。"稽前王之采章，成一代之文物"是对隋宫廷技艺臣僚何稠、阎毗匠作成就的高度评价，[1]而这一评价在废太子杨勇墓画像石棺上得到了具体而充分的体现。其既是中古同类画像石棺的收官之作，也是造极之作，此后再未见有超越者。

附记：原文刊发于《故宫博物院院刊》2021年第12期。

[1]《隋书》卷六八，第1599页。

后 记

从 1984 年考入中央美术学院算起，今年是我踏入美术史领域第 38 个年头，执教第 34 个年头，弹指间已近耳顺之年。出版这个集子，且当是自己学术历程的一个回顾和总结。

记得 1986 年在《文物报》(《中国文物报》前身) 发表了第一篇短文，1987 年在《文博》杂志发表了第一篇论文，从此走上了学术研究之路，之后几年陆续就秦始皇帝陵兵马俑和战国画像铜器做了一些初步探讨。回头看，早期的论文都很稚嫩，尚未入门。自 1995 年师从金维诺教授攻读中国美术史博士研究生始，才逐渐有所领悟。其间围绕博士论文选题，摸了不少材料，曾试图讨论欧亚北大陆早期青铜艺术，也试图讨论云南早期青铜艺术，但终因个人能力所限，都不得不放弃，最后选择以汉墓壁画为对象，2000 年完成了博士学位论文《汉代墓室壁画的发现与研究》。以博士论文写作为起点，此后数年的研究多集中于汉代，兼及先秦和北朝，讨论对象包括墓室壁画、帛画、陵墓雕塑、画像葬具、随葬器物，主要是个案研究、图像考辨、学术综述，此外还就汉代视觉文化相关知识的谱系和生成过程做了梳理和检讨。近年来，我的研究兴趣和重点从上古转入到了中古，就南北朝隋唐墓葬视觉文化相关议题进行了讨论。虽然仍多

个案研究，但在视角和思路上都有一些变化，不再拘泥于具体图像的考证和阐释，而是尝试从跨地域、跨文化、跨宗教的宏观历史格局中揭示其视觉性、思想性及文化和政治意涵。

本书收录了我 2000 年以来发表的 10 篇有关汉唐视觉文化研究的论文，时间跨度约 20 年。其间考古新材料大量出土，研究新成果不断涌现，故本次收录时对部分论文的内容和观点做了补充修正，依据主题和内容分为三编，即图像表征与思想意涵、图像考辨与知识检讨、图像传承与文化交融。取名"读图观史"，意在表明本书所收论文不限于传统美术史重本体和经典的讨论，而是把考古发现的视觉遗存作为另类史料，通过图文互证的方式对其进行解读和阐释，揭示其内在逻辑和创造动机，重构历史体验，进而观照和洞悉古代思想史、文化史、社会史乃至政治史的相关问题。

30 多年来，自己力感知识局限、能力不足，尤其缺乏文史功底和相应的学术训练，故没写出几篇像样的文章，甚是惭愧。本次收录勉强凑出 10 篇，且水平参差不齐，倘若其中一些研究心得于学界尚有参考价值，我也就知足了。一路走来，得到不少前辈师长的教导，得到众多同仁学友的勉励。在与学生的交流中，我也深刻领会到何谓"教学相长"，他们的发问时常促使我不断"充电"。在此，首先感谢所有予我教导、与我共勉的师友及同学。另外，本书得到"文化名家暨'四个一批'人才"项目的资助，于此一并感谢。最后，特别感谢北京大学出版社的鼎力支持，感谢赵维、刘书广编辑的精心编校，感谢邱特聪先生的精心设计。

<div style="text-align:right">

贺西林

2022.2.18

</div>